Taiwan reations

Instagram 臺灣旅人誌
首本攝影作品集

台灣
絕景100
攝影課

雲海・銀河・晨昏・夜景・四季・山中祕境

作者 / 吳孟韋 (taiwan_traveler)

太雅

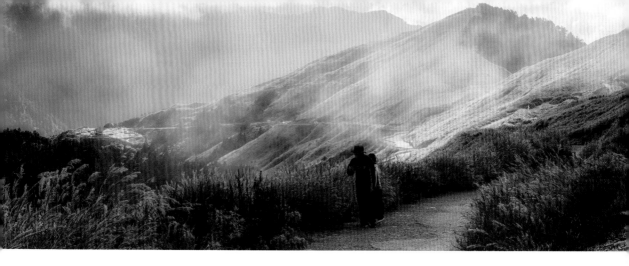

目 錄

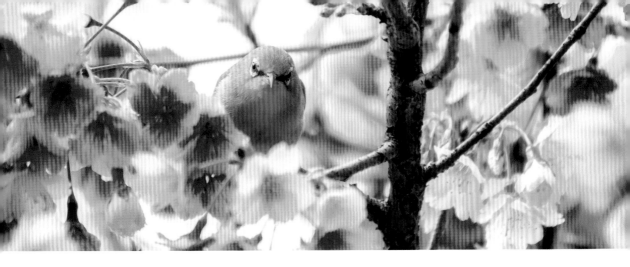

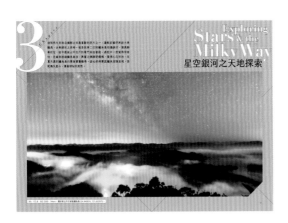
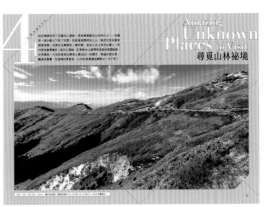
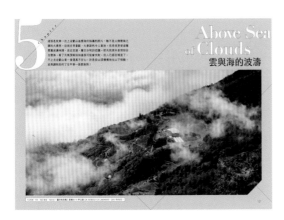
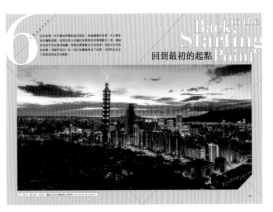

風景是定格的，
但從你的角度我看見了台灣的溫度。

2018 年，我在北市觀傳局舉辦了 IG 快閃攝影展，希望從新世代的社群媒體中，發現更多素人攝影師，更多不同角度的台北，更甚是每一個台北人想透過影像介紹給全世界的那份熱情。

這也是我第一次遇見孟韋，我走到他的作品前，被萬紅叢中一點綠，櫻花叢中探出頭的綠繡眼吸引而駐足，更令我訝異的是，原來攝影只是他的興趣，藥師才是他的職業本命區。兩年後的 10 月，我收到孟韋的簡訊，告訴我他要出攝影書了，真讓我大吃一驚，同時又懷著滿滿的期待，從業餘興趣變成專業技術分享的過程，這其中的點點滴滴讓我迫不及待地想翻閱這本書。

由簡入繁，一隻手機到專業相機，這本書對於每一位想讓影像不只是影像的初學者，有技術面的提醒，更有可以在看似相同的風景內找

到不同層次情感的推波力，重要的是讓攝影不再是一件遙不可及的事，很開心看到孟韋的興趣扎實地成為了斜槓，做自己，沒有不可能！

很榮幸能在首次的推薦經驗，就以攝影出發，以台灣為主題，從春夏秋冬四季主題呈現，從白晝晨昏風景切入，從自然的山林和雲海，到你我貼近城市之美，在孟韋的鏡頭下有著更有溫度的詮釋，歡迎所有喜愛台灣、喜愛攝影的人珍藏。

陳思宇

臺北市觀光傳播局 前局長

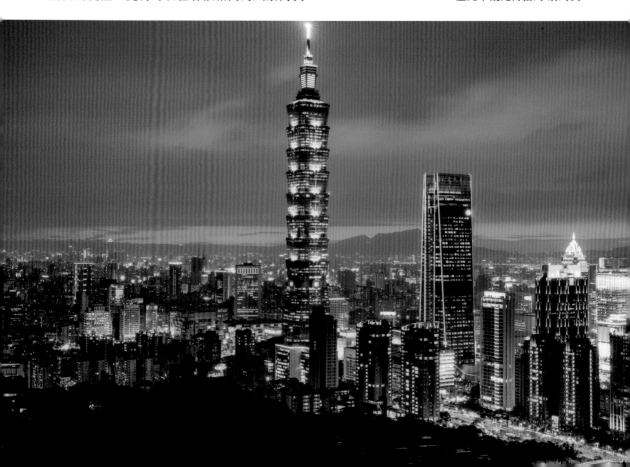

攝影師，也是風景魔術師！

第一次見到孟韋，是因主持 2018 年台北市觀傳局舉辦的「你所未見的台北」記者會暨快閃攝影展，他的作品獲選刊登於 2019 年的年曆，被輸出成好大一幅擺在現場。拍的是在櫻花叢中玩耍的綠繡眼，探出頭來的模樣。我驚嘆著駐足在照片前，孟韋走了過來，我與他攀談，才發現他是一名藥師。他害羞地回應我，稱自己是「業餘攝影師」，接著我們成為了 IG 上互相追蹤的網友。看著他一張張的攝影作品，我心想「這哪裡業餘了啊！」現在回想，就是從這張綠繡眼開始，我成為他忠實的「照片迷」！

翻開這本書，記錄了台灣各地稍縱即逝的瞬間，有春夏秋冬、晨曦與夕陽、漫天星斗和山林探祕、仙境雲海與喧囂城景。其中有些景點明明我也去過、探索過，怎麼他留下的美好就特別地美呢？難道攝影師真的是魔術師？

一面翻著書，我一面找到了答案。攝影師屏住呼吸，按下了快門；攝影師為了卡位拍出漂亮的星軌，從下午等到黑夜；攝影師打開感官，細心探索每個小角落；攝影師做功課，出發前查遍資料，只為了凍結一瞬間的永恆。

書中除了照片，還有孟韋寫下的心得小記，隨著文字，彷彿跟著他一起走過了不同的心境。其中一則描述，當他成功拍下某個景致時，山頭上一起等待那片景色的攝影師們，不論認識或不認識都一起歡呼了！雀躍的感受和聲響，彷彿合進了那張照片裡。還有如何拍攝、不藏私的小細節，讓我都想拿出防潮箱裡失寵已久的單眼相機了！

這本攝影書累積了孟韋在台灣一個又一個的 365 天，我作為旅遊 YouTuber，也透過他的眼去尋找，靜靜品味台灣的每一種樣貌。誠摯推薦！

旅遊 YouTuber［屠潔・一起迷路旅行］
中英雙語主持人

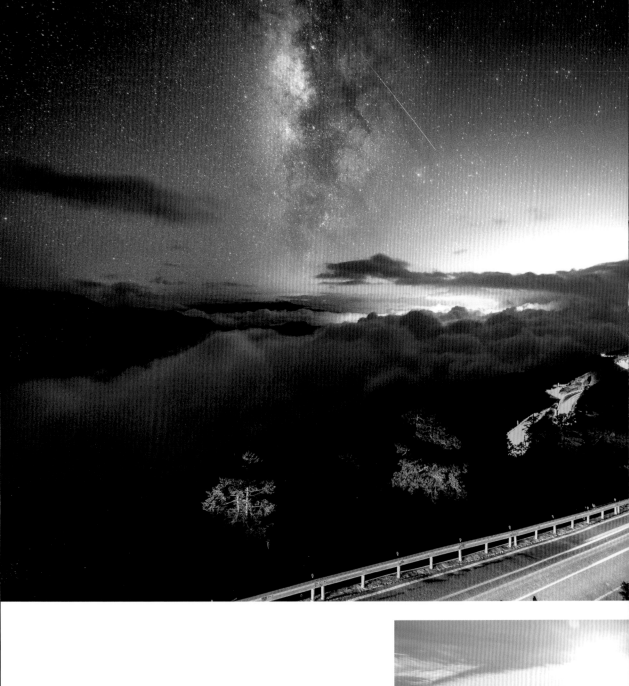

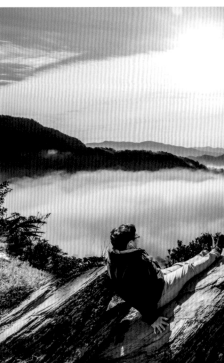

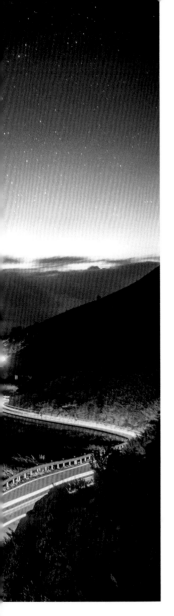

台灣山林四季皆美，
用相機將之捕捉下來吧！

　　台灣位於亞熱帶地區，雖然島嶼面積不大，但因為高山林立，所以生態多元。春有杜鵑花、魯冰花；夏有繡球花、金針花；秋有芒花、楓葉；冬有梅花、落羽松，每個季節的山林都帶給我們不同的感受，也因為豐富的地貌及氣候變化，形成豐富的攝影題材。山林攝影可以結合各種題材，例如晨昏、銀河、瀑布、高山雲海，甚或是城市夜景，這本書裡分享我在每個季節，不同時刻拍攝的作品，包括我對拍攝點環境的了解、拍攝經驗與手法、當下的心路歷程，以及攝影帶給我對生活的一些體悟，期望引領攝影初學者慢慢進入風景攝影的領域。

　　我是一個愛好攝影的藥師，藥師是我的本職，攝影是我的喜好。接觸攝影要從在醫院實習時說起，在臨床藥學領域實習時，每天看著生老病死不斷上演，由衷感慨，於是開始思索，除了藥學，還可以做些什麼貢獻？我想到了攝影。若能讓生病無法外出的人，因為我的照片而得到正向樂觀的力量，一定很有意義吧！畢業前兩個月我開始經營Instagram(taiwan_traveler 臺灣旅人誌)。記得有次接受飛碟電台夜光家族的專訪，隔天上班發藥時，很多癌末病人指定找我，為了和我講上幾句話，他們告訴我，我的照片讓他們心情放鬆許多。知道自己療癒了他們的內心，真的很開心也很有成就感。現在我的作品常被刊登在台北捷運的燈箱、受新聞媒體轉載分享，拍攝櫻花綠繡眼的作品更被台北市觀傳局選入 2019 年年曆。一開始我希望分享台灣 368 鄉鎮市區之美，現階段則努力於分享更深入的台灣山林之美。

　　潛心攝影的這些年，我做了非常多的事前準備功夫，例如觀察天氣、了解當地攝影環境、思考攝影構圖……等等。簡單列舉了三件事，說起來很簡單，但要準確地完成卻是不容易，過程中一次次挫敗，一次次再戰，又經歷一次次失敗，到現在我已經能夠 85% 以上準確預測，一切只在於四個字：勤能補拙。我體會到除了拍照以外，更重要的是學習用最真摯誠懇的心尊敬這片山林、這座寶島，讓自己徜徉於大自然中與之融合，用心體會這片山林所帶來的溫柔，用身體感受微風徐徐從山林吹來的芳香。希望藉由此書能夠讓你和我一同進入山林的世界。

　　最後，感謝你購買此書，誠心祝福你在前往山林攝影的路上能夠充滿喜悅、好好地享受攝影當下的樂趣、體悟台灣的山林之美。

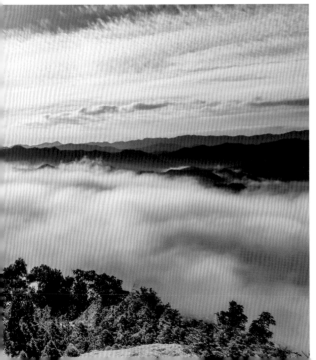

臺灣旅人誌

精選台灣最美20景

　　山林是台灣這座寶島最重要的資產之一，許多山景名勝更是揚名國內外，例如：鬼斧神工的太魯閣、擁有台灣第一個國際暗空公園的合歡山……等等。此篇是我從拍過的成千上萬照片中，選出的經典景色，許多在拍攝當下遇到了難得的天文現象，有像極紐西蘭場景的魯冰花、壯闊的雲海、浪漫的全景弓形銀河、難得的天象莢狀雲，以及絕美的山景日出夕陽，準備好和我一同進入山林世界探險了嗎？

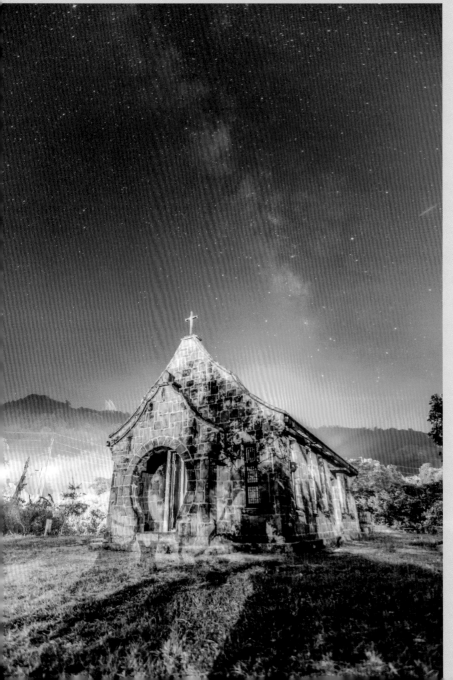

夏季銀河點綴下的老教堂
30s・f/2.8・ISO 1600・16mm。
攝於桃園市復興區基國派老教堂
(24.840331,121.347590)。

絕美森林：石碇山林之美（上）
1/30．f/2.2．ISO 400．4.73mm。
攝於新北市石碇區可飛行區域 (24.963919,121.622326)。

十三層遺址火燒夕陽（中）
1/200．f/6.3．ISO 100．32mm。
攝於新北市瑞芳區長仁亭 (25.119248,121.866077)。

春天的驚豔：福壽山農場魯冰花（下左）
1/200．f/6.3．ISO 100．48mm。
攝於台中市和平區福壽山農場天池 (24.220610,121.237 533)。

冬季戀歌：三灣鄉落羽松（下右）
1/60．f/2.8．ISO 160．70mm。
攝於苗栗縣三灣鄉落羽松莊園 (24.623080,120.953491)。

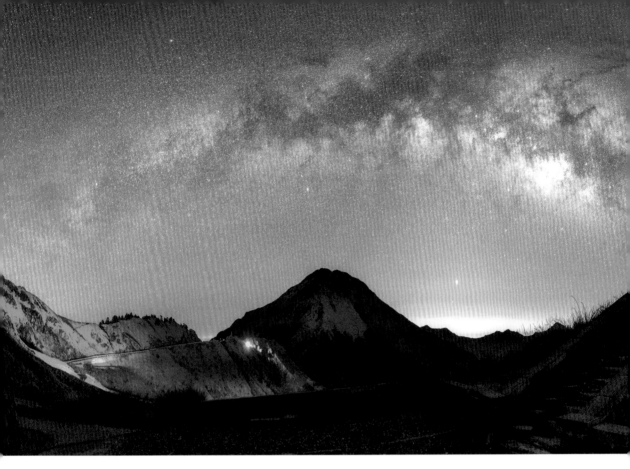

漫漫晨星，合歡山全景弓形銀河（上）
30s‧f/2.8‧ISO 4000‧14mm。
攝於南投縣仁愛鄉合歡山主峰步道馬雅平台
(24.136067, 121.271460)。

駐足滾滾雲瀑之上（中）
1s‧f/8‧ISO 100‧22mm。
攝於南投縣仁愛鄉合歡山鷹石尖 (24.136427, 121.271499)。

難得一見的天象：合歡山莢狀雲（下左）
5s‧f/13‧ISO 100‧24mm。
攝於南投縣仁愛鄉昆陽停車場內祕境 (24.12139,121.27322)。

心曠神怡的八卦茶園與千島湖（下右）
1/200‧f/11‧ISO 100‧24mm。
攝於新北市石碇區八卦茶園 (24.932884,121.642635)。

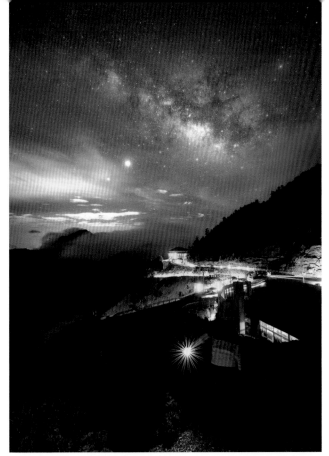

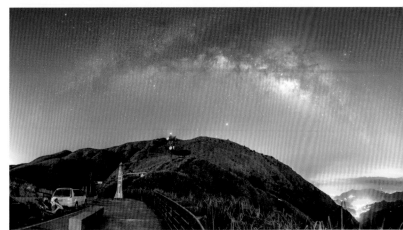

黑夜中的一盞燈，松雪樓雲海銀河（上）
30s．f/2.8．ISO 1600．14mm。
攝於南投縣仁愛鄉合歡尖山 (24.144655,121.283497)。

浪漫公路，雲海暨全景弓形銀河（中）
30s．f/2.8．ISO 1000．20mm。
攝於新北市瑞芳區 102 縣道公路 (25.089214,121.847819)。

赤柯山三景之三巨石（下）
1/500．f/8．ISO 100．75mm。
攝於花蓮縣玉里鎮赤科山 (23.374476,121.387807)。

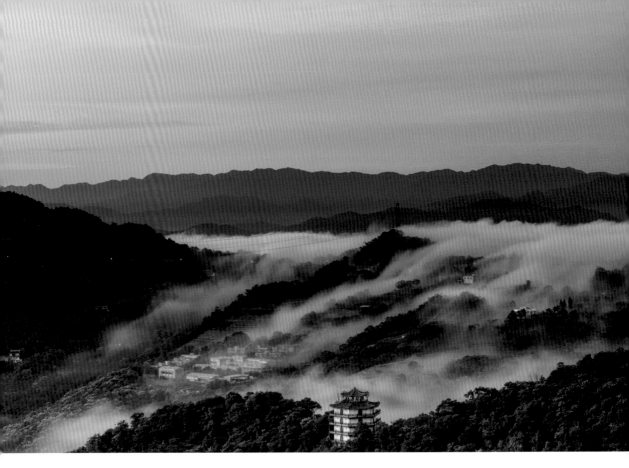

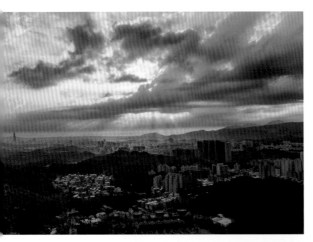

台灣三大雲海聖地：石碇二格山（上）

30s · f/14 · ISO 100 · 105mm。
攝於新北市石碇區二格山 (24.966466,121.625196)。

耶穌光照亮了大台北（中）

1/200 · f/11 · ISO 100 · 24mm。
攝於新北市汐止區大尖山之汐止天秀宮 (25.053104,121.662998)。

絕美雲海銀河（下左）

10s · f/2.8 · ISO 2500 · 15mm。
攝於南投縣仁愛鄉合歡山鷹石尖 (24.136427, 121.271499)。

大雨過後，琉璃的閃爍夜景（下右）

30s · f/11 · ISO 320 · 70mm。
攝於新北市新店區東華聖宮步道 (24.937356,121.520201)。

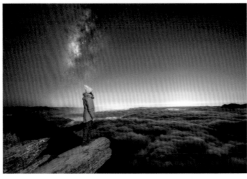

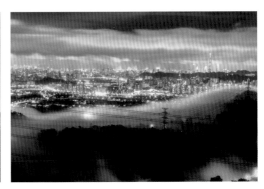

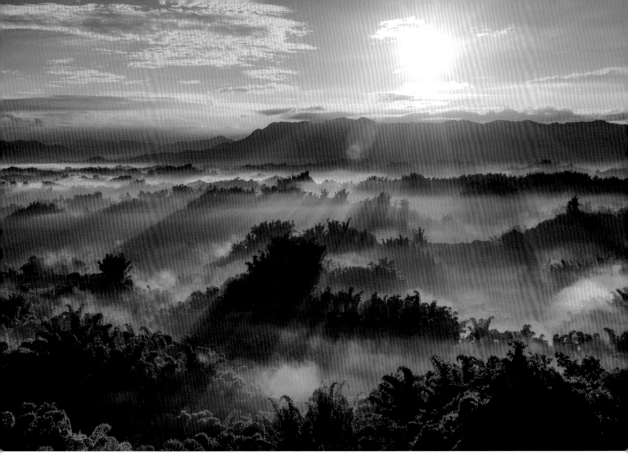

台灣三大雲海聖地，台南二寮斜射光山水畫（上）

1s．f/22．ISO 100．42mm。
攝於台南市左鎮區二寮觀日亭 (22.992991,120.409851)。

金黃色的大台北雲海夜琉璃（中）

30s．f/11．ISO 320．105mm。
攝於台北市北投區大屯山 (25.177190,121.522219)。

萬馬奔騰的雲海追著夕陽（下左）

5s．f/13．ISO 100．66mm。
攝於南投縣仁愛鄉昆陽停車場內祕境(24.12139,121.27322)。

全世界必訪景點之水濂洞（下右）

2s．f/2.8．ISO 100．24mm。
攝於花蓮縣秀林鄉太魯閣白楊步道水濂洞 (24.178522,121.474429)。

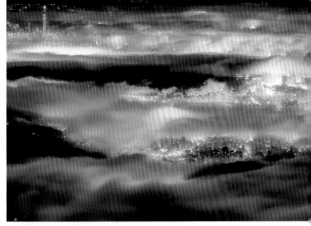

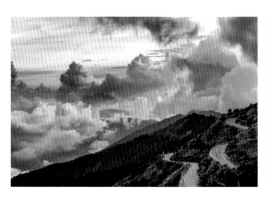

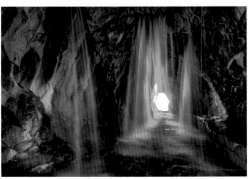

台灣絕景100攝影課

素人起步，如何漸進成為玩家？

談到攝影，很多人都會問一些厲害的攝影師：「你們是如何拍出這麼棒的照片呢？」得到的答案不外乎就是多練習、勤奮跑點拍攝……等答案。但是當你得到這些籠統的答案時，內心無非會覺得問了等於沒問。本篇透過我個人的攝影歷程，分享我對於攝影的想法，並以前期、中期、後期至今三個階段，分述我所習得的拍攝心法。

攝影前期：準備再準備

接觸單眼之前，我就很喜歡騎著車四處遊覽，渴望深入了解各地的風景與人文，當時我使用的是一支iPhone 5S手機和一台Canon的數位相機，目的就是拍下我的所見所聞，記錄青春點滴及我所看見的台灣。我想透過攝影來說話，告訴大家台灣真的很美！無論去了幾次相同的地方，都有不同的收穫；不同的年紀再訪一樣的地方，也會有不一樣的感受。這是我在玩單眼相機之前，對於攝影的想法。

大學畢業前一年我進入醫院實習，為了拍攝藥品衛教的影片，實習夥伴帶了一台Canon 760D的單眼相機到醫院，當我摸了它、拿起它，看著觀景窗拍下第一張照片時，我的內心衝擊是多麼地大：「原來這就是專業人士在用的相機啊！」與之相比，數位相機和手機真是相形見絀，當下我就決定要擁有一台專業的單眼相機。後來我選了Nikon D7200作我的第一台入門單眼相機，開始了單眼拍攝的生活。

一開始我還買了兩本有關攝影教學的書籍，不過最後只研究了光圈、快門、感光度，以及各種主題所需要的設定等等。即使只是冰山一角，但靠自己的力量學會一些知識也很高興。過了約莫三個月，我在Instagram創了一個屬於我的攝影帳號「taiwan_traveler 臺灣旅人誌」，期許自己走遍台灣368個鄉鎮市區，藉由我的鏡頭，讓大家更認識我所居住的這塊寶島。

這段時期，每每看到很厲害的作品時我總是會思考：一樣的地方，為什麼他可以拍出這麼漂亮的照片？外出拍照時若是遇到攝影前輩，也不忘向他們學習，同時也留意網路上大家給予的鼓勵與糾正。

關於前期的準備事項，我歸納為以下幾點：

模仿是學習的開始

無論學習任何事，一定是從模仿開始。請找幾個成功的案例來學習，依照他們所教的SOP標準作業流程照著做，雖然結果不會完全一樣，至少也八九不離十。

當我對於某個地點還不知道該如何拍攝、相機如何設定時，我會請教在場的攝影前輩們，照著他們建議的相機設定與構圖拍攝看看，久而久之，等我再次遇到類似的場景時，漸漸就會產生自己的想法，同時也會知道下一次到了同個地點時，相機參數該如何設定。

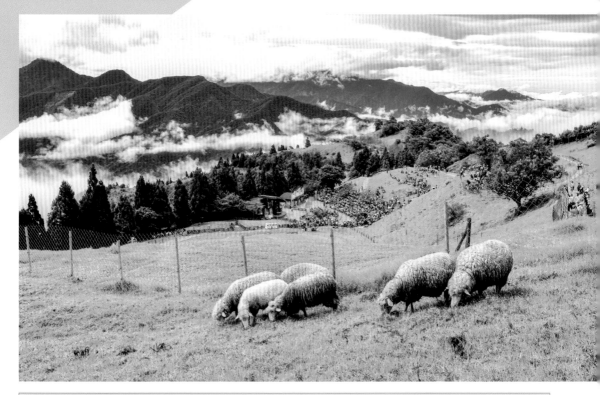

攝於南投縣仁愛鄉清境農場(24.058776,121.162791)。照片攝於2016年的夏天，是我剛開始學用單眼拍照的時候。可以看得出雖然取景還不錯，但是天空的亮度沒有掌握好，所以天空過曝了，是一張現在看來可以再進步的照片。

查詢拍攝主題需要的相機參數

剛開始接觸單眼相機時，我最有興趣的是拍攝車軌，希望自己也能夠拍出車子在路上移動時，紅色白色的車燈軌跡，於是上網查詢拍攝車軌需要的設定參數——縮光圈、使用慢快門、隨環境調整ISO值。而當想要拍攝星空時，我學習到要使用大光圈、慢快門，並提高ISO值來拍攝滿天星。

網路上很容易就能找到相關的拍攝資訊及相機參數的設定，常常練習，之後即使到一個你沒有去過的地方拍照，也能憑藉過往的經驗調整出最適合當下環境的拍攝參數。

尋找拍攝點與構圖

但凡看到有興趣的照片我都會截圖存起來，方便事後查詢拍攝點的確切位置。即使有些攝影點的資訊很少，但只要用心搜尋一定找得到；真的都查不到時，就開口問人。

至於構圖，一旦發現有興趣的景點，我會在腦中預先構想我要的畫面，並且花時間去當地場勘，場勘時先用手機構圖，等到了這個攝影點的最佳攝影時間，我才終於帶著相機到現場拍攝。

器材準備齊全

我們必須徹底了解我們期望拍攝的主題以及所需的裝備。一位攝影前輩曾說：「攝影就是一個坑，攝影玩三代，無論幾時都要入坑，早買早享受。」這句話果真在我身上應驗，起初我只買了一台Nikon D7200和一顆Tokina 11-16mm的廣角鏡頭，到後來玩得越來越深入，發現裝備不足，又陸續添購了腳架、減光鏡、黑卡、中焦段鏡頭、長焦段鏡頭，以及目前最常使用的Nikon D850、大三元鏡頭和空拍機。

攝影中期：迅速累積經驗

經營Instagram讓我認識了不少攝影朋友，因此獲得許多知識，例如構圖、刷黑卡、拍攝鳥類動物、正確使用減光鏡……等，這些都是外出拍照時，與攝友一同討論切磋，互相學習而獲得的。我的攝影中期大約有一年半的時間，中期是我進步、成長的重要階段，我幾乎跑遍了全台灣各個攝影景點。與前期相比，這個階段不再只是盲目地拍，而是有技巧性地創造畫面，唯有多去嘗試，學習拍攝每一種主題，才會熟能生巧，這是中期階段需要做的努力。

時常向不同的攝友切磋學習

每個人都有不一樣的拍攝習慣和風格，從不同的攝影朋友身上我學習到更廣泛的攝影知識。例如，過往我總是使用很快的快門速度拍攝煙火，原來使用手動慢快門拍攝，畫面會更精緻動人；還有，我知道拍攝星空與車軌各自的相機參數設定，但若要同時拍下這兩種元素，就必須搖黑卡擋住車子的光線避免曝光，或是分開拍攝，再用電腦疊製。

學習觀察各種天氣預報

練習觀看衛星雲圖、Windy等天氣預測系統(詳見P.18)，並學習評估是否衝景，當你的判斷越來越準確之後，便能大幅提升拍攝到理想畫面的機率。

練習照片的後製

中期以後，我捨棄了手機修圖，改用電腦處理照片的後製，使用的軟體多半為Lightroom與Photoshop，包括照片基本的調色、對比度、清晰度、飽和度等等，進而還原出當下我用肉眼看到的畫面，或是加上自己期望的色彩。

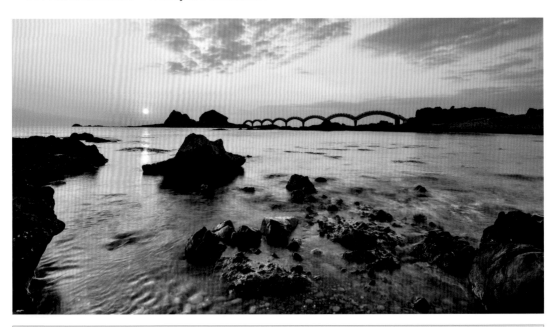

攝於台東縣成功鎮三仙台 (23.123830,121.410382)。中期代表作之一，曾經被分享刊登於國家地理雜誌的「IG 台灣系列」及華信航空雜誌。當天的雲彩並不是很特別，但我站的位置讓構圖加分，除了日出與三仙台八拱橋之外，下方還帶到石頭及海水，豐富了整體畫面。

攝影後期：風格漸趨穩定

攝影後期階段至今，我依舊學習拍攝各種主題，但個人風格已慢慢確立，因為大量欣賞國內外攝影前輩們的照片，使我更加明白自己的攝影方向，尤其是晨昏夜景類的主題最吸引我，這類主題多屬於高反差的攝影，必須讓照片的亮暗部得到最適當的光線，除了考驗拍攝者控光的技術之外，也考驗刷黑卡的技巧。

精準掌握天氣

晨昏是我的拍攝重點。我堅信每一天的雲彩都會有不同的變化，每天所看到的雲彩一定都是這輩子獨一無二的，不可能有任何兩天的天空雲彩長得一模一樣，這讓我對雲彩拍攝充滿渴望。若要預測隔天會不會產生火燒雲，得依靠長期以來培養的經驗，觀看各種雲圖，並善用Windy輔助，預測當然不可能100%準確，但我的精確度已達85%，這是一個重要的里程碑，我知道自己又邁入了下一個攝影階段。

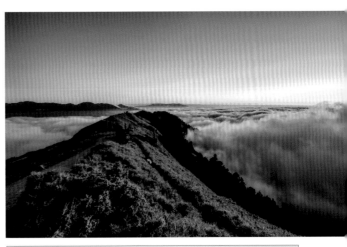

攝於南投縣仁愛鄉合歡山主峰步道(24.140615,121.271909)。每當我按下快門前都會思考：我希望給人什麼樣的感覺？然後在後製時營造照片的氛圍以及光影。

精進照片後製

照片的後製對於攝影來說是不可或缺的一環，後製並不是將A地方變成B地方，而是藉由調整色彩、對比、清晰與飽和度來突顯這個地方的美，並且加上光影的變化，使照片看起來更有立體感。

結語：給攝影素人的鼓勵

攝影這條路很長，有無窮無盡的東西可以學習，即使我現在算是攝影後期階段的玩家，也仍舊不斷地學習。每個人都曾經是攝影素人，也許順利進步，也許跌跌撞撞，也許正卡在瓶頸期，無論如何要好好享受攝影當下的樂趣，不要一直苦惱於自己為什麼沒有進步。踏實地、不間斷地查詢做功課、與同好切磋、拍攝各種主題、練習電腦後製，如此一來一定會進步，更上一層樓的！

模仿是學習的不二法門，人是萬物之靈，與其他生物最大的不同點就是能夠舉一反三，初期還無法有自己的想法時，先模仿別人又有何妨？多看看別人的構圖與色彩，一次、兩次、三次，漸漸便會產生自己的想法，進而改變、創造，這就是一種進步，也是我們從攝影素人蛻變成攝影玩家的時候。

入山拍攝的五個前奏

山是上天賦予最神奇且擁有多種面貌的地方，有時是藍天白雲、碧綠青草；有時是山煙繚繞、虛無縹紗般；有時卻是打雷閃電、大雨滂沱……，面對它多變且神祕的面紗，在上山之前絕對必須做好事前準備，包括天氣的查詢、地點的近況、衣著、攝影裝備以及一顆敬畏的心，以應對這美麗卻多變的環境。

天 氣

天氣會決定你的拍攝主題，舉例來說，拍攝銀河需要萬里無雲；拍攝雲海需要山下已下過雨；拍攝閃電需要有雷雨胞；拍攝銀河配上雲海，必須山上萬里無雲，而山下略有水氣。要判別天氣，我七成仰賴中央氣象局網站，三成會使用手機APP來判斷，以下介紹我常用的網站和手機APP，他們幫助我決定是否上山以及預備拍攝的主題。

中央氣象局

中央氣象局的官網包辦了近乎七成需要知道的資訊，包括山上的氣溫、近期的雨量及衛星雲圖，可以觀看想去的山，了解山所位於的縣市是否多雲或無雲，以及日出日沒、月出月沒的時間。

網址：www.cwb.gov.tw/V8/C

氣溫與雨量：氣溫與雨量會決定我是否上山拍攝以及要穿的衣著，通常中央氣象局網站上都有三天內的氣溫及降雨詳細預測。

◆這是清境農場三天內的天氣概況。

衛星雲圖：衛星雲圖是必要的。若計畫上山拍攝星空，就要看衛星雲圖，如果呈現深藍色，代表雲量越少，那麼上山的機率就高一些；呈現淡藍色，代表有一些薄雲，就需要搭配其他的手機App輔助，深入了解當地的天氣，再決定是否上山；呈現綠色或紅色，則當天可能不適合拍攝星空。

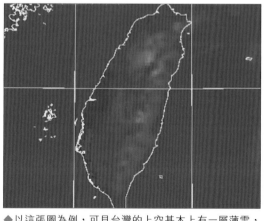

◆以這張圖為例，可見台灣的上空基本上有一層薄雲，這時通常我會選擇代表無雲的深藍色區域，像是台中地區，前往拍攝星空銀河。

日出日沒、月出月沒的時間：中央氣象局還有個很好用的天文功能，就是查詢每天日出日沒及月出月沒的時間，這會決定幾點該上山拍攝，讓拍攝者更能掌握拍攝晨昏、星空銀河的時間。

如果不是從早到晚待在山上拍攝，我習慣提早1～1.5小時抵達目的地，除了事先架好設備，更重要的是，在日出或夕陽的前後半小時是公認的藍調時間，是此階段最美的時刻。月出月沒則是為了避開因為月亮光害影響到星空的拍攝。

Windy.com
風，海浪和颱風預報

通常我會使用它來觀看欲前往拍攝之地的高、中、低雲層的高度。中央氣象局的衛星雲圖用於觀看是否適合拍攝星空，Windy則能深入了解是否會有高雲影響拍攝；抑或是低雲形成，可以捕捉到有雲海的畫面。

iOS　　　　Android

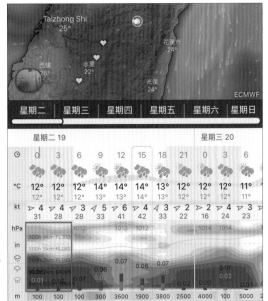

◆以這張圖為例，這是位於合歡山的天氣概況，圖中灰色的部分代表是雲，紅色方框內的9km、5km是海拔高度。如果是長得像這張圖一樣的天氣狀況，建議就不要上山了，因為你只會遇到白茫茫的一片大霧或滿天都是雲。

雲海人

通常雲海季是在秋冬交替、富含水氣時形成，但在山上，一年四季只要帶有水氣，都有機會形成雲海，我會根據雲海人的預測，再搭配Windy來決定幾點上山拍攝雲海。

iOS　　　　Android

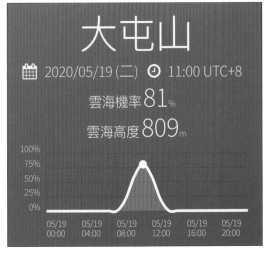

◆以這張圖為例，這是位於大屯山的雲海預測，顯示不同時間點的雲海機率預測。

地點的近況

　　一座山的四季皆有不同的美，甚或是相同季節的每一天，在同樣的地方也會呈現不同的光線、不一樣的日出日落。我們通常會在心裡預先構想拍攝的畫面，若是要提升拍攝成功的機率，那就一定得做好事前準備，實際掌握目的地的近況。

Instagram

　　判斷一座山的近況，我會使用Instagram來搜尋最近別人發過的照片及該標的的限時動態，經過篩選過濾可以初步了解山上地景的近況，來決定是否適合上山。

Facebook衝景即時情報社團

　　接著使用這個Facebook社團搜尋，這個社團是由一群攝影人所組成，大家會在社團內發布當地幾點幾分的狀況，與Instagram有異曲同工之妙，能幫助我判斷近日是否適合上山拍攝。

各地的監視器即時影像

　　有些山上風景名勝區，政府有架設監視器，監測當地的空氣品質或當地狀況，我也會使用這些資訊來判斷，例如：若要上大屯山拍攝雲海，我會觀看環保署空氣品質監測的即時影像。

衣著

衣

　　一般我會建議使用洋蔥式穿法，裡面穿一件薄的排汗衫，外面搭配一件有防水性能的外套，山上常常有露水或者偶陣雨，所以防水外套格外重要。山上氣溫雖然偏低，但是

爬山會流汗，其實不會感覺到冷，上山的過程中可能都是邊走邊脫，直到抵達目的地進行靜態拍攝時，才會將外套穿上。

褲

　　建議穿著防風的保暖長褲，不建議穿著牛仔褲或短褲。長時間在山上進行拍攝，有時候風很大，長時間下來會感到非常寒冷，若是穿得不夠暖，甚至會有感冒失溫的可能性，若是怕下雨，可以攜帶一件雨褲以備不時之需。

鞋

　　建議穿著防水的高筒鞋，山上天氣和地形多變化，時常忽然下雨導致地上泥濘濕滑。高筒鞋能保護腳踝。

登山杖

　　時常登山的人可能都有屬於自己的登山杖，它的優點是可以減輕雙腳的受力，尤其是減輕膝蓋與大腿的負擔。上坡時利用手臂

與登山杖增加向上的力量，下坡時則當作支撐，減少膝蓋及雙腳所受到的下坡衝擊力。我個人因為攝影裝備較多的關係，所以常常利用腳架來作為登山杖，輔助我登山上下坡的時候。

相機設備

相機與鏡頭的挑選

相機品牌依據個人喜好可以有不同的選擇，重要的是具有完整功能、可以長時間曝光。微單眼或單眼都可以，我先後使用兩台單眼相機，分別是Nikon D7200和D850，都是具備完整功能且性能相當不錯的相機。

對於要爬山的人，輕量化相當重要，而鏡頭的選擇會影響行囊的重量。通常上山前我會先在腦中建構想要拍攝的畫面，再去抉擇要帶什麼鏡頭，例如若要拍攝星空銀河，就帶14-24mm的超廣角鏡頭和24-70mm的中焦段鏡頭，70-200mm的長焦段鏡頭就會選擇不帶，或者放在車上，以減輕上山的重量。

腳架

一般會建議要挑一支重一點的鋁合金腳架或穩固的碳纖維腳架，因為山上有時候風很大，重一點或穩固一點的腳架可以讓拍攝的過程更順利，提高拍攝的成功率。我有兩支碳纖維腳架，一支是Marsace C25TR、一支是Marsace DT-3541t，兩支的差別就在於本身的重量以及可以承載的相機重量，如果只是去一般天氣變化不大的低海拔山上，我就會攜帶C25TR這支輕腳架；如果是去天氣變化大的高海拔山上，就會攜帶較重的DT-3541t出門。

一顆敬畏的心

每座山每個風景都是造物者最神奇的傑作，所以無論我們去到哪座山、哪條步道，都應該愛護這片大自然。不留下垃圾、用心的體會、心存感激敬畏，謝謝造物者讓我們有機會與祂一同欣賞祂最棒的傑作。

已經連續好幾年錯過高山杜鵑，這一年因工作轉換，假期變多，據說這還是近幾年高山杜鵑花況最好的一年。於是一到週末就立刻動身，心想著只要見著它，無論帶入日出、雲海、銀河，怎樣都好。可惜我第一週就遇上飄雨，到了夜晚好不容易天空開了，沒一會兒濃霧又來攪局，遮起整片天空。隔週再訪，一到松雪樓，就見遠方鋪滿了雲海，總算拍到了難得的雲海高山杜鵑。

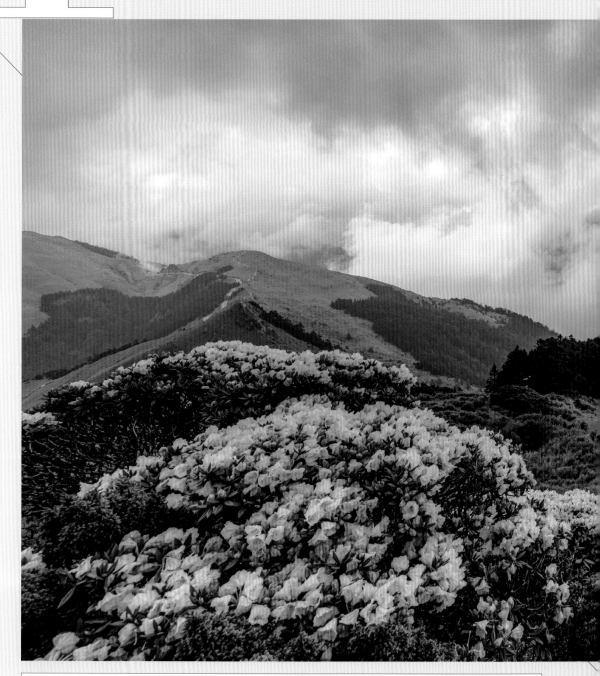

1/100．f/9．ISO 100．15mm。攝於花蓮縣秀林鄉合歡山東峰稜線上 (24.137847,121.282894)。2019 年 5 月。

Fantasy
Journey of
Seasons
四季的奇幻旅程

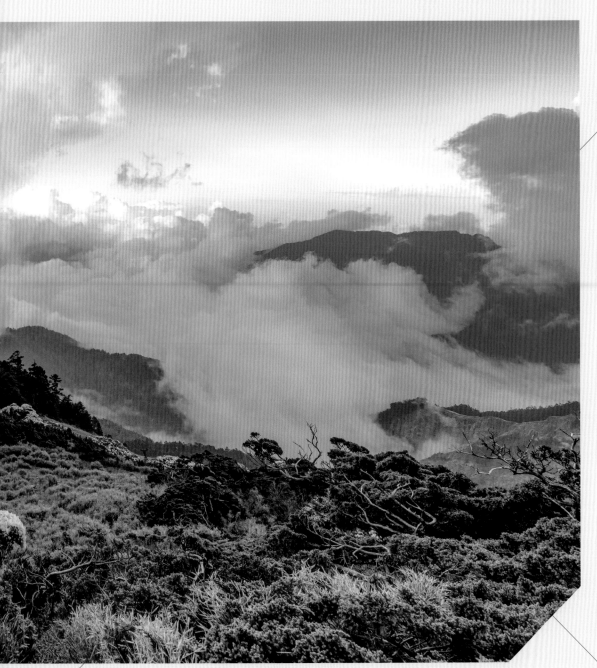

神祕難測的春天

春天給人的印象通常是百花盛開、充滿朝氣，然而高山上卻沒有如此欣欣向榮的情景，受到海拔高度與氣溫的影響，一切生命萬物彷彿都慢了半拍，例如平地的杜鵑花大概三月就會開花，然而高山的杜鵑花卻要等到四、五月才開。

「令人難以預測又充滿神祕感的季節。」這是我為春天下的註解。春雨為天氣增添了幾分不確定性，加上撲朔迷離的雲海濃霧，很難預測下一分鐘天氣的狀況究竟如何。有時，春雨過後會出現滿滿的大雲海；有時卻因為濕度太高，形成久久散不去的濃霧。然而，正因如此難以捉摸，反倒更吸引攝影人，追求一剎那的美。

3s・f/22・ISO 100・24mm。
攝於花蓮縣秀林鄉合歡山東峰稜線上 (24.137847,121.282894)。

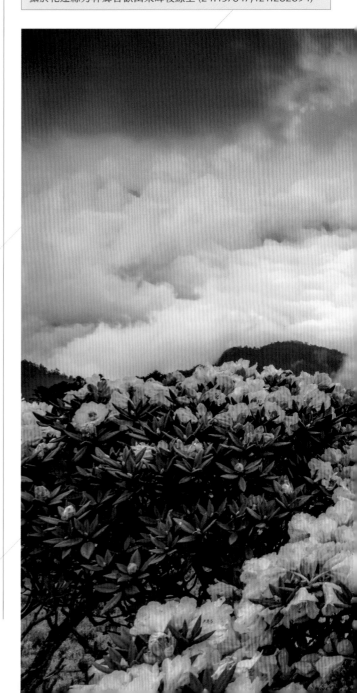

讓雲海襯托高山杜鵑的美

來到合歡山,我很少會在日落時刻不去拍夕陽,這次卻與往常不同,雖已接近日落了,我卻待在這個日出攝影點,找一處沒有人的杜鵑花叢,被杜鵑的清淡花香環繞著,靜靜地欣賞杜鵑花雲海,多麼高級的享受啊!

構圖與色彩

這張照片與前一頁是同一天拍攝的,不同的是這張是在太陽下山後,面向東北方所拍,以高山杜鵑為主角、後方的雲海為配角,天空微微粉紅色的色溫陪襯著,形成迥然不同的氛圍。

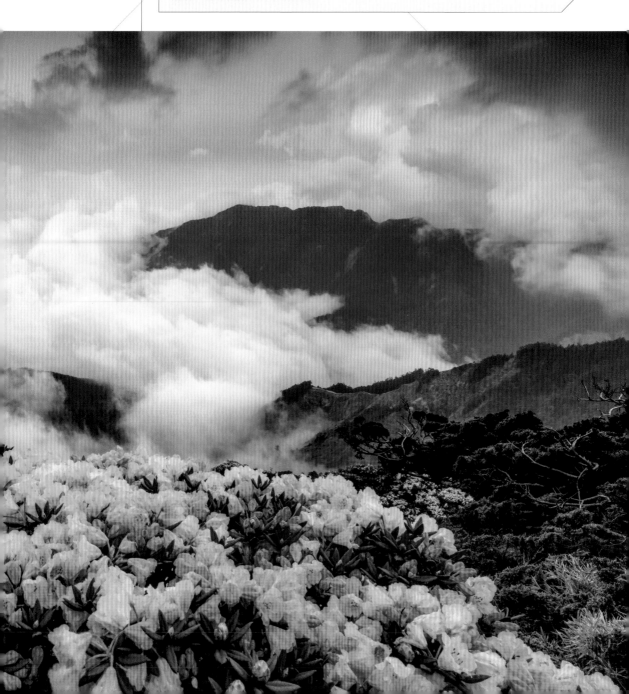

氣候萬千變化，隨時準備好拍攝

　　下雨時通常都會起濃霧，這天雖下著雨，遠方卻有雲海，很難想像兩種景象同時出現。這場雨沒有維持很久，傍晚出了松雪樓，看到天空的烏雲散開，滿天星星加上雲海正迎接著我，欣喜之餘，我心裡計畫著今晚一定是高清，能夠同時拍攝到高山杜鵑、雲海、銀河……，可惜，我想得太美了，理想與現實有時候就是背道而馳。（當晚抵達東峰稜線上的攝影點時，烏雲

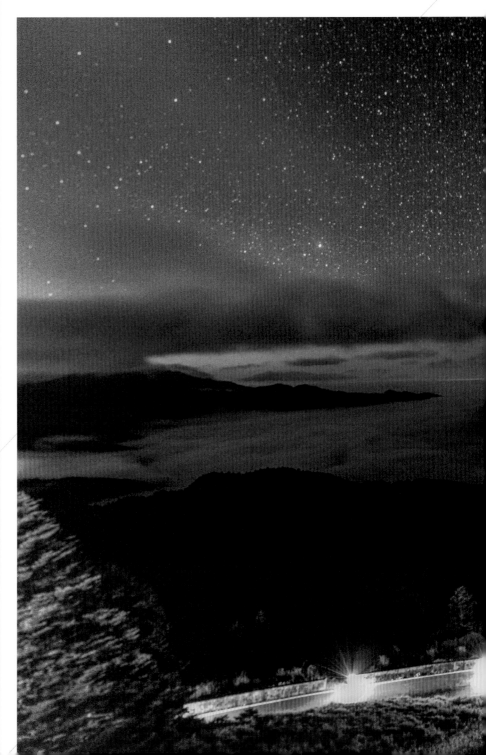

再度籠罩，甚至起了濃霧以致伸手不見五指，當然也沒有再看到半顆星星，
隔日也沒有日出了。）

30s．f/2.8．ISO 2000．14mm。
攝於花蓮縣秀林鄉松雪樓前。(24.141357,121.285458)。2019 年 5 月。

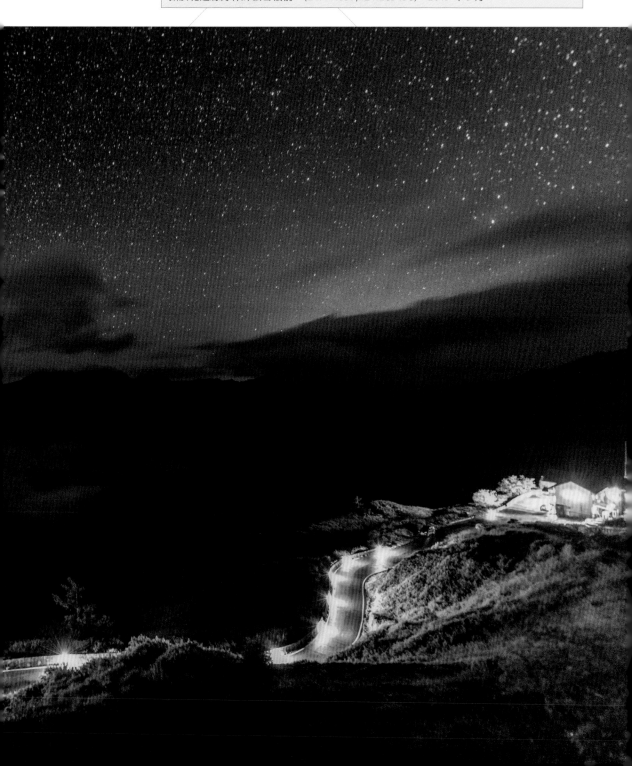

練習手動對焦來完成構圖

　　每逢合歡山上高山杜鵑盛開，東峰上就會很熱鬧，尤其到晚上，還以為全台灣的攝影人都聚集在此了。當時我在這個點等候濃霧散去，身旁有來自北中南各地的攝影人。從晚上十點等到深夜十二點多，濃霧才開始有散去的跡象，漸漸看得到星空。過程中真的很冷，身上的羽絨外套都濕了，心卻還熱著。當天空開的時候，我聽見來自附近各個山中稜線一同等候的

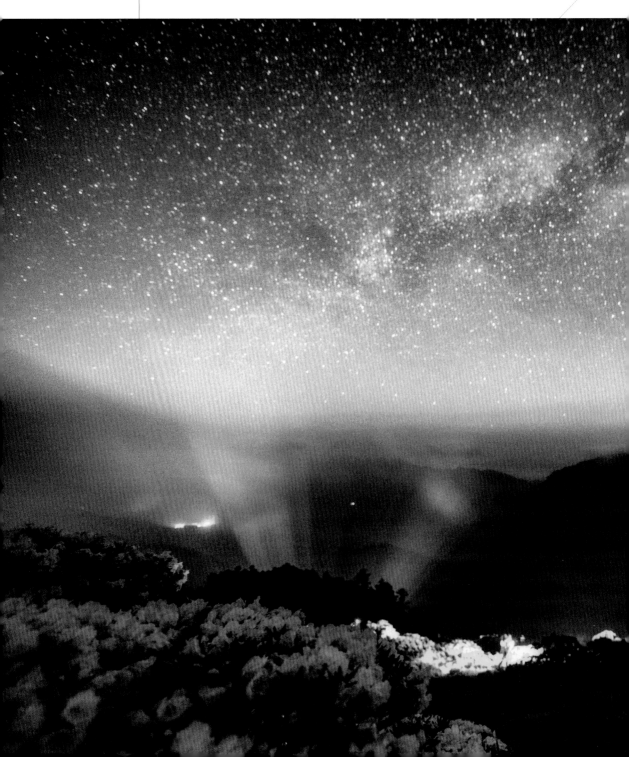

攝影人的歡呼聲，當下的心情筆墨難以形容！把握僅僅開了三分鐘的天空，
濃霧隨即歸來。

30s．f/2.8．ISO 3200．14mm。
攝於花蓮縣秀林鄉合歡山東峰稜線上 (24.137847,121.282894)。

拍攝手法

一般拍攝銀河必須手動對焦在無限遠的地方，才能拍得清晰，但若是要在畫面中放入高山杜鵑，該如何設定？

你可以選擇對焦在花上，讓銀河變成散景。而我的作法是，讓相機與花相隔一點距離，不要靠得太近，手動對焦到銀河清晰、花也清晰的狀態下進行拍攝。

光線

夜裡因為光線不足，相機常常無法對焦在想要的物體上，此時我會打開手電筒或頭燈，照在想要對焦的物體上，讓相機自動對焦完之後，再轉成手動對焦固定對焦的點即可。

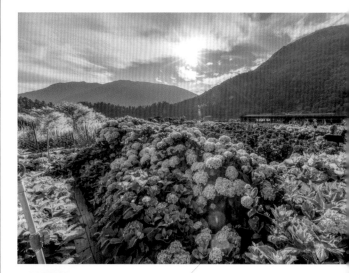

夏日的平地好熱，山上卻是涼爽舒服的好天氣，徐徐微風吹來，偶爾還要加上一件薄外套呢！

這是一個生命萬物最充滿活力的季節，山上綠意盎然，經常是藍天白雲，中午過後，常有萬馬奔騰的積雨雲，當午後對流雨傾瀉而下，雨過天晴之後，天氣將更加宜人，且會有彩虹出現。所以每到夏天，我腦中的第一個念頭就是待在山上一整天！

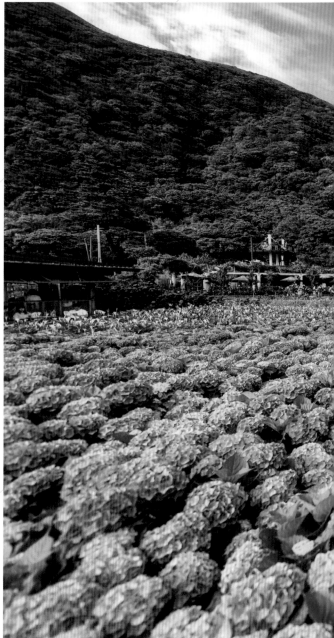

綠被下的白天版繡球花

　　趁著這年最佳賞花期來到陽明山竹子湖，假日的陽明山總是人山人海，我特別騎車上山，一方面是要避開車潮，另一方面則是為了享受天然的山中冷氣，雖然才夏初，但平地氣溫已經達到 30℃的高溫，所以騎車上山避暑是免不了的。

　　放眼望去，山壁上層層堆疊的綠色植被、遠方已到花季末的海芋田，以及一望無際的藍紫色繡球花田，色彩豐富得令人感到萬分療癒，全身都放鬆了下來。

左上：1/800．f/2.8．ISO 100．14mm。／下：1/320．f/22．ISO 31．14mm。
均攝於台北市北投區竹子湖繡球花季 (25.178520,121.540573)。2018 年 5 月底。

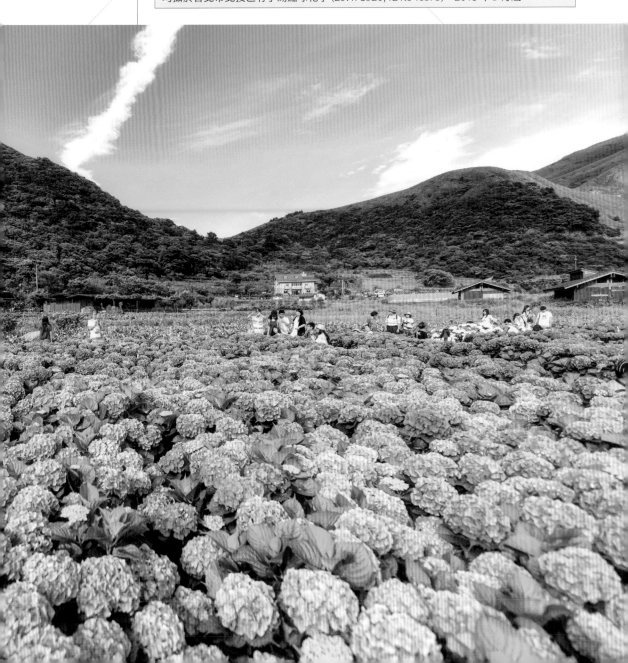

藍調時刻的天然補光燈

　　沒有來過繡球花季之前，我從來不知道原來繡球花還能拍攝夜間版本。一般都是白天上陽明山賞花，傍晚就會下山回家了，正當太陽下山之時，我卻看到了一整排待命的腳架，問了一位攝影前輩才知道，原來大家都在等著拍攝藍調版本的繡球花。當天正好也是接近滿月的時候，月亮下的繡球花田顯得特別明亮，是一個天然的補光燈呢！

30s‧f/18‧ISO 400‧14mm。
攝於台北市北投區竹子湖繡球花季 (25.178520,121.540573)。

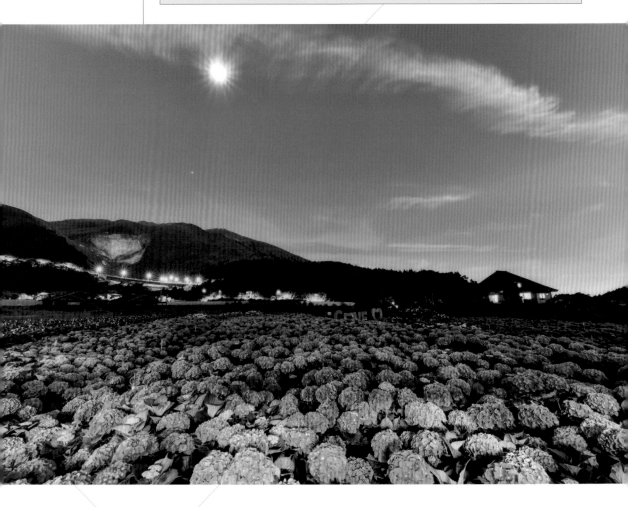

欣賞大自然的意料之外

　　一張是在日出前的藍調時拍攝，一張是太陽露臉後所拍。這天水氣非常濃厚，以至於日出前後的雲彩都沒有什麼變化，雖然有點遺憾，但這是我第一次在繡球花季到陽明山拍攝日出，看著遠方小油坑不斷地冒煙，霧氣繚繞，仍為整片場景增色不少！

　　從我家到陽明山竹子湖約需一小時，夏天的日出是五點左右，開始出現雲彩變化的藍調時刻是清晨四點半，又要提早半個小時卡位，這表示我半夜兩點多就起床了，如此的爆肝行程，為什麼我仍然執著拍攝？因為我覺得有些瘋狂的事情要趁年輕有體力的時候去做，如果等哪天有年紀了，或許就無法這樣操自己，過個三五年再回想這一切，想必會覺得很青春呢！

TIP

　　從藍調時刻直到太陽升起，期間一切色溫的變化我都記在心裡。這次拍攝讓我有了很深刻的體悟：無論有沒有出大景，都要學會欣賞作品的優點，而不是一直去想為什麼當天沒有拍到理想中的畫面，對我來說，沒有一張照片是壞的作品，如果有，代表我不夠瞭解它。

左：30s．f/5．ISO 160．14mm。／右：4s．f/22．ISO 100．14mm。
均攝於台北市北投區竹子湖繡球花季 (25.178909,121.538771)。2020 年 6 月初夏。

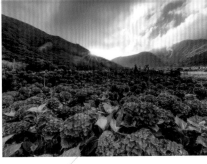

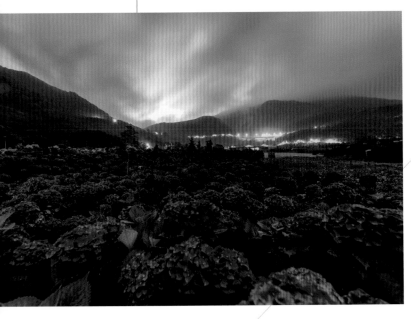

拍攝美麗的斜射光

　　每年的夏末是花蓮六十石山金針花盛開的季節，六十石山又被稱為台灣的小瑞士，金針花期從初開至凋謝大約維持一個月左右，這段時間總是吸引著全國各地的攝影人來到此處拍攝，為的就是這令攝影人為之瘋狂的斜射光，而我也不例外，追光而來。

　　第一次來到此處，看著滿山滿谷的金針花，真的像極了大地中的畫布，尤其山下一塊綠、一塊黃的花田。在這裡，太陽是最厲害的畫家，隨著它的落下，金針花田的顏色也慢慢地改變，從金黃色漸變成柔嫩的黃，直到太陽完全下山，顏色才慢慢趨於平淡。

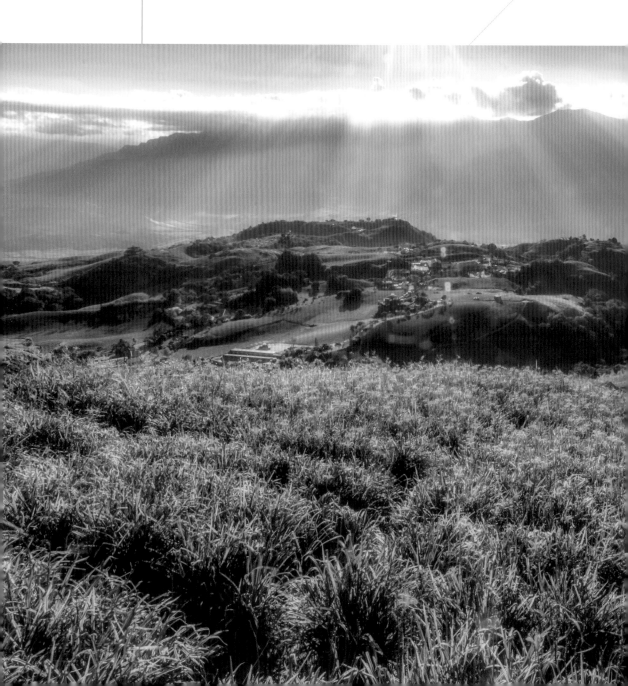

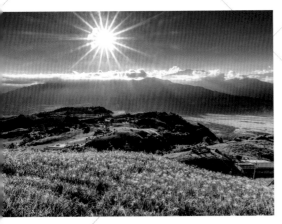

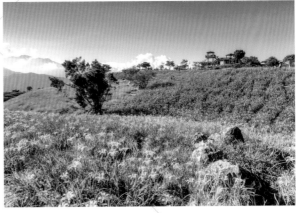

左上：2s．f/22．ISO 100．16mm。
右上：1/1600．f/5．ISO 320．24mm。
左頁：2.8s．f/22．ISO 100．16mm。
均攝於花蓮縣富里鄉六十石山忘憂亭
(23.221497,121.315444)。

光線

　照片中的太陽星芒及斜射光都有加裝 ND 64
的減光鏡，適度在太陽亮部的地方刷黑卡，能使
太陽星芒更加尖銳、斜射光的部分更明顯。

仿如樂章的夢幻秋色

　　舒適的溫度、少了熱情四射的紫外線、宜人的視野，均是我對於秋天的註解，從夏天過度而來，耀眼的翠綠色在秋天溫和的擁抱之下，轉變成柔和的金黃色及紅色，彷彿到了天堂般夢幻不真實。秋天也是我最喜歡的季節。雖說春天的氣候難以捉摸，令人更想要征服；夏天的藍天白雲極其療癒；我最喜歡的還是這充滿夢幻金黃色並帶有一點紅色的秋。

拍攝手法

　　所有的花朵植物，包括楓葉，都有很多種拍攝手法，這張照片我是採近距離，用中焦段鏡頭拍攝，將重點放在前方楓葉，讓後方的楓葉樹木變成散景，並且楓葉要遮住一些陽光，避免陽光過強而無法產生太陽星芒。

拍出楓紅的色彩活力

　　這張照片攝於 2019 年的秋天，可說是我秋天的代表作，這也是我第一次來到福壽山農場賞楓。在溫暖宜人的秋天陽光下，似黃又紅的楓葉上彷彿被灌入了幾分生命力，葉緣上多了陽光的顏色，使人身在這松廬楓葉園中，也充滿了活力。

1/80 · f/7.1 · ISO 100 · 70mm。
攝於台中市和平區福壽山農場松廬 (24.244677,121.245889)。

運用陽光讓構圖富有季節感

　　進入賞楓尾聲，有部分的楓葉已掉落，甚至長出新的綠葉，但大部分的紅葉仍然風采依舊，形成了黃、綠、紅三色的層次，再加上日式小木屋陪襯，讓畫面呈現另一番風味！

　　右圖中我局部特寫一部分的三合院木造房子、樹枝以及楓葉，楓葉因風吹而搖擺，讓太陽在樹葉縫隙中若隱若現，陽光出現時，楓葉的顏色就更加火紅，樹枝也會產生光影的感覺；陽光消失時，原本充滿生命力的樹葉及樹枝就彷彿被抽乾了似的瞬間失去色彩。這陽光一來一回產生的陰影讓我思考了許久，我們人一定要向著陽光行走、讓影子在我們的背後，用樂

觀進取的態度來面對人生的大小事，讓生命活得更精采、充實，就如同這張照片光影中的寓意。

左：1/20．f/22．ISO 100．14mm。
右：5s．f/22．ISO 31．24mm。
均攝於台中市和平區福壽山農場松廬 (24.244677,121.245889)。

> ━━━ TIP ━━━
> 喜歡秋天可能跟我喜歡暖色調有關，秋天的元素是以紅、黃、綠組成，在松廬的這一天正好滿足了這三個顏色，尤其有晴朗的藍天幫襯，畫面中的暖色調會更加鮮豔。

拍出溪水涓涓的動態美

　　說到在台灣賞楓，有一個與眾不同的祕密景點——中橫公路 108k 的楓之谷。此景位於溪谷森林中，楓葉不時順溪水流下，真是如詩如畫。

　　還記得第一次來到這裡時是一個陰雨天，在路邊停好車之後便由小路進去探險，過程中要爬上泥濘的小山丘、又要下切到溪邊，雖然把鞋子都弄得髒兮兮的，但抵達賞花點時，我原本平靜的心卻掀起了巨大的波瀾：這裡也太美了吧！

　　小雨過後陽光乍現，林中瞬間充滿了生命力，我特地撿些楓葉放在石塊旁邊，藉由慢快門來拍攝，強調溪水如涓涓細流般的動感，讓畫面更生動。

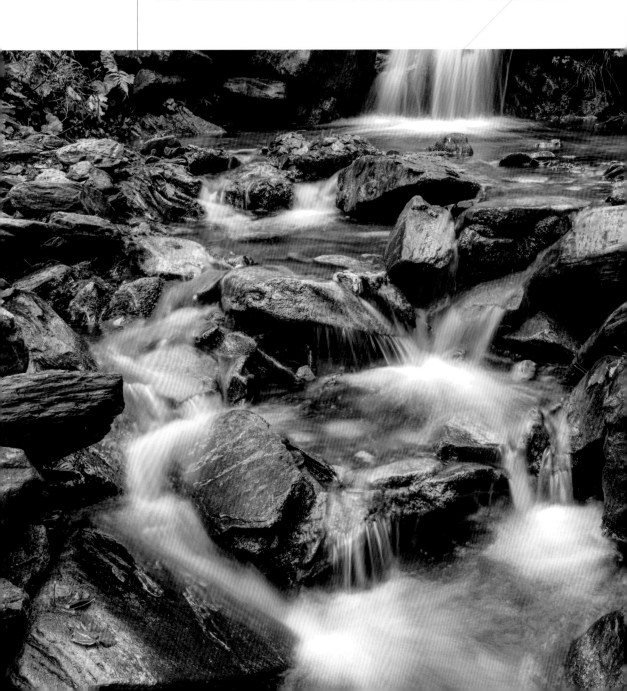

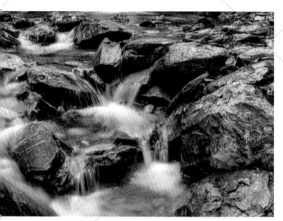

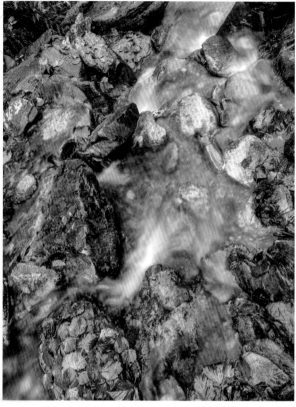

左上：1s．f/22．ISO 50．38mm。
右上：1s．f/22．ISO 50．24mm。
左頁：1s．f/22．ISO 50．31mm。
均攝於花蓮縣秀林鄉中橫公路 108k 之楓之谷 (24.1999690, 121.2968570)。

拍攝手法

　拍攝溪水楓葉時，在鏡頭前加裝了 ND64 的減光鏡來減少進光亮度，再將快門調成一秒左右進行拍攝，好讓溪水產生涓涓細流般的動態感。（關於正確使用慢快門曝光，詳見 P.118）

TIP

　這個攝影點位於深山中，山中常會因下雨造成土質鬆軟，建議來這裡拍照時要穿著防滑的登山鞋以避免滑倒；溪水有時會較湍急，拍攝時請務必小心謹慎。

蕭瑟卻不失色彩的冬季

到了冬天，山上的萬物好像都失去生命色彩般，除了蕭瑟寂靜，還是蕭瑟寂靜，但有一種植物卻越冷活得越精采，在寒冷中才能展現它的韌性與活力，這種植物就是落羽松。當它由黃轉紅，展現它的熱情時，便將冬天的陰鬱一掃而空。

1/100．f/5.6．ISO 100．100mm。
攝於南投縣仁愛鄉老英格蘭莊園 (24.037887,121.157969)。

───── TIP ─────
　　照片中的標的物是老英格蘭莊園，拍攝點位於清境春雨行館民宿的觀景平台，若要來這裡拍攝，務必經過民宿主人的同意，並且保持肅靜，切勿打擾住客。GPS為 (24.038975, 121.156274)。

迎接落羽松林登場

　　冬天合歡山上的重頭戲非落羽松莫屬，尤其這老英格蘭莊園周圍的落羽松林，是攝影人的盛會。看著城堡周圍的落羽松林，不禁讓我想起若是能在城堡內喝杯下午茶、住上一晚，就像童話故事中的王子與公主在城堡中過著幸福快樂的日子，那是多麼地幸福洋溢呀！

　　冬天的平地常常因為霾害的影響導致空氣品質不佳，容易過敏的我常常都需要戴口罩，但只要到了老英格蘭莊園附近，過敏就瞬間好了一半，所以我很喜歡冬天時在這附近走走，同時也欣賞落羽松的美麗。

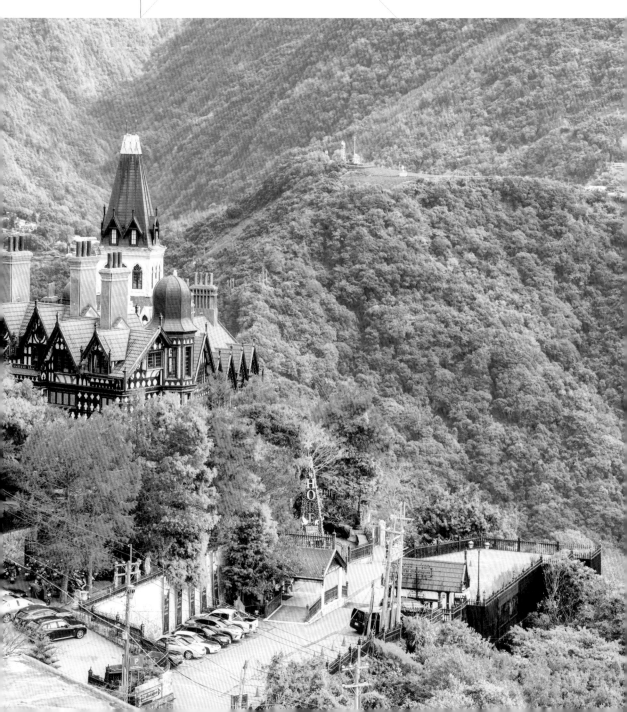

嘗試不同的拍攝角度

步行永遠有好處

　　這張照片滿足了我一次看到四季的構想，春夏代表的綠色、秋天代表的黃橘紅色、冬天代表的落葉枯枝，都一覽無遺。還記得這是在 2018 年的冬天所攝，當時為了尋找更棒的拍攝角度，特地將車子停在台 14 甲公路上的一處空地，踏上了尋找城堡落羽松的步行之旅，果然皇天不負苦心人，正當我苦惱尋不著很棒的攝影點時，無意間走入一條鄰近城堡的小路，終於體會「眾裡尋他千百度，驀然回首，那人卻在燈火闌珊處。」就是這種感覺。這個角度的城堡看上去非常莊嚴，周圍又有眾多的落羽松森林，讓單調的寒冬有了鮮豔的色彩。

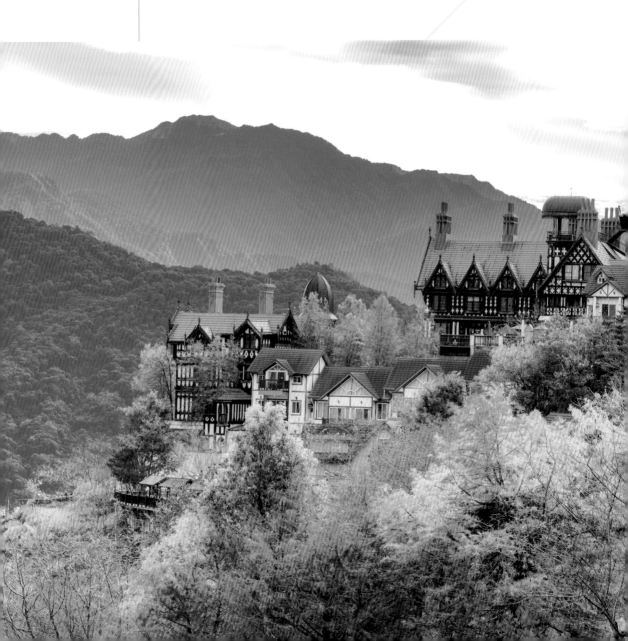

偶爾記得回頭

曾經在冬末上到合歡山，途經老英格蘭莊園附近，這是偶然拍下的照片。那天雖然是冬天，天氣卻非常好，空氣品質佳、水氣也剛好，所以天空特別地藍，在美麗的藍天白雲之下，無論拍什麼都會很好看。

我到了清境民宿春雨行館的觀景平台，經過民宿主人的同意後，在這裡欣賞群山美景與莊園的英姿，回頭看見山腰上的城堡民宿及前方樹木互映成趣，不禁感嘆：山林中真是處處皆美，只在於自己是否留心去看而已。

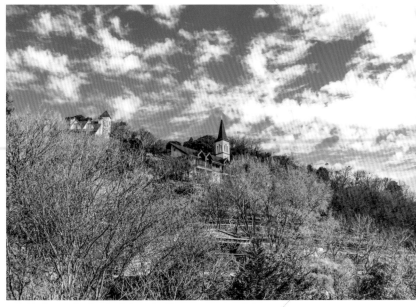

右：1/80．f/14．ISO 100．36mm。
攝於南投縣仁愛鄉清境民宿日出雲來渡假莊園 (24.039651,121.154785)。
左：1/100．f/6.3．ISO 100．110mm。
攝於南投縣仁愛鄉老英格蘭莊園 (24.040405,121.159103)。

花卉拍攝與全年花期

需要的拍攝裝備與說明

相機的挑選：只要是功能齊全的微單眼或單眼，甚至是手機都可以，不同品牌與位階的相機固然影響成像的品質與發色，但我認為更重要的是攝影前期的準備以及攝影當下的構圖。我從以前到現在使用過好幾台相機，有Canon的數位相機、Samsung的類單眼相機、Nikon的單眼相機D7200，以及現在正在使用的Nikon D850。

器材的好壞與拍攝的準備比重大概是3:7，很多人都會追求頂級設備，但卻忘了更重要的其實是勤練拍攝技巧。手機則通常用來記錄，以留念為主。

鏡頭的挑選：我現階段使用的是Nikon的鏡頭，有超廣角鏡頭14-24mm f2.8、中焦段鏡頭24-70mm f2.8、長焦段鏡頭70-200mm f2.8，也就是一般所稱的「大三元鏡頭」。

我若外出攝影，通常都是一整天的行程，主題不外乎日出、花卉、人像、夕陽、星空，所以固定會帶這三顆鏡頭，現場依照不同的攝影情境挑選使用。但如果當天攝影的目標很明確，特定拍某一主題，就會只帶特定的鏡頭。

腳架與電子快門線：在累積好幾年拍攝經驗之後，我漸漸體會到腳架的重要性，甚至已變成一種習慣，現在拍攝任何主題都會使用腳架，沒有用腳架拍攝會感覺怪怪的。腳架是輔助我們固定構圖與畫面的利器，當你難得尋到一個最棒的拍攝角度時，若是可以用腳架固定住那便是最好的，以免因為手持相機導致晃動又要重新設定構圖。

電子快門線與腳架常常是相伴的，拍攝花卉時有可能是在日出時段、夕陽時段，甚至是星空下，此時電子快門線就相當重要，可以精準控制曝光的時間，同時減少相機的晃動，避免拍攝成果不完美。

濾鏡系統與黑卡：當我們在高反差的情況下拍攝花卉時，因為相機的自動測光系統不像人眼這麼精銳，拍出來的畫面往往不是天空亮度正常、拍攝主題太暗，不然就是拍攝主題亮度正常、天空過曝呈現一片死白，此時只要有一片漸層減光鏡(或減光鏡)，配合刷黑卡來減少亮部的光線進入，就能解決光線問題。

通常我會使用ND64漸層減光鏡、ND64減光鏡、ND1000的減光鏡，以及黑卡。在拍攝高反差的主題時，用ND64漸層減光鏡來降低天空亮度，如此一來，即可拍出人眼所見的天空與主題物亮度正常的照片；我也會使用ND64減光鏡配合搖黑卡來拍攝，黑卡的作用是遮住亮部，減少亮部進光量，使亮部不會過曝。

其他：除了上述的拍攝裝備，我還會放一支手電筒與一個頭燈在攝影包中，以備不時之需，另外，若我的拍攝主題需要補光，也會攜帶閃光燈。

四季花期與推薦地點

　　一年四季的花卉都不同，種類很多，以下整理出我覺得很值得拍攝的花期月分與拍攝地點，每年因為氣候雨量不同，時間會有些微誤差，但大致上都會在相近的月分。

	花期月分	推薦賞花地點
梅花	每年1月分	南投縣信義鄉
櫻花	約1月下旬～3月中旬	陽明山平菁街、淡水天元宮
海芋、繡球花	約3月底～6月中旬	陽明山竹子湖
高山杜鵑	約4月上旬～5月下旬	合歡山、奇萊山、雪山
魯冰花	約5月上旬～6月上旬	福壽山農場
金針花	約8月上旬～9月中旬	赤科山、六十石山、台東金針山
楓葉	約11月上旬～12月上旬	福壽山農場、中橫108k楓之谷、武陵農場
芒花	約11月上旬～12月中旬	陽明山、大屯山、合歡山
落羽松	約12月～隔年1月	合歡山、南投八卦山、苗栗三灣落羽松、南庄雲水度假森林、武陵農場

這張照片攝於 2018 年春天。整日藍天白雲，水氣很少，誰都沒有料想到夕陽時刻竟能看到火燒雲海。下午四點雲霧從西邊慢慢上升，看了 Windy，發現雲的高度很可能會在昆陽停車場形成雲海，而且天空可能會開，於是去碰碰運氣。果然，一整面雲霧白牆隨著天色漸暗開始下沉，最終形成薄薄的雲海，天空也逐漸轉紅，這年的第一個火燒雲海夕陽成功入袋！

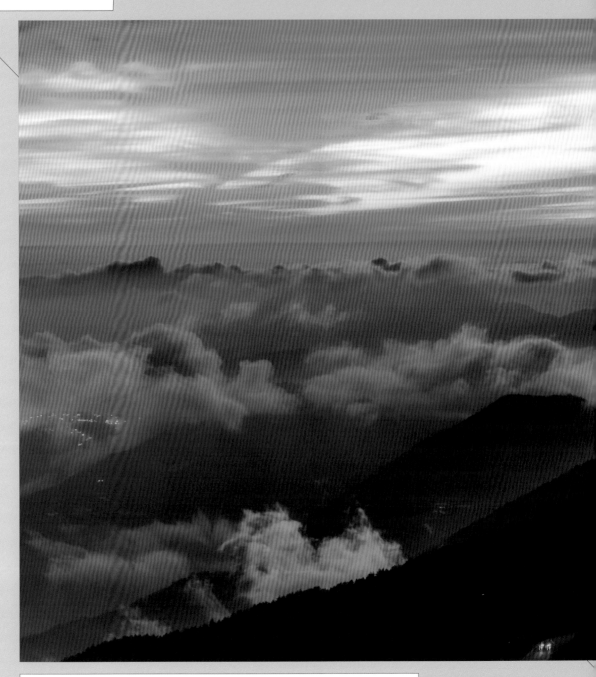

6s · f/5.6 · ISO 100 · 70mm。攝於南投縣仁愛鄉昆陽停車場 (24.12139,121.27322)。

Between Dusk & Dawn

晨昏的夢想之旅

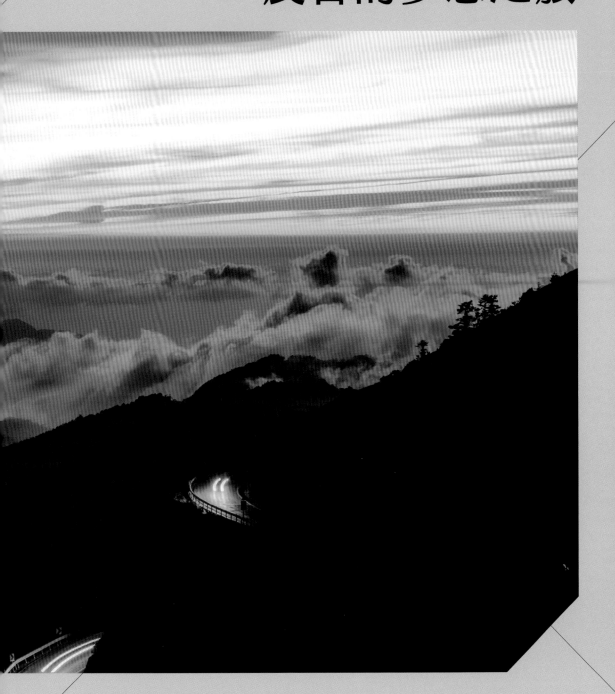

白晝，稍縱即逝的光影變化

日出亙古不變，除了不同的季節有不同的上升方位與角度之外，每天都是從東邊升起，反覆上演，即使如此，每天卻都有新的面貌，因此，早起拍攝雖然辛苦，我卻樂此不疲。

通常在日出前的 1～1.5 小時，我已出發去就位。隨著天空漸亮，雲彩也跟著千變萬化，當太陽慢慢從海平面上來，翻過山頭，萬物都有了光影的變化；等到日出之後，它照亮整片大地，也照亮了我，曬去等候一夜的疲憊，感動久久不散，這就是日出的魔力了。

左：5s．f/10．ISO 100．31mm。
右：1/240．F／2.2．ISO 100．4.73mm。
均攝於花蓮縣秀林鄉石門山台 14 甲公路上 (24.146172,121.284136)。
2019 年農曆初二。

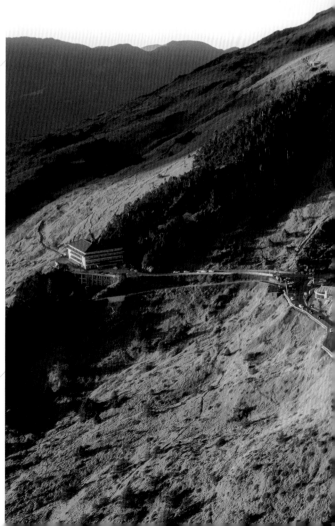

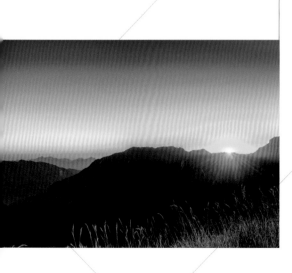

山頂的光影變化與構圖

　　這兩張照片一張是用相機，一張是空拍機。二月的合歡山非常冷，還記得當天山上只有 2℃，風速有五級，但寒冷澆不熄大家想欣賞日出的熱情。清晨的銀河過後就是日出前的藍調時刻，此時會看到山下的民宿業者載著一車一車的遊客上來看日出。

　　有的人選擇爬上石門山，站在更高的地方；我選擇的是站在台 14 甲道路旁，架起腳架拍攝。這是因為我還要用空拍機，起降的地點選在越空曠的地方越好。雖然沒有看到火燒雲或反霞光之類的大景，但是在寒冷的山上看著太陽升起，依然耀眼奪目。

　　太陽升起過程中，大地的光影變化稍縱即逝，我把握時間操作起空拍機，將兩座山頭與松雪樓拍下來，看著空拍畫面中東邊的山頭被陽光照耀成金黃色的，又看見日出前後最美的粉色色溫變化，極為短暫，所以更加夢幻。

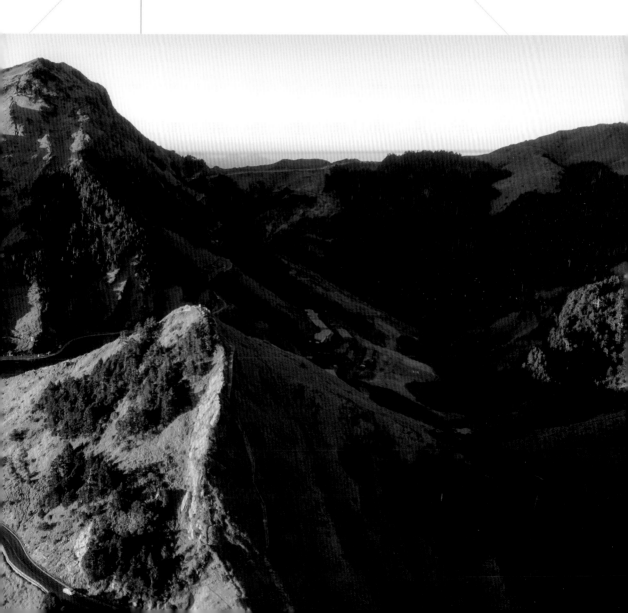

從銀河等到日出雲海

　　網路上流傳著一句話：「北二格、中五城、南二寮。」三個地方都是台灣低海拔的山區，卻能捕捉到美麗的雲海日出，這些照片就是在「中五城」拍的。照片全是在同一天拍攝，連放五張，好欣賞從夜裡到日出一系列的變化過程。

　　為了從銀河時間開始一直拍到日出，我當天凌晨兩點半就到了現場，剛到的時候天色是白牆一片，隨著銀河慢慢升起，雲霧水氣時而上升時而下降，時而又讓我們伸手不見五指，薄薄的一層覆蓋著山下的城鎮，形成美麗的夜琉璃。日出時天空漸漸亮起，雲彩變紅。金龍山銀河、薄薄的琉璃光、火燒雲日出雲海，真沒想到一次就全達成了！直到太陽升起翻過山頭的瞬間，在下方雲海又形成了斜射光，眼前景象像極了一幅水墨畫，這份被大自然深深觸動的感覺，我想我永遠都會記得。

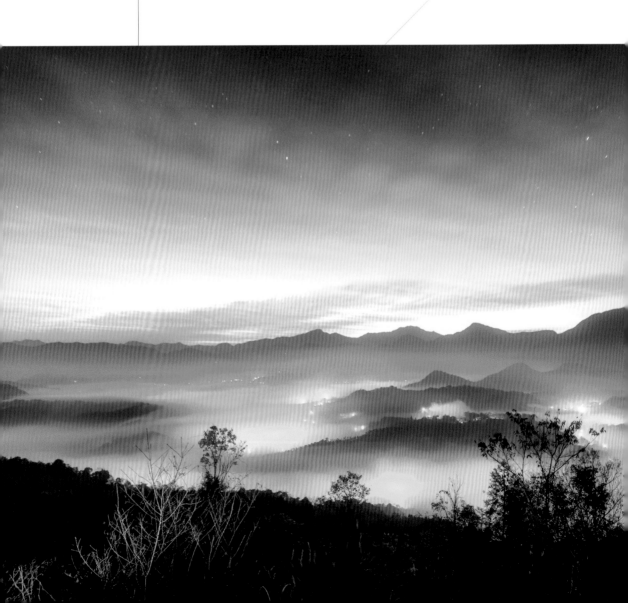

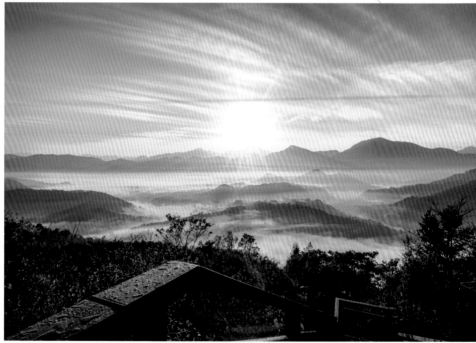

左頁：30s．f/3.5．ISO 500．16mm。
右頁左上：3.8s．f/22．ISO 100．16mm。
右頁右上：5s．f/18．ISO 100．16mm。
右頁中：3.8s．f/22．ISO 100．21mm。
右頁下：3.8s．f/22．ISO 100．16mm。
均攝於南投縣魚池鄉金龍山觀景台二亭 (23.904921,120.906378)。2018 年 2 月。
依照實際拍攝順序列出照片參數。

再等等吧！下一秒可能就有驚喜

　　這天是為了捕捉銀河而和朋友一同上山，日出只是順道，結果因為低雲太多沒拍到銀河，卻拍到了火燒雲雲海。雲彩隨著藍調時刻來到漸漸發紅，原先沒有半點跡象的雲海也生成了，那天我們誰也沒料到竟然會沒拍到銀河，更始料未及的是，拍到了火燒雲日出配雲海茶園，這簡直是上天送來的特大安慰獎，不虧反賺！因為銀河只要在晴空萬里的夜晚就會有，但火燒雲日出卻不是常有的。

　　攝影常常就是這麼回事，執著地期盼出大景卻不盡人意；有時候又在無意中遇到大景。重要的是要堅持到最後一刻，回想當時，如果沒拍到銀河就立刻下山回家，等看到網路上別人發出火燒雲日出的動態時，一定會搥心肝懊悔的。

10s · f/14 · ISO 100 · 16mm。
攝於新北市坪林區南山寺茶園 (24.966633,121.731019)。2018 年 2 月。

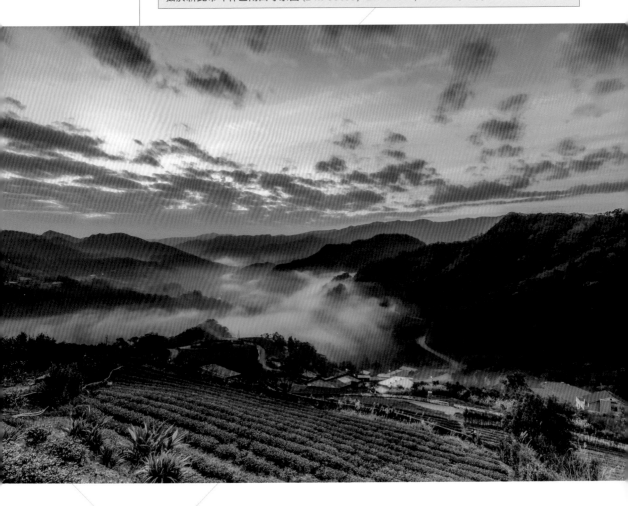

把當下的感觸融入構圖中

　　日出後我準備下山回家休息，回頭一看發現還有很多攝影人仍在拍攝，大家都是為了拍出心中最美麗的畫面，除了有成就感，更大的渴望是分享給更多人看，讓大家看到台灣山林有多美。

――― 構圖 ―――

　　構圖靈感來自於阿里山隙頂二延平步道與南投大崙山步道觀景台，前景藉由長長的步道來展現畫面的延伸感，中景是辛苦的攝影人正努力拍攝著，背景則是壯闊的日出雲海。

1/50・f/14・ISO 100・48mm。
攝於新北市坪林區南山寺景觀平台 (24.967130,121.729844)。

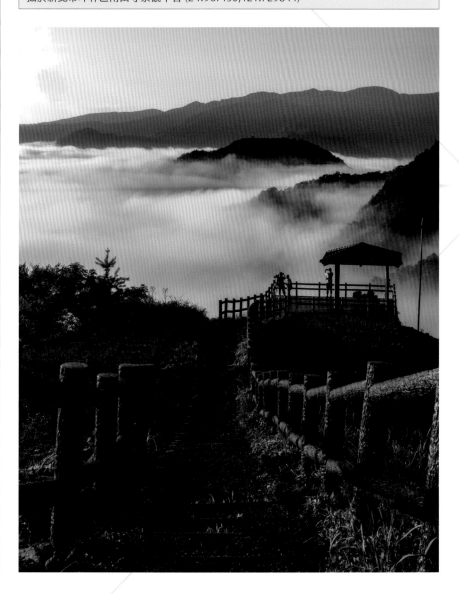

夏天的日出絕對值得追

　　隨著天色漸亮、色溫改變，天空中的星星漸漸被亮度遮蓋，僅剩少數幾顆比較亮，在太陽升起前我將相機設定為「定時間隔自動拍攝」，全心全意感受眼前的自然美景。

　　太陽翻過山頭升起，飄在茶園上的雲霧也變成了金黃色，金黃色的雲霧在茶園上好似一個化妝師正在替女孩上妝，使女孩看起來更加耀眼出彩。這耀眼的金黃色光線雲霧其實只是彈指之間的事，沒有幾分鐘，美麗的光線就消失了，我很珍惜這次經驗，下山過程中仍不時回頭望著。

左：10s．f/16．ISO 100．16mm。
右：2.9s．f/20．ISO 64．21mm。
均攝於新北市坪林區南山寺景觀平台 (24.967130,121.729844)。2020 年 7 月。

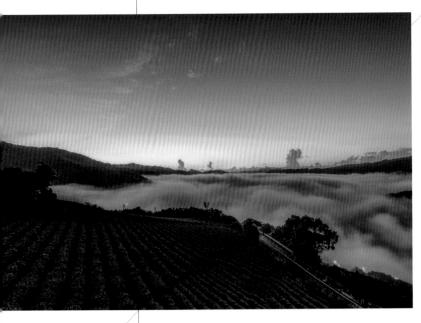

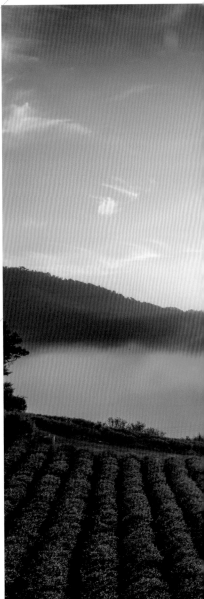

拍攝手法

通常晨昏時刻的攝影會有高反差的天空與地景，建議在鏡頭前加裝 ND 減光鏡配合刷黑卡，或是直接使用漸層鏡來拍攝。我在這裡用了 ND64 的漸層減光鏡，並使用電子快門線設定為定時間隔拍攝，如此一來便可以全程好好欣賞日出。

TIP

夏天的日出總是特別早，雖然很累卻也讓人最嚮往，因為夏天容易降下午後對流雨，將空氣中的懸浮微粒 (例如 PM2.5) 帶走，算是天然的空氣清淨機，再經由太陽光折射而形成火燒雲彩，所以夏天的晨昏總是特別精采。

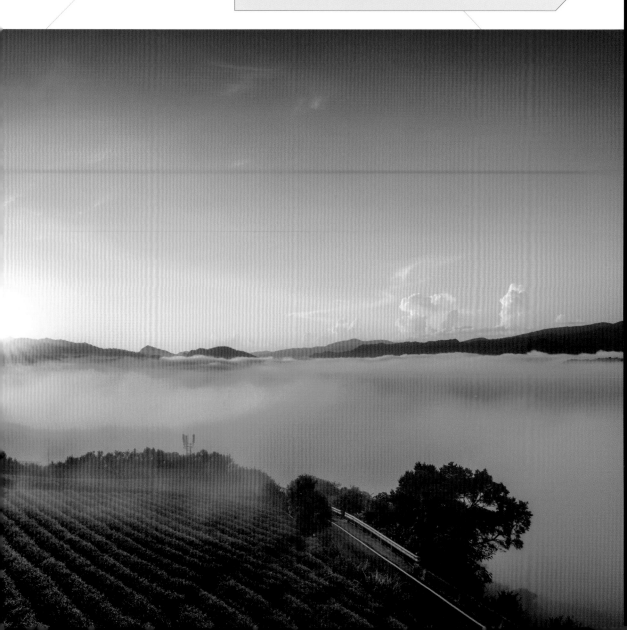

天然的斜射光攝影點

　　還記得當天早上十點才需要去醫院上班，於是和朋友相約早上六點在土城的龍泉溪。其實這條溪並不叫龍泉溪，只是因為它在土城龍泉路山上，所以大家都稱之為龍泉溪。六點抵達攝影點之後，緊接著是一個小考驗：要從道路護欄邊慢慢往下攀爬，穿過樹木、踩上爛泥巴、攀著繩子，才能到達下方溪邊的攝影點，過程中雖然不算太難，但因為泥土鬆軟，往往會把鞋子弄得很髒。等下切到溪邊時，已經有兩三個攝影人比我們早到達。山中微風徐徐，不時飄來樹木溪水的味道，頓時涼爽不少。

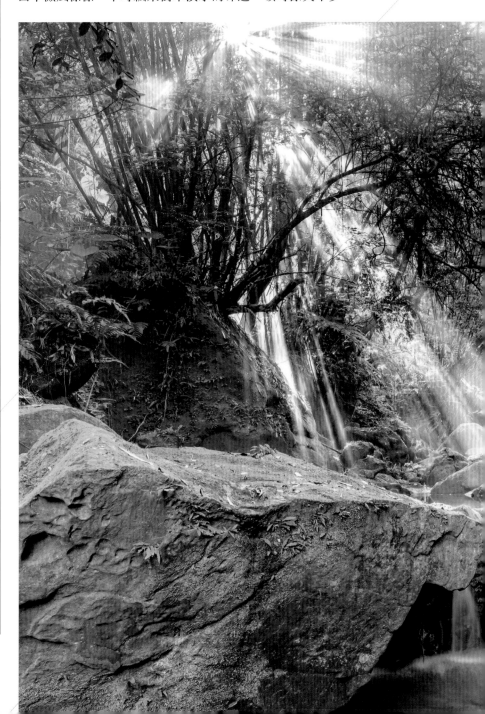

構圖

因為樹木錯落的關係，所以通常只要有陽光，光線一定會穿透森林中的樹木縫隙，產生一束束斜射光，與溪流瀑布構成美麗的畫面。

3s・f/14・ISO 100・24mm。
攝於新北市土城區龍泉溪斜射光 (24.942553,121.429750)。2017 年 8 月。

TIP

此攝影點的熱門攝影時期是 4/15 ～ 4/30 與 8/15 ～ 8/30，因為日出的方位角區間為 73 度～ 80 度，恰恰形成最美斜射光所需的太陽角度。建議提早一小時抵達現場卡位、做好準備。

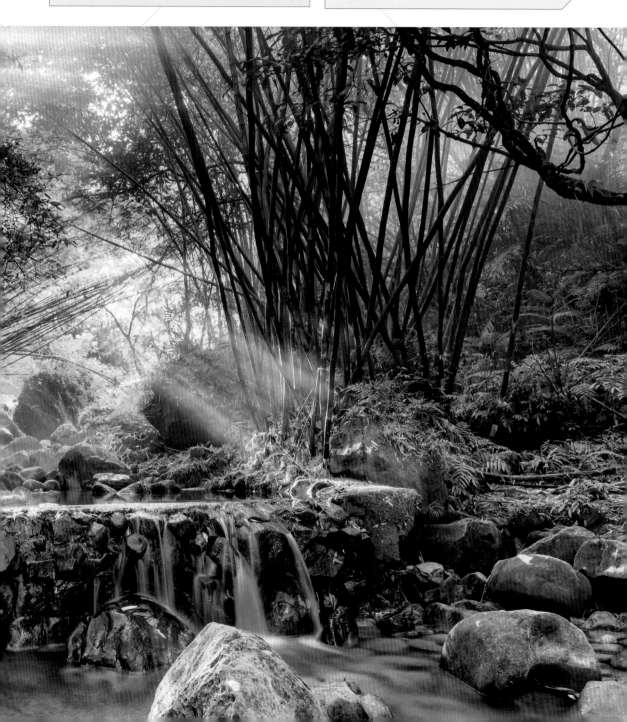

10s．f/13．ISO 100．16mm。
攝於南投縣仁愛鄉昆陽停車場 (24.12139,121.27322)。
2017 年 8 月。

夕陽是攝影人心中的重頭戲，日出可能因為爬不起來而不拍，藍天白雲可能因為要上班而不拍，但是夕陽怎麼能不拍呢？日出的雲彩因為太陽折射的關係，往往是由紅變黃；夕陽則反之，是由黃變紅。有時候金碧耀眼，有時燒得火紅，甚至出現霞光，有時又柔和地映入眼簾，無論是什麼樣的夕陽景色，總是引人遐想。

看準天氣快出發

　　因為隔兩天都休假，下午一點鐘下班回到家就出發了，按照原定計畫是在夕陽時間抵達昆陽停車場拍攝，晚上拍銀河，隔天再到日月潭拍日出。沒錯，是鐵人行程。雖然會很累，但我實在熱愛攝影，過程中無論再怎麼累都能享受著攝影和欣賞風景的樂趣。

　　開車過了清境農場，整條路上只要能夠看到山脈的景都看得到金黃色的雲海，真想不到，台北的天氣還壞著呢！果然皇天不負苦心人，山頭出現了難得一見的霞光，這是我這麼多次上合歡山唯一遇到的一次霞光，且遠處還帶有微微的雲海，這次拍攝著實收穫不少。

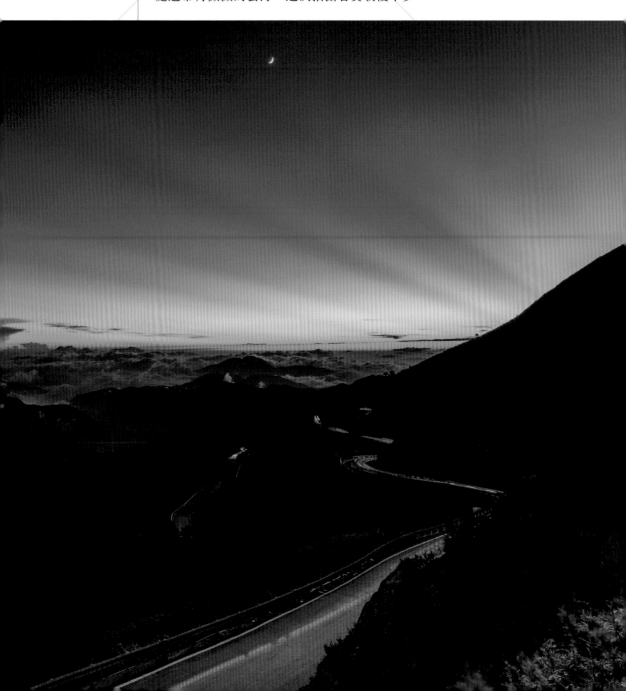

觀察天空色溫的改變

　　合歡山的夕陽非常熱門，尤其是秋季時，夕陽時刻常常會伴隨著大大小小的雲海，使得群山在夕陽時刻好精采好熱鬧。

　　還記得這天的合歡山很冷，到了夕陽時刻大概只有 6℃，寒風刺骨，吹得我頭很痛，趕在夕陽前到了合歡山主峰的步道，站在稜線上與前輩們一起拍攝夕陽。隨著太陽慢慢落下，色溫出現了改變，出現了橙黃色的斜射光，光線照在漂泊不定的雲霧以及山頭上，顏色瞬間變成金橙色的，這天最美的時刻莫過於現在了，享受著天空色溫的改變，直到太陽完全落下後才依依不捨離開，我被這溫暖的陽光、漂亮的色溫融化了。

左：1/40·f/22·ISO 100·24mm。
攝於南投縣仁愛鄉合歡山主峰步道 (24.1351102,121.2713200)。
右：1/80·f/22·ISO 100·24mm。
攝於台北市北投區大屯山助航台 (25.174837,121.522642)。

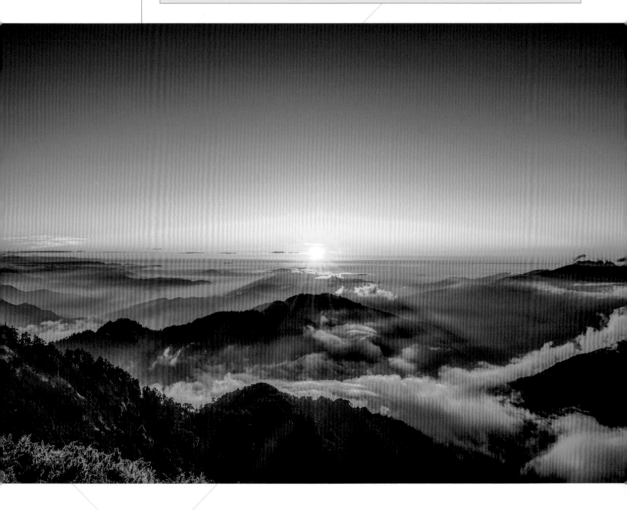

用減光鏡拍攝夕陽與芒花

　　大屯山一年四季皆有不同的景致可以欣賞，除了秋冬的雲海季之外，我最推薦秋天來這裡看夕陽芒花季，陽光及雲霧使芒花呈現美麗的金黃色。

　　還記得那天是週日下午來到大屯山，和旅伴相約步行上去助航台，我找了一個不錯的位置架上腳架，裝好漸層減光鏡，便開始欣賞太陽慢慢落下的夕陽過程。起初太陽還很大的時候，將整片芒花照映成金黃色的，十分耀眼，隨著太陽漸落到雲層中，山頭與芒花也被映成橘紅色，太陽不再刺眼，以柔和的姿態慢慢沉下地平線，此時的心情就像眼前景色一樣平靜，只想安靜地感受夕陽留下來的餘溫。

拍攝手法

　　拍攝夕陽時，我通常會使用 ND 減光鏡或漸層鏡來處理曝光高反差的場景，但相機參數的設定都不是使用慢快門，這是因為芒花隨風飄逸，若快門太慢，芒花反而會模糊不清，產生殘影。並非每一個晨昏的場景都適合用曝光慢快門的方式拍攝，需依據不同的主題調整。

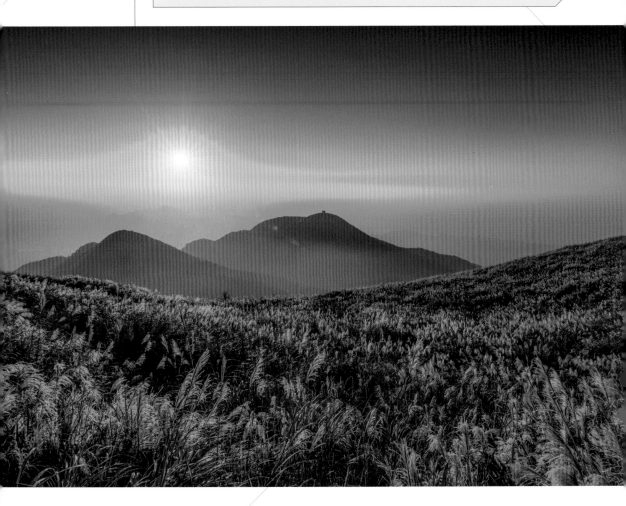

年末最後一個大景

　　來了好幾次隙頂，也摃龜了好幾次，這次算是拍到了剛好「及格六十分」的景，因為在最關鍵的夕陽時刻雲海險些完全散去。當天下午抵達阿里山公路，還沒上到隙頂時，已看到一大片雲霧從梯田邊慢慢沉降形成小雲海，算是拍攝雲海夕陽前的開胃菜！抵達隙頂二延平步道到最高點時，山下是一整片大雲海，風很大，猜想在夕陽時刻天空中的雲應該有機會散去，露出太陽，於是我們找到僅剩的一個位置，架起腳架等待。

　　我把這場夕陽雲海比喻為一齣大戲，還分為上下半場，上半場的雲海波濤洶湧如同滾滾潮水般湧上來，天空也不時露出陽光增添色彩；下半場的雲海雖然慢慢散去，但天空整個開了，在最精采的夕陽時刻，太陽以溫和

光線的姿態慢慢下沉，芒花也展露金黃身影，此時的色溫鮮豔而溫和；這
齣戲的結局以帶著夕陽餘溫的火燒雲謝幕，這也是 2019 年末最後一個大
景，為我的 2019 年畫上完美的句點。

左：8s．f/9．ISO 100．28mm。
右：3s．f/22．ISO 100．31mm。
均攝於嘉義縣番路鄉隙頂二延平步道 (23.424543,120.652714)。2019 年 12 月 30 日。

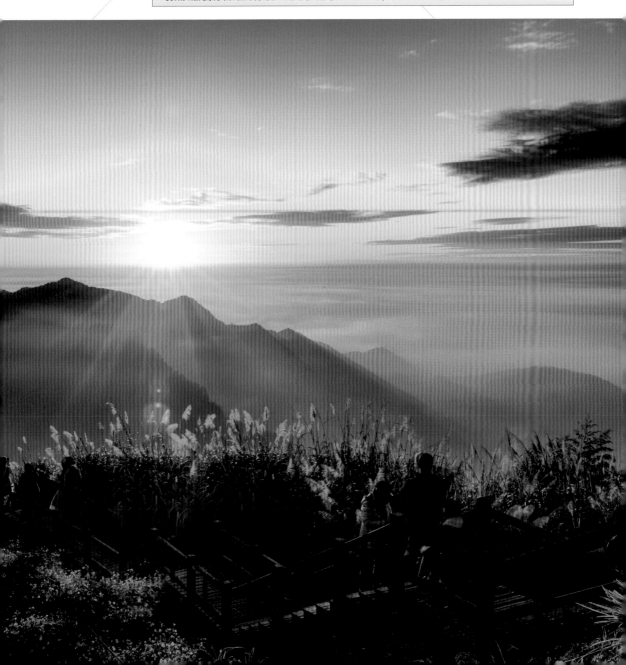

颱風來臨前，請守著夕陽

這兩張照片雖然地點相同，但拍攝時間、雲彩和夕陽光線都不同。

其中一張，我特意將鏡頭拉近拍攝，為的是突顯高大的 101 大樓。當天大概下午 4 點 30 分我就到超然亭了，夕陽時間約莫是下午 6 點 46 分，漫長的兩個小時，看著烏雲越來越多，心中不免失落，今天的夕陽又沒戲了嗎？本打算收工下山回家，連腳架都收了，但太陽漸漸西下，露出了光線，瞬間我又把腳架重新架好了！

另一張是用廣角鏡頭拍的，那是颱風來臨的前一個下午，每個攝影人都抱持著一樣的信念去到攝影點：颱風來的前後，晨昏必有大景！我自己就曾經在颱風來之前拍過火燒雲和霞光。當天下午天空就是主角，一開始萬里無雲，中途雲慢慢飄近，太陽西下時又產生火燒雲，101 大樓上方的雲比較快燒完，但西方的雲彩卻燒了近半個小時之久，我一直待到藍調時刻拍攝完夜景才下山，再次印證了颱風天前一定要去拍夕陽，不會後悔的！

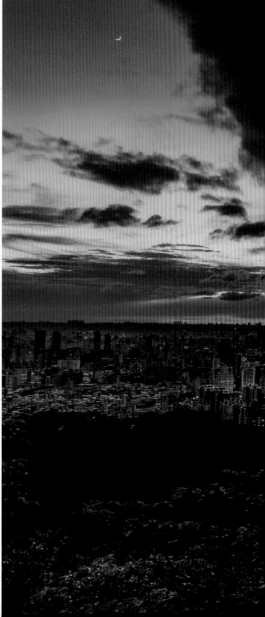

---- 拍攝手法 ----

　　早期我常用廣角鏡頭拍攝夕陽，近期則大多使用中焦段鏡頭。隨著接觸攝影的時間長了，會去思考自己的作品想要呈現的氛圍，就像這兩張作品，一是呈現夕陽將 101 後方的大樓映照出層次感，重點放在光線上；另一張是讓整個城市地景變成主角，以後方的火燒雲作陪。每次拍攝前，不妨先思考你拍攝這張照片的重點、想要訴說的是什麼。

左：4s．f/14．ISO 100．48mm。
右：2.7s．f/11．ISO 50．22mm。
均攝於台北市信義區象山超然亭 (25.027570,121.576203)。

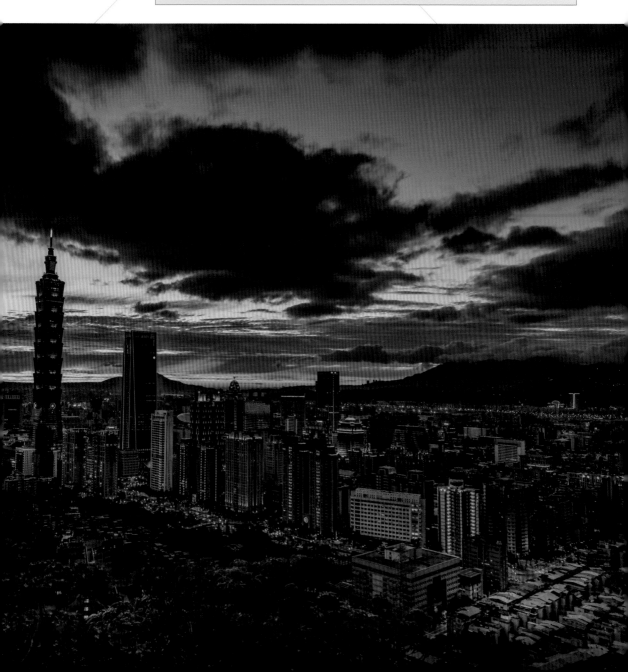

晨昏出景時機與高反差控制

需要的拍攝裝備與說明

鏡頭的挑選：通常拍攝晨昏，我會使用超廣角鏡頭14-24mm與中焦段鏡頭24-70mm，除非是拍攝懸日那種以太陽為主題才會使用到長焦段的鏡頭，不然一般的廣角鏡頭與中焦段鏡頭就夠了。

腳架與電子快門線：拍攝晨昏通常會使用到慢快門，此時腳架和電子快門線便是不可或缺的。因為相機在曝光時無論設定幾秒都不能晃動到，有腳架也方便構圖。更重要的是，若有搖黑卡，遮住亮部搖黑卡的秒數精準性非常重要，電子快門線會有很大幫助。

漸層鏡、ND減光鏡、黑卡：晨昏攝影屬於高反差狀態的攝影主題，若是用相機自動測光，可能會拍出一邊過暗一邊正常，或是一邊正常一邊過亮的照片。此時我會使用漸層鏡或是ND減光鏡配合搖黑卡兩種方法來拍攝，前者比較不需要搖黑卡，即可降低亮部的進光量，調整出場景適合的亮暗度；後者因為降低了整體亮度，所以要用慢快門的方式，並且用黑卡遮住天空亮部，上下快速搖晃來拍攝。

初步參考的網站與APP

中央氣象局：拍攝晨昏，我的首選是使用中央氣象局色調強化版的衛星雲圖，用來初步判別台灣的高空是否有高低雲，以及日出夕陽的方位是否有高雲。日出日沒的時間及方位也都清楚地記載在中央氣象局的網站上，協助拍攝晨昏的朋友們提早準備。

◆以這張衛星雲圖為例，時間是7月20日的下午四點，可以看出新北市與桃竹一帶上空有對流胞，且正下著午後對流雨；屏東和墾丁則屬於好天氣，台灣海峽的上空亦是好天氣。中國大陸沿海地區的高空是螢光綠的雲系，屬於高雲；部分沿海及內陸地區則是紅色雲系，可能正在下雨。

◆日出日沒以這張圖為例，這是7月20日位於台北的日出日沒的時間以及方位角，除了太陽升起落下的時間很重要之外，太陽上升的方位角度也很重要，因為這會直接影響到拍攝的構圖。

Windy APP：Windy也有網頁版，但是我習慣使用手機APP看，資訊足夠也更方便。除了可以查詢想知道的地點天氣之外，還能查詢當地的雲層高度、是否有高低雲、風向等等，更重要的是它能預測未來幾天的雲圖，我若要拍攝晨昏，我會用它來查詢是否會有日出或夕陽，以及出景的機率高低。

◆左圖紅色框內是可移動的時間軸，可任意移動至你希望的時間來觀看那時的預測天氣以及雲圖。右圖則是可以選擇高雲、中雲、低雲來看台灣上空所屬的雲系以及日出日落方位的雲系。

太陽測量師(Sun Surveyor)：有獨特的3D指南針，可直接模擬太陽升起、落下的位置，專業版的特色是提供了虛擬實境(AR)照相功能，能夠把太陽的移動路線及角度透過手機鏡頭呈現在照片中，對於日出日落前想要構圖卻不知道太陽會從哪裡升起落下的攝影人們非常實用。

◆圖為我在石碇二格山拍攝日出時，使用太陽測量師預測的太陽升起時間及位置。

攝影師的星曆表：攝影師的星曆表(The Photographer's Ephemeris簡稱TPE)與太陽測量師很類似，主要差別在於TPE是以地圖模式為主要的功能，可顯示太陽升起及落下的方位角度。也有太陽月亮升起和落下的時間、方位、拍攝的黃金時間等介紹。

如何控制晨昏光線的高反差

使用黑卡：遇上高反差的攝影主題時，黑卡是不可或缺的利器。只需一張全黑的硬紙卡，CP值頗高。首先將相機轉至A模式，視現場光線亮度調整光圈值(約f10～f22)，ISO為100，然後用黑卡分別遮住亮暗部並且半按快門(此處亮部指天空，暗部指地景)，相機會分別自動測出曝光這張照片最適合的亮暗部秒數，按照秒數，用黑卡遮住亮部並快速搖動以達到減光的效果。

使用漸層減光鏡：漸層減光鏡類似搖黑卡的概念，都是利用減少亮部的進光量來解決高反差的問題。首先用相機手動曝光來測得地景暗部最適合的曝光時間，依照測得的時間來拍攝，並且在鏡頭前方置入漸層減光鏡，減少亮部的進光量。

◆這張照片的曝光時間為三秒。測光時，亮部(大樓以上的天空)需要的曝光時間為一秒，暗部(大樓以下的湖面)則為三秒，因此我以大樓為基準線，用黑卡遮住天空的部分兩秒並快速搖動，最後一秒時將整張黑卡抽離鏡頭，以達到亮部曝光一秒、暗部曝光三秒的照片。ISO100‧f/13。

分別拍攝亮暗部，再用電腦疊圖：有些場景不適合用黑卡或減光鏡，可將亮部(天空)與暗部(地景)分開拍攝，再使用電腦後製疊圖。

這張照片是我自攝影以來最喜歡的照片之一,攝影前輩們常說大景難遇,出景總在上班時。這是我第二次到鱷魚島拍攝銀河,摸黑騎車前往,途中還被山中住戶的看門狗追著跑,過程中一度覺得很害怕,但當我抵達鱷魚島後,興奮之情瞬間爆棚,覺得心花怒放。在夏天遇到鱷魚島的雲海實屬難得,這也使得潭底鱷魚若隱若現,搭配滿天星斗,漫著神祕的氣氛。

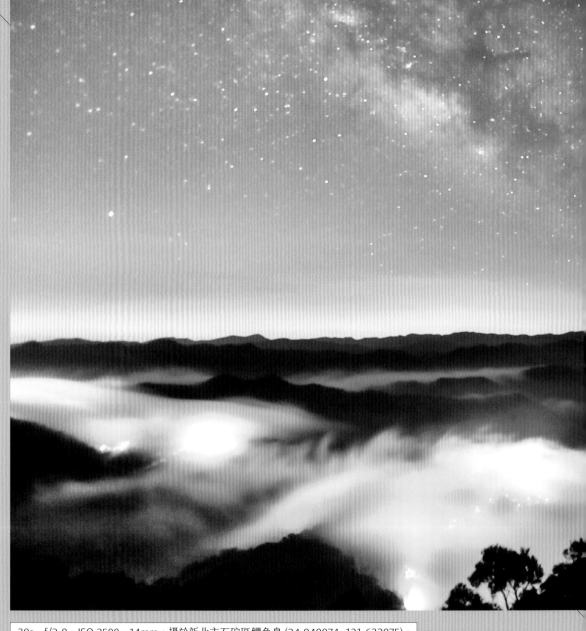

30s.f/2.8.ISO 2500.14mm。攝於新北市石碇區鱷魚島 (24.940074, 121.632075)。

Exploring Stars & the Milky Way

星空銀河之天地探索

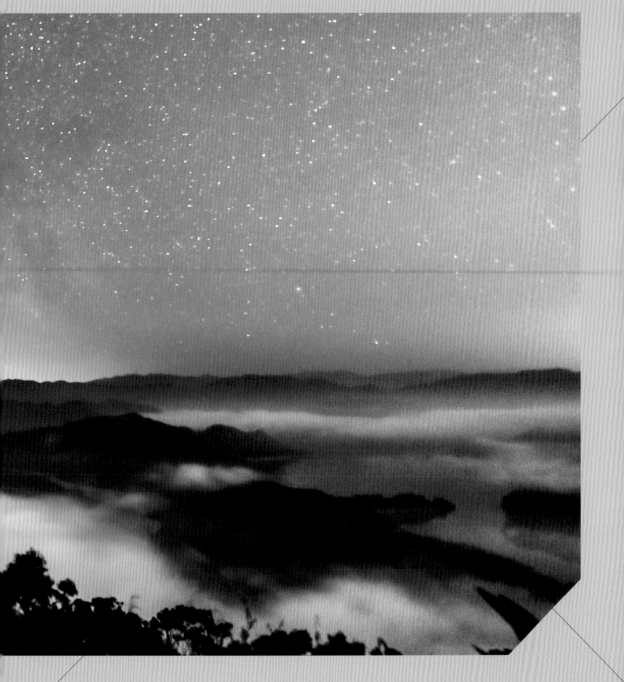

浩瀚宇宙，漫天星斗是天使的眼淚

夏天的銀河季是令攝影人最嚮往的夏日活動。銀河從地球上的角度來看是一個帶狀的星雲，越往銀河的中心，就會看到越稠密且多種顏色的星星。銀河的中心主要是由天蠍座和射手座構成，在6月夏日天黑之後，便可在東南方處看見銀河的蹤跡。

————— TIP —————

說到追逐星空，我的首選就是合歡山。合歡山的地形、生態和攝影點都很豐富，且海拔夠高，不時會有各種天文自然現象，例如可同時拍攝到銀河與雲海，或同時拍到銀河與遠方的雷雨胞。夏天不僅溫度舒適宜人，濕度也不會太高，能清楚看見每顆星星。合歡山每年都吸引不少人來觀星，2019年已正式被批准成為台灣第一個國際暗空公園。

注：國際暗空協會於1988年成立，協會使命在保護夜間的天空環境，截至2019年五月，全球有超過115個經過認證的星空保護區，合歡山也列於其中。

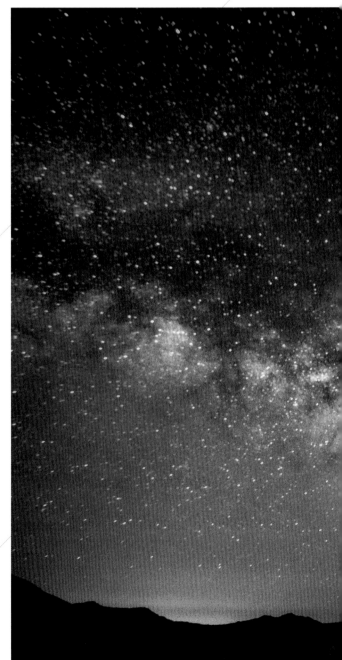

追星聖地：合歡山

因為在都市長大，小時候目標只有課業，沒有什麼時間與機會親近大自然，更別說是到山上看星星。我永遠記得第一次在合歡山主峰步道上的馬雅平台看星星，用相機將銀河與自己捕捉下來那一刻的感動，第一次抬頭仰望便是滿天星斗，一伸手便像是可以摘下幾顆星星一樣地不可思議，此時我多麼希望時間可以停留在此刻，只有我們與滿天星相處。

30s·f/2.8·ISO 4000·16mm。
攝於南投縣仁愛鄉合歡山主峰馬雅平台 (24.135998,121.271479)。

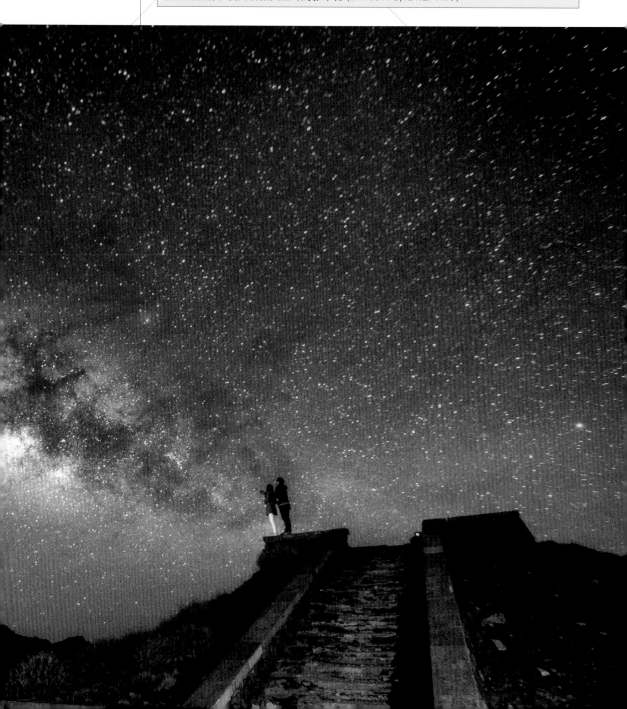

與銀河合影

為旁人留影

　　晚上八點多，和同行的朋友走在合歡尖山步道上，朋友自幼在南投長大，從小就看過多次星空，卻從未和星空合照過，於是我提議要幫他拍一張與銀河的合照，從此這張照片就變成他的心頭好。那天我們坐在步道上欣賞滿天星斗，不時有流星劃過，漫漫長夜，感動不言而諭。

　　夏天的合歡山上總有許多攝影人在趕場(換攝影點)，我們也不例外，從石門山、合歡尖山、松雪樓、武嶺，到最後的昆陽停車場，不斷換點拍攝，雖然會很累又很餓，但卻是充實又有成就感，而且之後想起來，還會覺得意猶未盡，很想再去呢！

> 左：30s · f/2.8 · ISO 4000 · 14mm。
> 攝於花蓮縣秀林鄉合歡山 3158 café (24.142744,121.284492)。
> 右：30s · f/2.8 · ISO 4000 · 14mm。
> 攝於南投縣仁愛鄉合歡尖山步道 (24.145830,121.284021)。

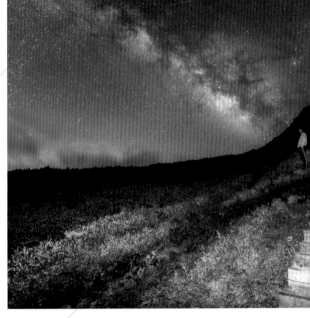

TIP

　　合歡山有很多攝影點都可以在拍攝銀河時帶入人像，3158 咖啡廳是一個不錯的攝影點(左圖)，銀河隨著時間慢慢升高並且向西邊移動落下，恰巧會在咖啡廳上空通過，人可以靠在欄杆旁與銀河合照。

構圖

　　除了純拍銀河，也能加入人像。右邊這張照片的構圖除了希望人與銀河一起入鏡之外，還希望同時拍出山的壯闊與美，所以特別多留一點山的步道，步道的光線也由亮至暗，使其產生延伸感，好像走入神祕的山中。光線是用閃光燈來補光，若無補光則畫面會是全黑。

自拍

　　出門拍照往往都是拍風景、拍朋友、拍家人，鮮少能夠替自己拍一張紀念照，這天突然靈機一動想到：自從玩相機以來，自己出現在照片中的次數好像用手指頭算得出來。於是架了腳架，調整好拍攝參數，設定相機的倒數計時功能，並且在前方放了手電筒補光，終於，我得到人生第一張自拍的銀河照！

　　拍完之後，我躺在山坡上仰望著星空，慢慢閉上眼睛享受風吹過來的涼感，再次睜開眼睛又見一整片的星河，第一次這麼愜意地度過銀河夜，身邊沒有人催促要跑點，亦沒有上班的壓力，只有我與銀河單獨的對話。

30s．f/2.8．ISO 5000．16mm。
攝於南投縣仁愛鄉合歡尖山步道 (24.145830,121.284021)。

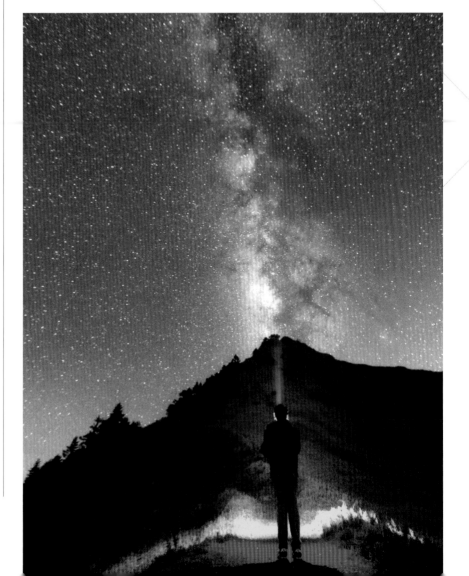

車軌和銀河一起入鏡

　　同樣是在合歡尖山步道，只是拍攝方向不同，帶入松雪樓與合歡山 3158 咖啡廳，還記得當天是平日的半夜一點半，只有我一個人在合歡尖山步道上拍攝，曾有人問我一個人在山上會不會害怕？我的回答是：當然不會。美麗的山上並不是只有我一個人，還有滿天星、遠方的小雲海、往返南投與花蓮的大卡車司機形成的車軌，多熱鬧啊！

　　另外，在合歡尖山旁廢棄小屋停車場往上有個大眾點，除了可看到美麗的銀河星空之外，還能看到山壁樹木與對面山頭的天然形狀，山壁上的一草一木令人羨慕，竟在這麼美的地方堅韌地生長著，夜夜與銀河相對望。

左：30s‧f/2.8‧ISO 4000‧14mm。
攝於南投縣仁愛鄉石門山廢棄小屋 (24.145771,121.284047)。
右：10s‧f/16‧ISO 100‧16mm。
攝於南投縣仁愛鄉合歡尖山步道 (24.142685,121.284520)。

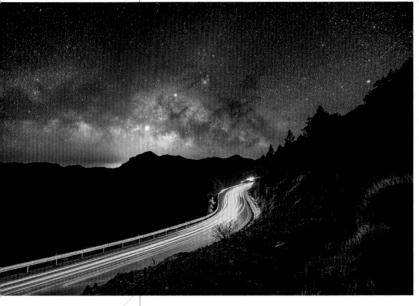

---------------- 構圖 ----------------

　　最初在構圖這張照片時（右圖），我心中所想就是將松雪樓和合歡山 3158 咖啡廳一起放進畫面，並希望冷清的道路能帶上一點車軌，於是我就爬上了合歡尖山步道，找到適合的高度架好腳架，等待車子經過，最後按下快門。

---------------- 光線 ----------------

　　拍攝銀河需要高 ISO、大光圈、長曝；拍攝車軌則需要低 ISO、縮光圈、長曝。那麼銀河與車軌如何並存於同一張照片中？我的拍攝方法是統一使用拍攝銀河所需的相機參數設定，當車子行進時，利用黑卡擋住部分車燈的光線，以避免道路車軌的部分過曝。

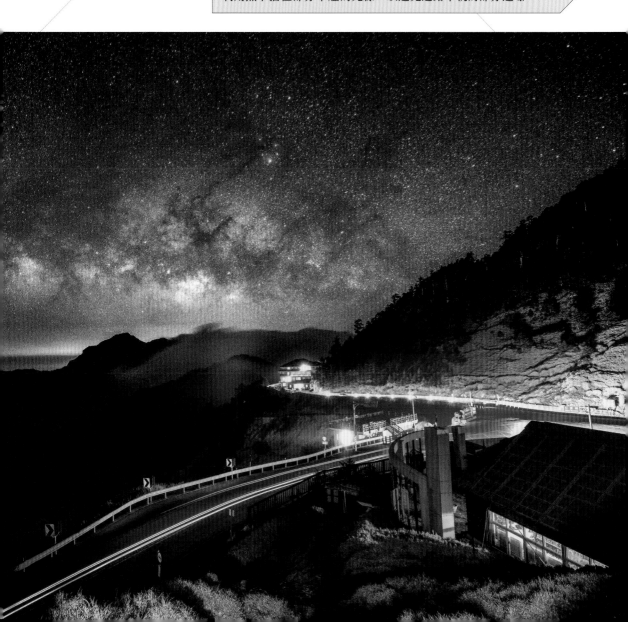

星軌前的停留與思考

　　記得那天氣溫只有 3℃，和一個攝影前輩阿姨坐在路邊聊天，她分享自己從年輕到現在，辛苦地養大了一對兒女，為他們吃了很多苦，但卻甘之如飴，兒女們對她很孝順，先生也因為她喜歡攝影而不辭辛勞開著車帶她到處衝景。她轉問起我的生活為了什麼而努力？當下我沒有回答，其實早有答案——為了當一個對社會有貢獻的好藥師而努力。

　　以前在醫院工作時，每天要應付川流不息的病人，平均一個病人發藥時間只有三十秒，基本上做不到衛教的服務，心中不禁擔心病人回家是否會

按照醫師所開立處方的用藥指示,所以後來我常會多花幾分鐘對有需要的病人衛教,提醒用藥上的注意事項,這樣做其實特別勞累,也有同事不解我何苦費心解釋,但是我想對自己發出去的藥負責,我希望病人能夠因為我耐心衛教而降低服藥錯誤的機率,我覺得這是身為藥師的天責,亦是回饋社會對我藥學教育的栽培。

你是為了什麼而努力著呢?每顆星星都是獨一無二,缺一不可,好比每個人都是社會上一根不可少的螺絲。

30s．f/2.8．ISO 5000．16mm。
攝於南投縣仁愛鄉石門山廢棄小屋旁道路 (24.146271,121.284024)。

拍攝全景弓形銀河

　　松雪樓位於南投縣仁愛鄉與花蓮縣秀林鄉的交界，亦是公路最高的民宿，如同黑夜中的一盞明燈，除了指引往返南投花蓮的大卡車司機，明示「花蓮到了！」同時也提醒來旅遊的用路人該休息了。

　　每次在黑夜中來到松雪樓，就好像看到家一樣，大概是因為我跑合歡山如同跑自家廚房一樣頻繁，以致看到松雪樓就有種莫名的親切感。這裡也是拍攝全景弓形銀河的好地方呢！

拍攝手法

　　這張照片是以松雪樓為主構圖的全景弓形銀河，銀河由東至西一整條全景，要拍攝出全景弓形銀河，除了使用魚眼鏡頭之外，另一種方式就是使用多次拍攝的手法，再用電腦組合成一張全景照片。我這次的拍攝手法是採後者，直幅拍攝5～8張照片，其中照片與照片之間均要重複三分之一的範圍拍攝，組合出來的全景照片才不會出現過多瑕疵 (教學詳見 P.93)。

30s・f/2.8・ISO 3200・28mm。攝於花蓮縣秀林鄉松雪樓 (24.1433240,121.2846496)。

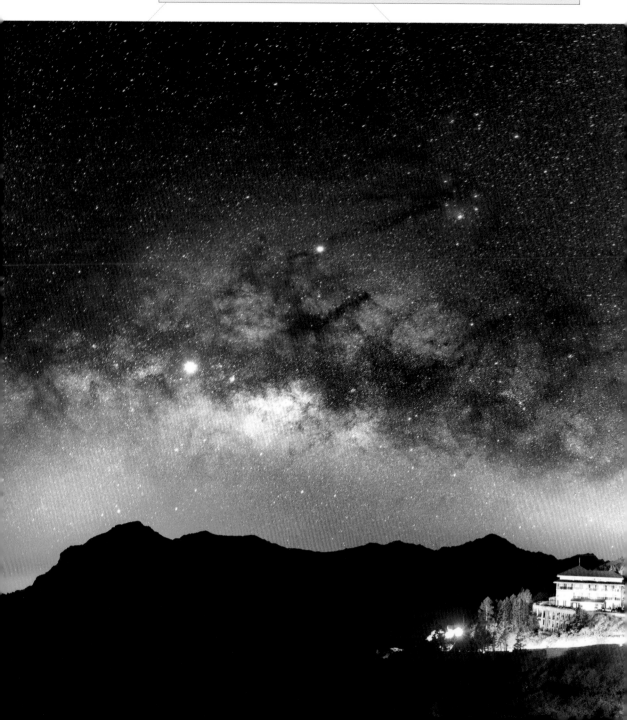

不同山路上看銀河

　　還記得拍攝那天，我們將車停在昆陽停車場後便步行下山，摸黑走在山路上，湛藍的天空垂掛著一顆顆仿如珍珠的耀眼銀星，氣氛好浪漫。其實平時很少有機會可以在星空下悠閒散步，一直都是專注追著銀河移動的位置而更換攝影點，這張照片是否也讓你覺得像極了愛情電影裡的場景氛圍，一樣地浪漫呢？

　　當銀河慢慢地變高，眾多的攝影點都不再適合拍攝時，就代表回家的時間到了，這時我會在下山的路程中再捕捉幾個銀河，其中太魯閣國家公園界碑就是其中一個攝點。

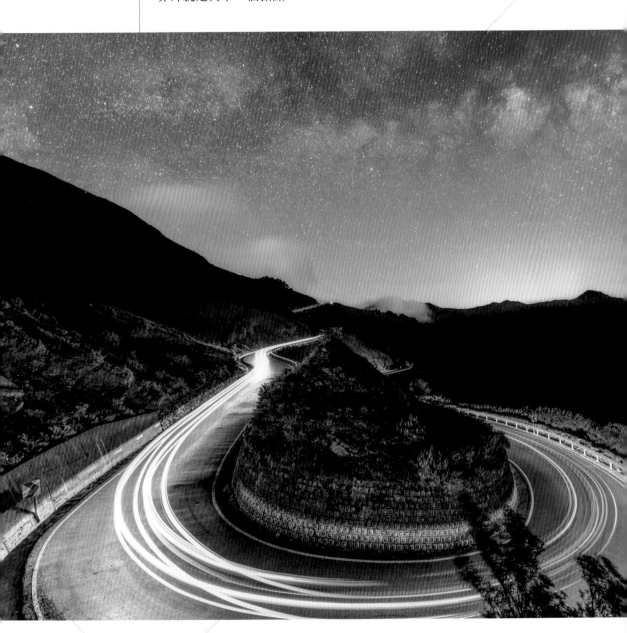

拍攝手法

　　如前面提過的，拍攝銀河和車軌所需要的相機參數不同 (P.77)，這張照片的星空銀河與車軌我是分成兩次拍攝，回家再用 Photoshop 後製處理成一張「既有銀河又有車軌」的照片。

TIP

　　這裡是近年比較新的攝影點，建議將車子停放在昆陽停車場再步行下來，沿途記得開手電筒照著地板行走，才能提醒開車經過的駕駛注意到路上有行人。

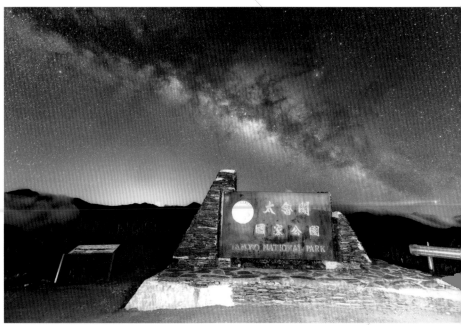

左：30s．f/2.8．ISO 1250．14mm。
攝於南投縣仁愛鄉合歡山 U 型彎 (24.1213146,121.2687568)。2018 年 7 月。
右：30s．f/2.8．ISO 4000．14mm。
攝於南投縣仁愛鄉太魯閣國家公園界碑 (24.121780,121.272778)。

推薦的銀河拍攝點

若覺得合歡山路途太遙遠，另外推薦幾個我常去的觀星點給大家，雖然地景以及拍攝的豐富程度不比合歡山，但卻也是觀星旅遊的好地方。

因為我本身是台北人，所以基本上雙北地區能拍攝星空銀河的地方我都去過了，像是瑞芳區就有很多個觀星地點，例如金瓜石神社的銀河、海狗岩的星軌、不厭亭寂寞公路的星空等等。若是希望能夠同時坐擁雲海及銀河美景，不妨前往石碇區的鱷魚島及坪林區的南山寺，因為鄰近翡翠水庫，且四周放眼望去盡是茶園，所以夜晚萬里無雲、滿天星星時，常會伴隨著水氣凝集成雲海，是極為浪漫的美景！

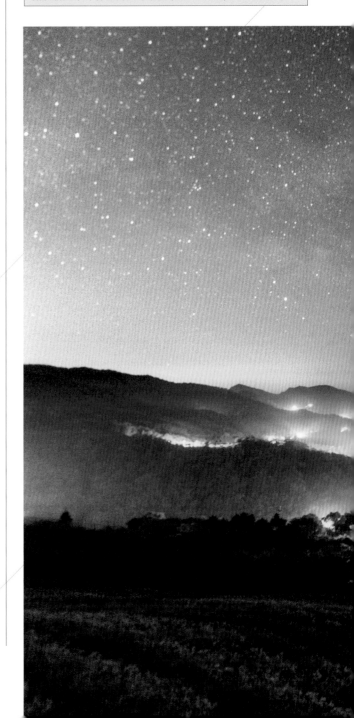

30s · f/2.8 · ISO 3200 · 14mm。
攝於新北市坪林區南山寺茶園 (24.967079,121.729857)。

常出現山中雲海的南山寺

　　南山寺的海拔約為 550 公尺，海拔雖不高，卻常常出現山中雲海，從新北市或台北市區出發至坪林南山寺，約莫一個小時的路程，對於喜愛觀星的台北人其實不算太遠。

　　當天晚上看了雲圖，覺得晚上銀河出景機率很高，遂往坪林南山寺茶園衝了。果然皇天不負苦心人，除了高清的星空之外，還有些微雲海，雲海的高度也恰到好處，不致於把整條山路都蓋住。構圖上可以加入一些山路的夜景車軌，增加畫面的豐富性。

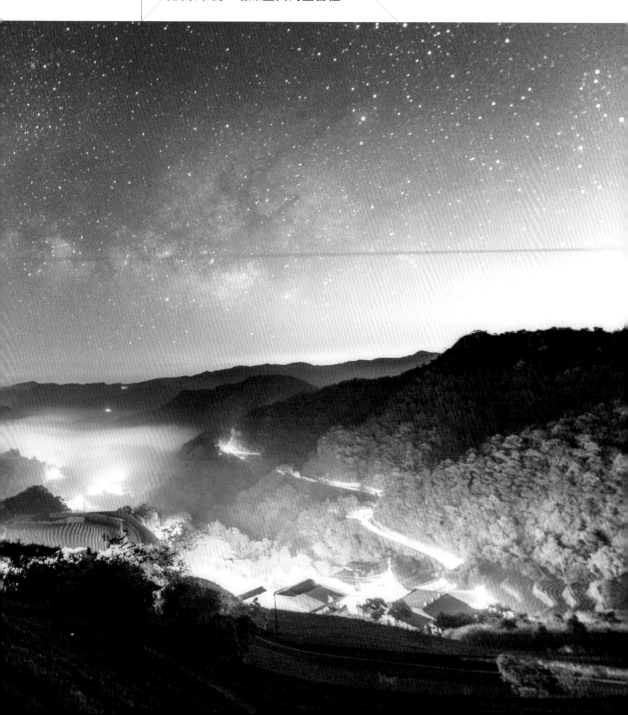

滿月時的星空銀河照

　　這張一樣是在南山寺茶園拍攝的，差別只在這張是在滿月的時候所攝，在拍攝星空銀河的傳統觀念中，避開月亮的光害是基本的概念，我因為想嘗試拍不一樣的星空照，反而特地在滿月時前往。

　　清晨三點從家中出發，本來以為我能獨享整座坪林南山寺，沒想到卻在南山寺遇上一群認識的攝影朋友，他們也是來拍「滿月銀河」的，也許這就是默契！

　　攝影的生活是這樣的，人們睡覺的時候，我們醒著在拍照；人們吃飯的時候，我們餓著在拍照；人們躲風避雨的時候，我們偏往山上跑等著雲海

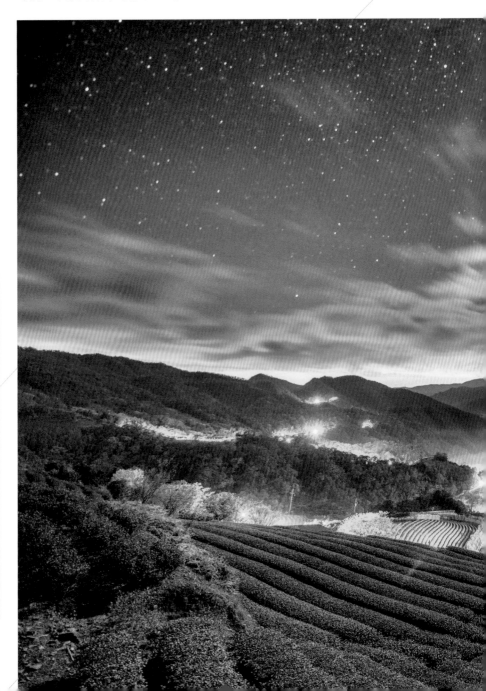

現身，就像喝咖啡一樣，一旦愛上就戒不掉了。攝影對我來說是一種執念，如果沒有捕捉到當下最滿意的美景，就不願罷休。

光線

月亮對於拍攝星空來說雖然是一種光害，但在足夠黑的地方卻好似一顆巨大的光球，可以對所拍攝的地景達到補光作用。就像這張照片的茶園地景，原本的茶園拍出來應該會很黑、不明顯，但有了月亮的打光，即使不對茶園補光，也能呈現茶園的鮮豔綠色。

30s．f/2.8．ISO 2000．14mm。攝於新北市坪林區南山寺茶園 (24.967079,121.729857)。

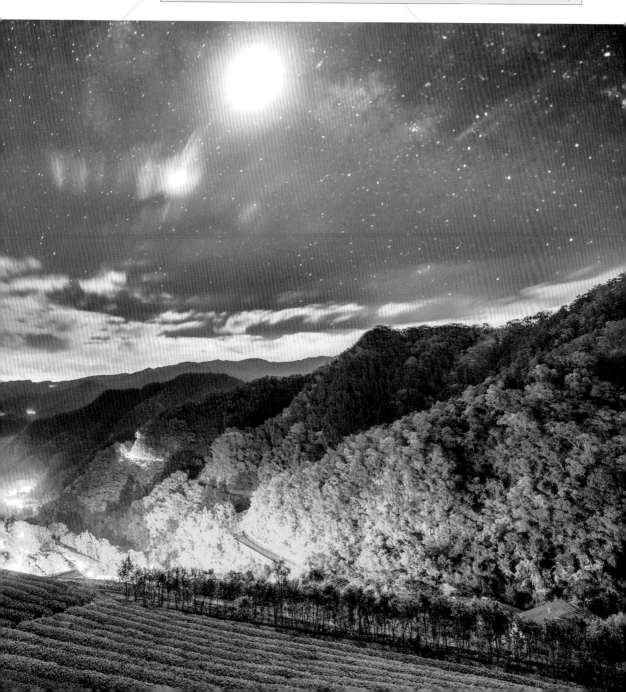

做好抗寒抗風的準備

　　我記得這張照片是在 3 月 24 日拍的，不知道是哪來的衝動（大概是因為接下來有三天連假？），我晚上九點從台北出發，半夜十二點左右抵達海拔約 1,447 公尺的大崙山茶園，當晚銀河約莫在半夜一點半升起。我待在車裡等待，看到天空的薄雲，陸續有兩台汽車開下山了，這讓我猶豫是否要繼續等；轉念一想，既然都來了，那就爬上茶園吧！沒想到，迎接我的除了絕美的星空，還有後方一片美麗雲海！

　　攝影有時候就是這樣，為了僅有幾分鐘甚至是幾秒鐘的美景，等再久都值得！除了需要強大的耐心，還得要有抗寒、抗風的體力與毅力。拍攝當天的氣溫是 5℃，對於常常上山的我其實不算很低溫，但因為等了幾個小時，外套上全是清晨的露水，又久候不動，所以體感還是滿冷的。

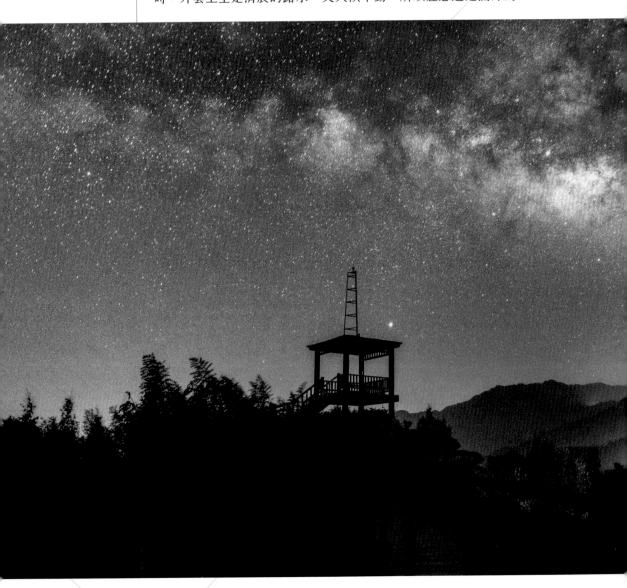

與銀河無緣的日子

　　在拍攝之前，已經連續好幾天天氣都不是很好，經常是早上看不到一朵雲，中午過後又變得多雲，到了下午，午後大雷雨準時現身，直到晚上雲依舊散不去；簡單來說就是，跟銀河無緣。我是恰巧到瑞芳旅遊，拍完夕陽後看到天空無雲，就決定試試看，爬上金瓜石神社遺址拍攝銀河，步道從黃金博物館出發，到神社遺址大約有 700 公尺，雖然距離不長但沿途都是往上的陡峭石階，而且我沒帶水，所以抵達終點時早已氣喘吁吁，還好同樣等在那裡的攝影前輩們將水分享給我，他們善良的心讓我倍感溫暖，每次遇到困難時，感謝常有前輩伸手拉我一把。

　　當天的銀河大概從晚上 7 點 40 分天空全黑之後就很明顯了，直到八點半雲開始聚集，九點甚至下起了毛毛雨，這張照片是好不容易抓到雲隙空檔所拍攝到的，對我來說是格外地珍貴呢！

左：30s · f/2.8 · ISO 5000 · 24mm。
攝於南投縣鹿谷鄉大崙山茶園 (23.679443,120.763505)。
右：20s · f/2.8 · ISO 640 · 18mm。
攝於新北市瑞芳區金瓜石神社遺址 (25.105081,121.858674)。2020 年 7 月。

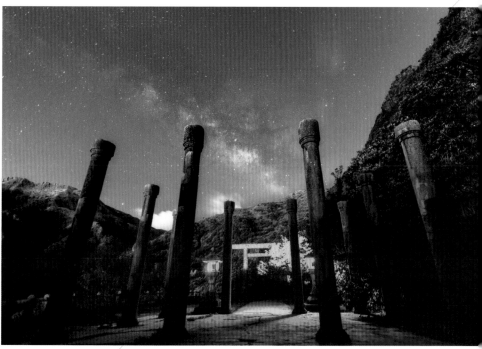

縱向銀河下拍入自己的身影

　　又是一個下完午後大雷雨的夏日夜晚，我開車到瑞芳，想看看雨後清澈的夜景，果然，一抬頭便是滿天星！臨時起意來到不厭亭，遠方薄薄的雲海形成了夜琉璃，我突然發現這條寂寞公路變得好熱鬧，原來有許多遊客、攝影人都跑來看星星了！

　　不要忘記與涼亭銀河一同合影，多麼夢幻啊！在漫漫星空下真的覺得人類很渺小，萬事萬物好像也都變得不那麼重要了，同時也暫時忘記了生活的煩惱與壓力，多麼希望時間停留在此刻，讓我有一輩子的時間來追逐這美麗的夏季銀河。

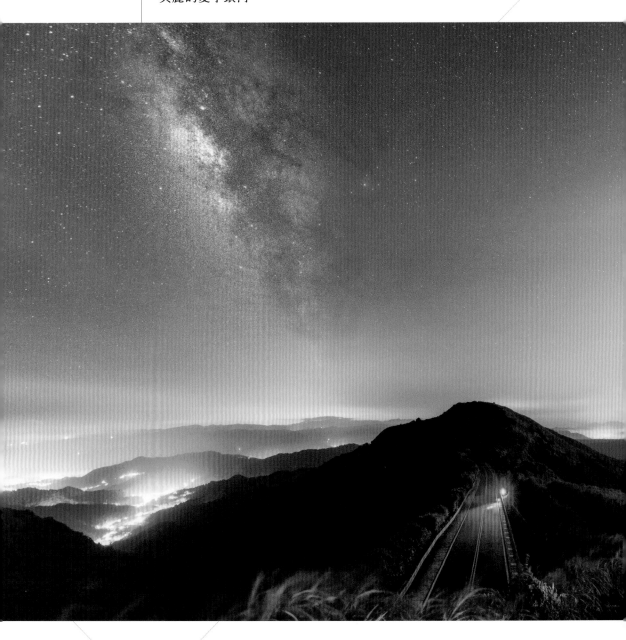

光線

　照片中的我手上拿的是手機，手機上的光源我只讓它亮了五秒鐘左右，否則手機的光會使得畫面過曝。若要拍攝這類照片，就必須仔細留意手上光源亮光的時間。

左：30s・f/2.8・ISO 1600・14mm。
右：30s・f/2.8・ISO 1600・24mm。
均攝於新北市瑞芳區不厭亭 (25.089678,121.847481)。2020 年 6 月。

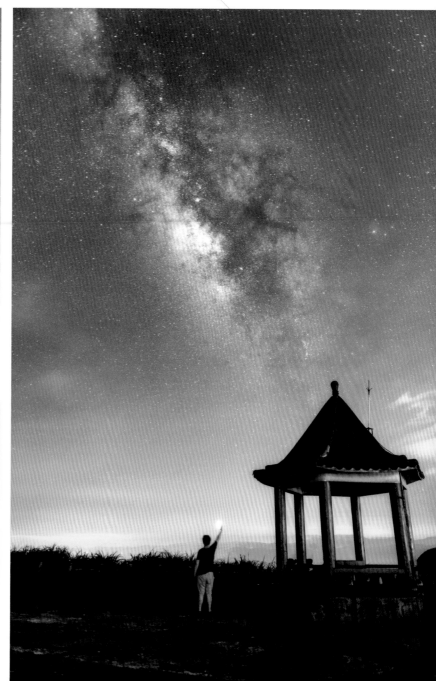

銀河星夜的完美季節

需要的拍攝裝備與說明

相機的挑選：你大概以為，要拍出美麗的星空銀河需要多貴多高級的相機設備，其實只需要一台可以長時間曝光的相機即可。我的第一台相機是Nikon D7200，算是入門款的單眼相機，已可拍出不錯的照片，後來升級成Nikon D850，則能拍出更多細節。

鏡頭的挑選：我會建議攜帶大光圈、超廣角鏡頭。光圈越大，曝光的秒數就可以越少，感光度(ISO)也就不需要設定到很高，畫質自然會更好。另外因為星空銀河的範圍很廣，所以需要超廣角的鏡頭，我個人主要是攜帶Nikon 14-24mm的超廣角鏡頭以及Nikon 24-70mm的中焦段鏡頭。

一支穩固的腳架：腳架是越穩越好，盡量使用較重的鋁合金腳架或穩固的碳纖維腳架，有時候風很大，若是腳架不夠穩固，會影響拍攝成功的機率，我個人是使用Marsace DT-3541t的碳纖維腳架，能夠應付大部分的攝影環境，CP值很高。

電子快門線：拍攝星空、星軌、縮時影片都需使用慢快門曝光，若有電子快門線的輔助，可減少碰觸相機，提高品質及穩定性。

頭燈、手電筒：能夠看見星空銀河的地方往往環境都比較黑暗，因此頭燈與手電筒是必備項目，除了照明，還可以提醒開車的人要注意路上有人，保護自己也保護他人。

對焦在星空

對焦是拍攝星空銀河的一個重點。通常拍攝一般的風景會使用自動對焦(AF)，顧名思義就是相機會自動幫你搜尋畫面中的對焦點以成像出最好的照片，但是在黑漆漆的環境中，星星的亮度不足以讓相機辨識對焦的點，此時我會關閉自動對焦(AF)，轉成手動對焦(MF)，然後將鏡頭的焦距轉至無限遠(∞)後再轉回一點進行拍攝，這樣就能拍攝出清楚的星空銀河照了。

相機參數設定

拍攝星空需要長時間的曝光，通常我會將曝光時間設定在20～30秒，並使用f1.8或f2.8最大光圈；根據拍攝環境的明暗，感光度會介於ISO1600～6400之間。白平衡(WB)也是依據環境而調整，大致上是3100～3500K；也可以使用自動白平衡(AUTO)並且拍攝RAW檔，事後再用電腦軟體後製。

◆鏡頭焦距轉至無限遠。

◆將相機改成手動對焦(MF)。

◆拍攝星空銀河時設定的相機參數。

銀河升起與落下的時間

一般來說，一年四季皆有銀河，每天都會升起落下，只是時間不同。在台灣，2～10月都可拍攝，我最推崇夏天(6～9月)，因為太陽系和地球公轉的原因，可以從橫向銀河一直拍到縱向；另外，拍攝時間也符合普遍的生理作息，通常是19:30～00:00，不必從半夜開始拍，就有好精神兼顧隔天的行程。列表提供較適合拍攝的4～9月作為參考。

月分	升起時間	落下時間
4月	23:30	06:00
5月	21:30	04:00
6月	19:30	02:00
7月	17:30	24:00
8月	15:30	22:00
9月	13:30	20:00
方位	東南方	西南西方

夏日銀河的獨到之處：從橫向拍到縱向

這兩張照片均是在合歡尖山步道上拍攝的，右圖中銀河是橫向在山頭的左邊，左圖中銀河是在山頭的正上方。雖然拍攝日期不同，但是銀河在夏日的升起及落下不變，均是橫向從東南方升起，弓形升高至我們的頭頂上方，故在我們的眼前便會形成縱向，接著再慢慢向西方落下。

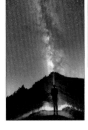

如何拍出全景弓形銀河

由左而右，由上至下，均是以合歡山松雪樓為背景所拍攝，以松雪樓的位置來看，可以發現鏡頭的視角不斷往左方移動，到最後右上角的松雪樓甚至被切掉了；以銀河來看，可以看出銀河的方向一開始是左上右下，再來變成平的，最後是右上左下。每張照片之間均重複了三分之一的畫面，最後再組成一張全景的弓形銀河照片。

從武嶺碑拍到了完整的三連峰，是我最喜歡的山林照片之一。拍攝前一週合歡山下起了初雪，我趁著殘雪時刻上山，雖然在很多國家都看過雪，但要在台灣看到、摸到雪，身為土生土長的台灣人，我仍是相當興奮的。望向三連峰，花草樹木上都帶有些微的殘雪點綴，非常優美，大自然真是治療身心最佳的一帖藥方，無論多麼生氣、難過或憂鬱，在這樣的景象前，心中的烏雲應該瞬間少一半了吧？

1/80．f/16．ISO 100．16mm。攝於南投縣仁愛鄉武嶺碑 (24.137299,121.275871)。2018 年農曆初一。

Amazing
Unknown
Places to Visit
尋覓山林祕境

走吧！來一趟 山林四季之旅

山中有許多特有的生態環境，有山中步道、野溪湖泊、瀑布、雪景、特有的動植物和田野，加上穿梭的火車行於其間，互相容納形成了山裡才看得到的特殊景色，我統稱這些都是山林祕境，現在就由我的鏡頭帶領之下，進入山中神祕的世界囉！

1/80．f/16．ISO 100．16mm。
攝於南投縣仁愛鄉合歡山主峰步道 (24.135188,121.271558)。
2018 年農曆初一。

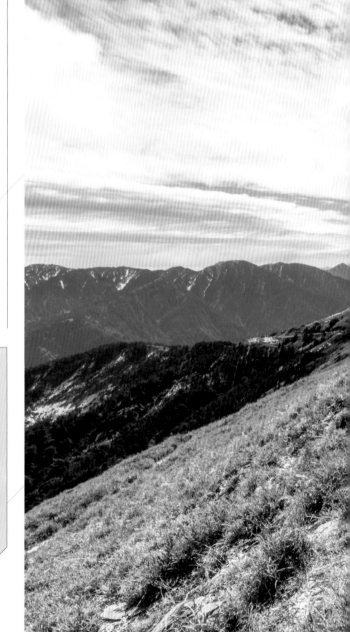

拍攝手法

很多人會覺得用廣角鏡頭來拍攝人物是一件奇怪的事，但我常常使用廣角鏡頭來拍攝風景帶小人物陪襯的照片，廣角鏡頭可以同時將山景的遼闊感表現出來，當人物置中時，又可以利用鏡頭的特性將人拍得又高又小，十分符合我拍這類照片的構圖想法。你不妨試試用廣角鏡頭來拍攝這種風景帶人的照片，相信會有令你想不到的效果。

壯闊風景以人物點綴對比

　　拍攝這張照片時的心情是興奮又緊張，興奮是因為我迫不急待想要看看各種角度的山中雪景；緊張是因為我當時穿的竟然不是登山鞋，止滑效果很有限，必須躡手躡腳地步行，萬一滑倒，可就正式投入山的懷抱了。

　　我很喜歡拍這種「景大人小」的照片，可以表達出山林的碩大與壯美，人類在大自中則顯得非常渺小，甚至只是陪襯點綴。因此每次來到這裡，我都會希望上面剛好站著一個人讓我拍，不然我就會立腳架自拍。這也是我的一個小技巧，因為我擅長的是風景照，但又不希望自己的照片永遠只有純風景，所以偶爾會加入小小的人像。

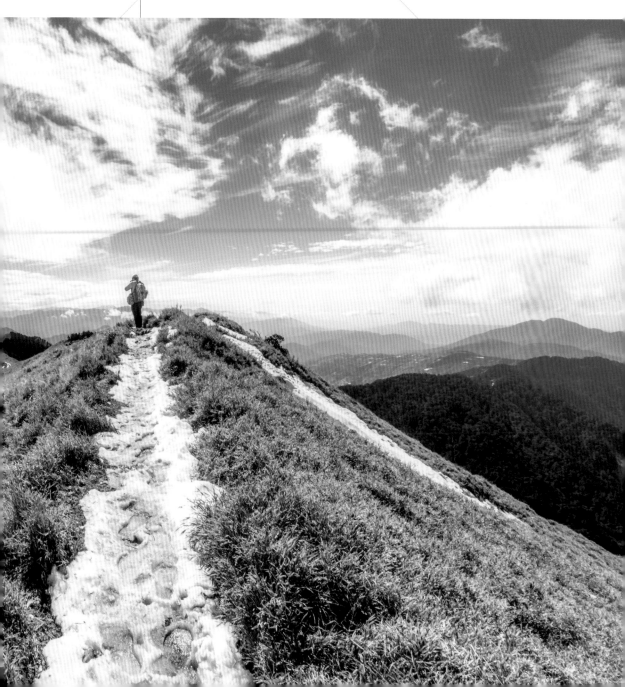

融雪後畫面會更有層次

　　每逢氣象預報說會下雪，大家第一個想到的玩雪勝地就是合歡山，而我並不會跟風上山，除了塞車因素之外，我更喜歡融雪後的殘雪景色，這時的山景不是白雪皚皚，而是層次分明的景色，因為有雪花點落其間。

　　下雪的道路若不是穿釘鞋，就是要穿防滑性極佳的鞋子，我這天因為沒有事前準備，為了避免滑倒，走在步道上比平常更慢、更費力。還記得當天我就是坐在這裡堆了雪人，感覺像是回到了小時候，雖然童年時我沒有玩過雪，但也會看著故事書想像自己有一天丟雪球、堆雪人的樣子，這也算是滿足了一個小小的願望。

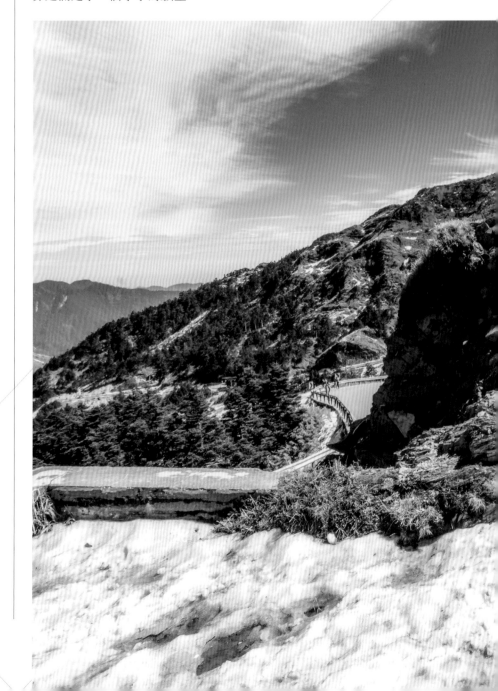

　　台灣的平地幾乎沒下過雪，國人駕駛雪地的經驗不足，所以有潛在的危險，例如往往會在台 14 甲公路上發生事故。下雪時，要上合歡山之前，通常都會被要求加裝雪鏈，不過別以為裝了雪鍊就萬無一失，雪地駕駛只有一個最高原則，就是「慢」，在雪地上，慢即是快，快即是慢。即使公路限速三十，還要用比三十更慢的速度行駛才會安全，越安全就越早抵達，快則反之。

1/80．f/16．ISO 100．16mm。
攝於南投縣仁愛鄉合歡山主峰步道 (24.135188,121.271558)。

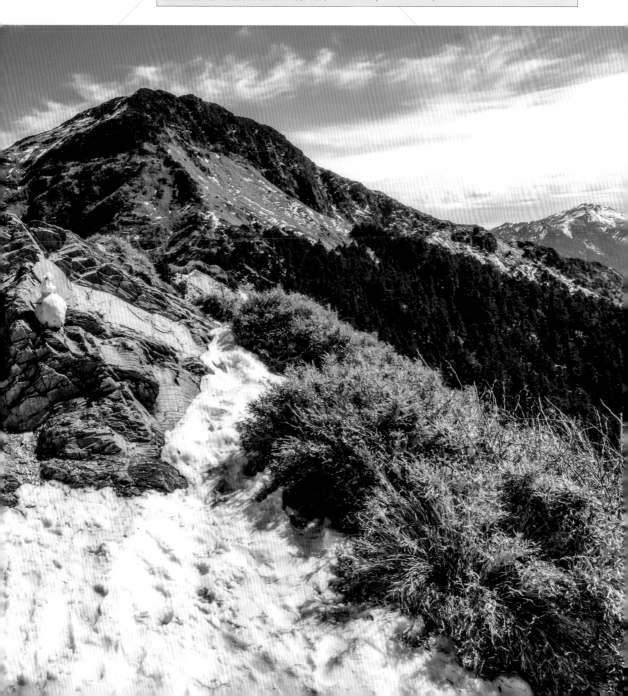

獻給外公的一趟旅程

　　從台14甲公路的一個小徑往上開，就會看到這照片中清境農場周邊的視野。這裡的房子外型很像我外公外婆南部的家。過年是家家戶戶團圓的日子，我卻一個人獨自上山，除了欣賞美麗的殘雪山景，更重要的是，我是來完成對外公生前最後的承諾。外公在 2017 年底因癌症過世，生前很辛苦地當了一輩子的討海人，在外是人人敬重的工作夥伴，在家則是一個好丈夫、好爸爸、好阿公，年輕時賺錢養家，年邁時又陪伴外婆四處就醫、開刀，從不曾好好欣賞過台灣的風景。在他過世前十天，我抓著外公的手告訴他：「外公，你會好起來的。等你好起來，我帶你跟外婆，還有媽媽一起去玩，上山去看風景。」我心裡很清楚，對一個癌末的病人來說，物質生活已經不是最重要的，家人的陪伴、心靈上的鼓勵才是。身為一個醫療

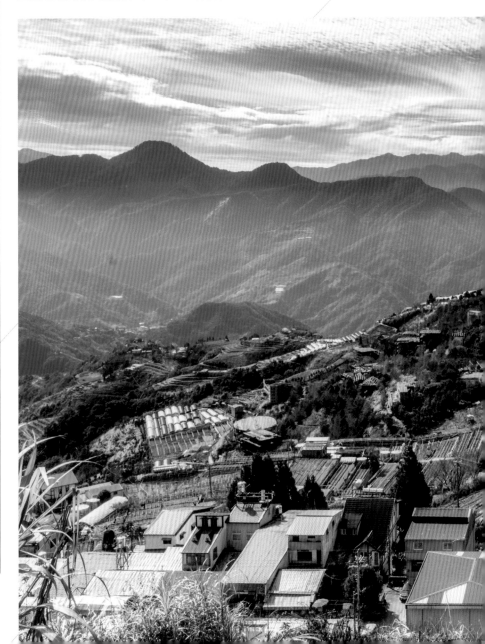

人員，最痛苦的莫過於看著自己至親至愛的人生病，自己卻沒辦法救他的生命，僅能用我所學的知識買最正確的營養品，提供正確的藥物知識來幫助自己的家人，這是我長這麼大第一次對於生離死別如此深刻。外公最終過世了，而我對他說的承諾永遠沒辦法實現，但我還是想跑這一趟，希望他在天上可以看看我，看看這美麗的合歡山景。

--- TIP ---

　這個地點除了白天有很美的山景，可拍攝帶入清境農場周邊的風景之外，也很推薦來這裡拍夜景，甚至是雨後的雲海，在 Chapter 6 有介紹同一地點的夜景拍攝。

1/80・f/14・ISO 100・17mm。攝於南投縣仁愛鄉清境農場周邊 (24.076015,121.170331)。

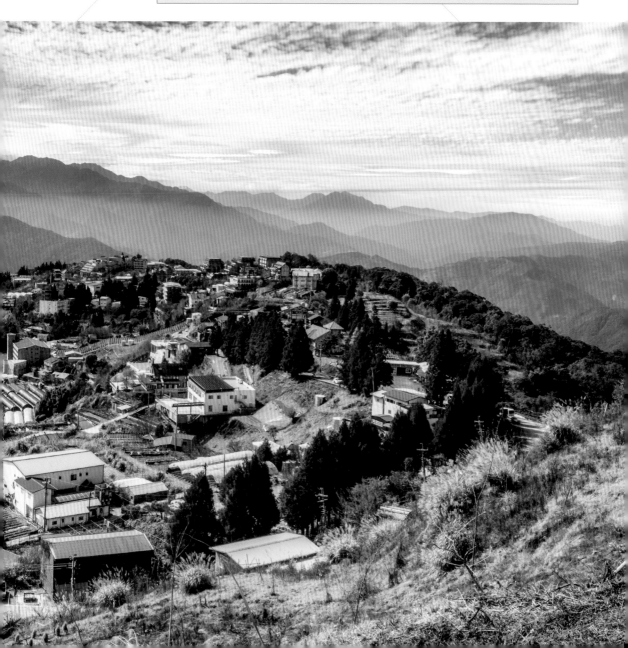

天晴時，拍出層次分明的色調

　　埔里大約 32℃，換算一下，合歡山上大約 14℃，相當舒適，當然要上山吹一下這天然的冷氣呀！於是和女友以及女友的哥哥相約一起上山。

　　這裡就像是通往雲端仙境的入口，只要通過蜿蜒崎嶇的山徑即可抵達美麗的雲上。天氣很戲劇化，一開始登上主峰步道時，天空藍得幾乎要滴出水來，才走到一半竟起了霧，且不遠處正下著雨，雨只下了一會兒雲又漸漸飄走了，最後出現了大彩虹，可惜我來不及拍，只捕捉到了小彩虹。夕陽時刻我們往武嶺停車場移動，途經主峰東側的武嶺和松雪樓是陰雨綿綿，主峰西側的昆陽停車場卻遇上了罕見的夏季雲海，這一切轉折看在我們的眼中，內心就像坐雲霄飛車般高潮迭起。

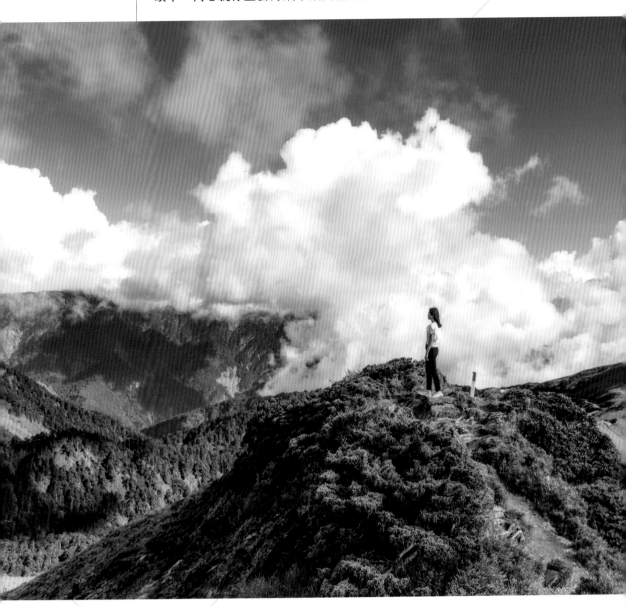

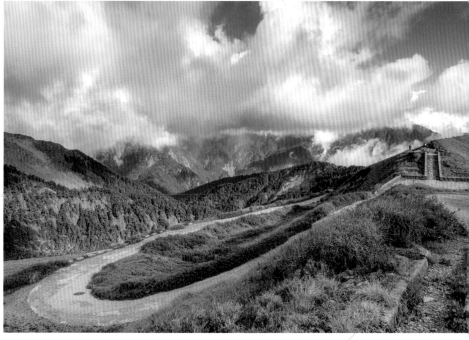

左：1/640．f/6.3．ISO 100．24mm。
右：1/640．f/5．ISO 100．24mm。
均攝於南投縣仁愛鄉合歡山主峰步道上。(24.135188,121.271558)。2018 年夏天。

利用焦段營造壓縮感

　　每次上合歡山我都會試圖尋找不同的角度，想要拍攝不同的畫面。這張照片是由合歡山主峰望向合歡山東峰，然後帶一小段台 14 甲公路與武嶺碑，我特別喜歡這張照片的光影與山嵐，拍攝時碰巧遇到了雲正在下降的過程，彷彿為山頭戴了一層白色頭紗，右側明暗分明的茂密樹林充滿神祕感，像是隨時都會出現未知的動物一樣，而站在武嶺碑旁的人們，在偌大的山林中是那麼地小，畫面對比出遙不可及的差距。

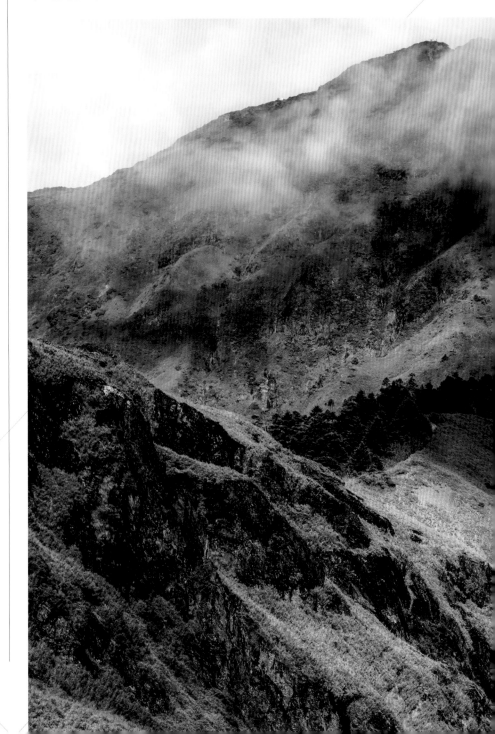

拍攝手法

　　拍攝這張照片時，我站的位置是在合歡山主峰步道上，當天在這裡徘徊了一會兒，思考著如何將山下的道路與山容拍攝下來。最後我決定利用中焦段鏡頭將山頭以及一小段道路包起來構圖，除了可以凸顯山林的廣大之外，還能利用焦段壓縮感的特性，讓山脈與道路看起來又大又近。

1/400．f/8．ISO 100．56mm。
攝於南投縣仁愛鄉合歡山主峰步道 (24.137864,121.272074)。2018 年夏天。

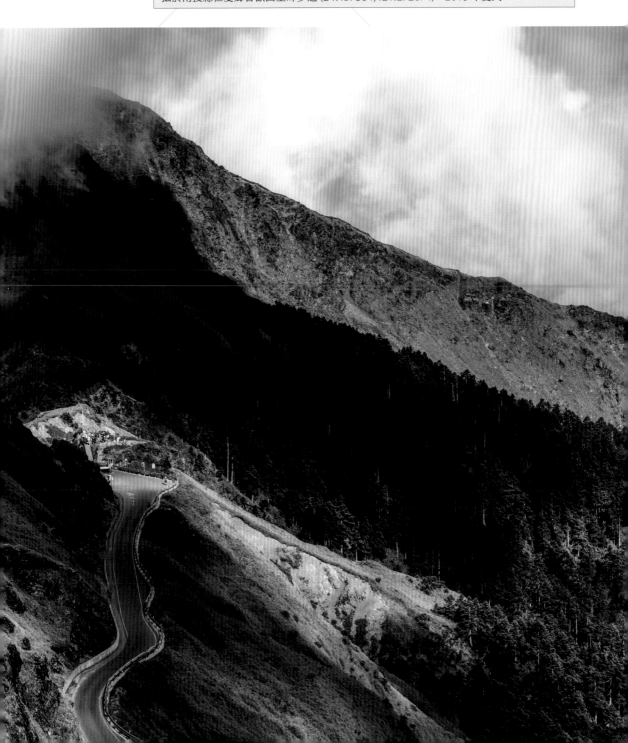

拍攝溪曝的手法與構圖

內洞森林遊樂區因為受蘇迪勒風災重創，封園整修了三年，重新開放的第二天我就決定前往，可能是重新開放的消息沒有大肆宣揚，人潮沒有想像中地多，正好可以悠閒地在森林步道上漫步，吸收芬多精。森林中蟲鳴鳥叫，瀑布溪流的天然樂曲，對於酷熱的夏末秋初來說是最棒的享受。

溪曝與車軌是單眼入門者最渴望拍攝的題材之一。一開始我只想拍出涓涓細流，後來進一步在溪水曝光的時間以及光線的變化中學習拍攝到更好的作品，過程中不斷地練習、與朋友討論、上山實際拍攝，不敢說我的作品可以和國際級大師相提並論，但也拍出了一些心得。

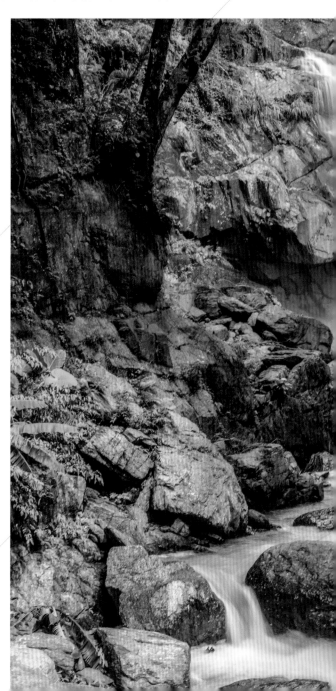

光線

這張照片拍攝時間是白天，光線很亮，若要溪曝，除了將相機的參數調暗，還需要裝 ND 減光鏡來降低整體的亮度，然後再進行曝光，這是在白天拍攝瀑布溪流常用的手法。拍攝這張照片我裝了 ND 64 的減光鏡，快門時間為一秒。

構圖

這張照片的構圖我選擇以瀑布為主角，下方的石頭及周邊的樹木算是前景，並且捨棄了天空。許多人拍攝瀑布會選擇直接將目標鎖定在瀑布上，整張照片就只有「一個瀑布」，這樣不僅無法表達出瀑布的碩大，也會讓照片顯得很單調。我讓瀑布下方的石頭以及周邊的樹木入鏡，藉由慢快門來拍出水流過石頭的動態感，快門速度設定為一秒，好讓照片中的樹葉不致於因為風吹而模糊，最後捨棄天空是因為畫面中不需要太多元素，以免搶了瀑布的風采。

1s．f/10．ISO 100．58mm。
攝於新北市烏來區內洞瀑布 (24.827500,121.526504)。2018 年 9 月 16 日。

發現涓涓細流的千層瀑布

　　離開內洞森林遊樂區之後，往烏來市區的方向前進，就在過了信賢部落的不遠處，我發現了一個小小的景點。外表看起來相當不起眼，大部分的人車可能都會直接路過不停，但其實內藏著特別的小溪流瀑布，位於樟樹溪，沒有人為它取名字，我自己將它取名為千層瀑布，亦即一層一層的溪水往下流所形成的瀑布。

拍攝手法

　　在拍攝之前我發現每一層都有大大小小不同的石頭，如果用溪曝的方式拍，一定會很有動態的水流感，再加上每一層的溪水強度並非很強，所以能拍出水流一絲一絲的細柔美感，於是我裝上減光鏡並將快門時間設定為一秒來拍攝，果然如我所預期，拍出了很有立體流水感的照片。

左：1s‧f/9‧ISO 100‧70mm。攝於新北市烏來區千層瀑布 (24.840988,121.526630)。
右：1/5000‧f/3.5‧ISO 320‧24mm。攝於花蓮縣秀林鄉蘇花公路 164.4k 處岩壁對面的樹林中 (24.252582,121.733673)。2017 年秋天。

列車與海線並行之美

　　我第一次在網路上看到別人拍這場景時就被震懾住了，我原以為欣賞清水斷崖的角度只能是單純的大自然傑作，從未想過將海岸線連同火車一起入鏡拍攝。後來藉著一次前往花蓮旅遊的機會，便在蘇花公路上尋找攝影點，找了大概有三小時，才終於讓我尋獲嚮往之處。進入一片樹林，穿過重重樹枝與雜草的路徑後，爬上觀景台的高牆，就看到我要的角度了！

　　當天的天氣很給力，配上湛藍的大海、清水斷崖，同時還有一列太魯閣號和一列自強號火車，心中除了欽佩發現這個攝影點的前輩，更興奮於蘇花公路上不只純欣賞海景而已。

TIP

　　網路上雖然有前往這個攝影點的影片，但因為建造蘇花改的關係，很多路牌都已更換，故附上攝影點的GPS（見左頁BOX）。這張照片的兩列火車是分開拍攝，事後用電腦疊圖而成。若是拍攝普悠瑪或太魯閣號，快門速度建議要調快一點，並開啟連拍模式，因為這兩列火車只停大站，所以列車速度會特別快。

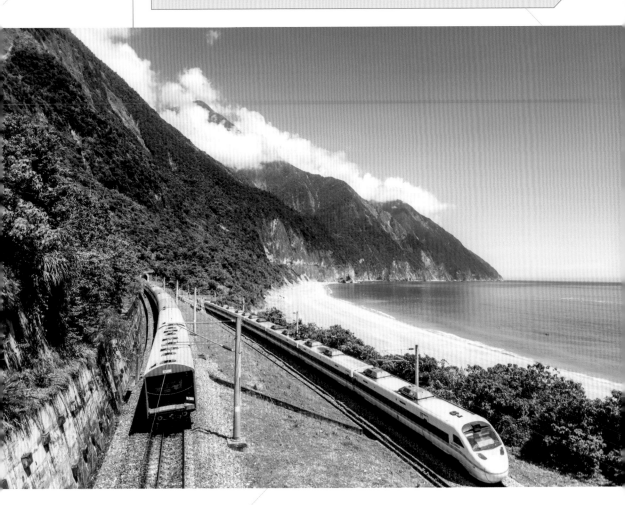

空拍清水斷崖海岸線

　　說到花蓮，你會想到哪些景點呢？大概不外乎太魯閣、清水斷崖、七星潭、六十石山等等。蘇花改通車以後造福了很多用路人，大幅減輕了宜蘭到花蓮的開車壓力，不再有彎彎曲曲的路線，取而代之的是一條類似雪隧的道路，2020 年的六月初我第一次開上這條新的公路，不過我仍繞去舊的蘇花公路看美麗的海岸線以及清水斷崖。我購入空拍機以來沒有踏入過花東，所以空拍清水斷崖一直記在我的攝影清單上，剛好這天的天氣非常好，天空和海水都是極其清澈的藍，在空拍機的視角下，人或車子幾乎都要看不見，清水斷崖是唯一主角，神奇的造物者將它造出不可思議的美麗。

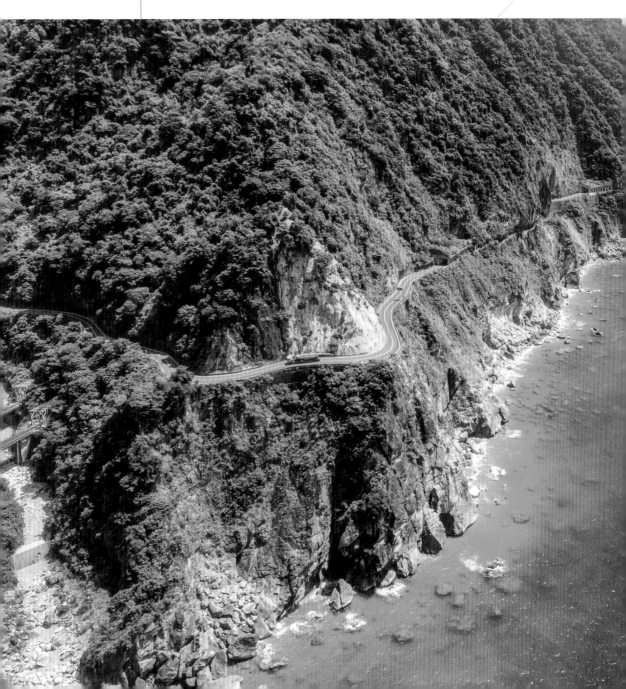

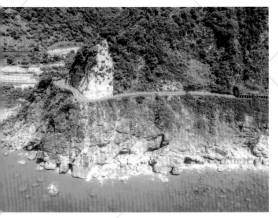

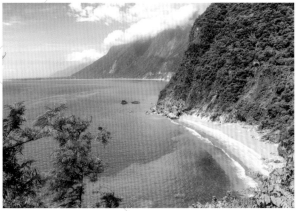

左上：1/400．f/2.2．ISO 100．4.73mm。
右上：1/320．f/8．ISO 100．34mm。
左頁：1/400．f/2.2．ISO 100．4.73mm。
均攝於花蓮縣秀林鄉清水斷崖路段 (24.218066,121.691897)。

—— TIP ——

清水斷崖屬於太魯閣國家公園的一個區域，
選擇空拍機起降點若是在民航局申請名單上有
規定的地點，則須提前七天向民航局申請報備，
並遵守規範。

C型曲線的風景構圖

　　這兩張照片均是在 2018 年的秋末所攝，看著一塊塊已收割的稻田，令人想起「春耕、夏耘、秋收、冬藏」之感，不容易在秋冬季遇上苗栗天氣這麼好，空中能見度很高，於是我開車到了苗栗造橋鄉的鄭漢步道，企圖一次擁覽美麗的 C 型鐵道曲線、黃綠色的稻田、國道和遠方的台灣海峽。步道全長約 800 公尺，來回大約四十分鐘，無須耗費太多體力即可看到美麗的景色，是一個 CP 值算高的景點。

下：1/200．f/9．ISO 100．24mm。
右上：1/200．f/8．ISO 100．70mm。
均攝於苗栗縣造橋鄉的鄭漢登山步道山頂 (24.655952,120.848283)。

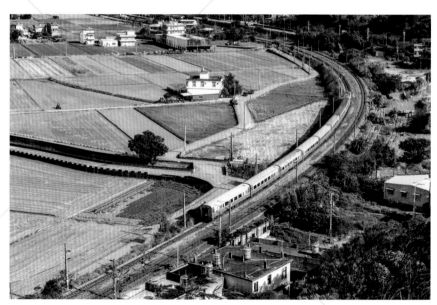

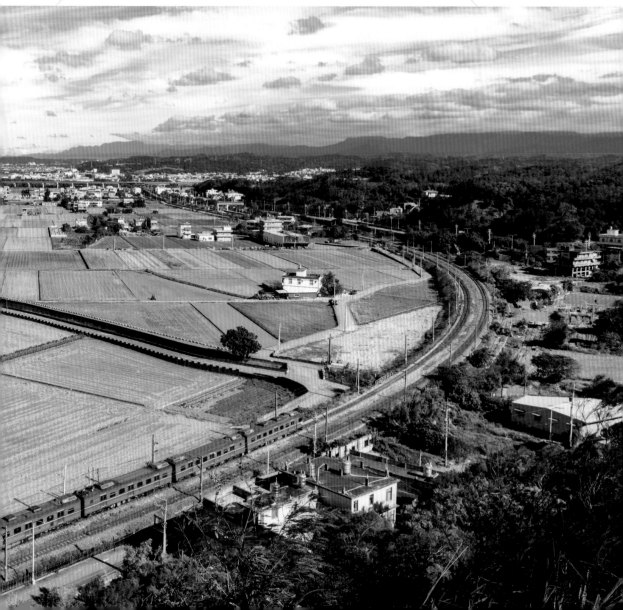

拍攝雪樹與雪花

　　台灣如果下雪，一般都是以玉山或合歡山等高山為主，明池下雪實在是非常難得。我利用下午的休假時間開車直奔宜蘭，當天晚上就必須回台北，因為隔天還要上班，天氣非常寒冷卻無法澆熄我熱血沸騰的心，一心為的就是揭開明池美麗又神祕的面紗。

　　這張照片是我在明池拍到最喜歡的角度，畫面中包含了象徵冬天的雪樹與象徵春天的融雪後的樹，除了色彩上有層次之外，更傳達了冬天即將結束，春天近了的意境。

拍攝手法

　　拍攝這張照片時，天空陰陰暗暗的，造成整體光線很暗，但因為雪本身是白色的，這時若參數的調整造成亮度太亮就會很容易過曝，反而會讓雪花不明顯，為了調整出一個適合此環境的參數，費了一番功夫。另外，回到家後製時也有特別將清晰度拉高，使得樹上的雪花更為明顯。

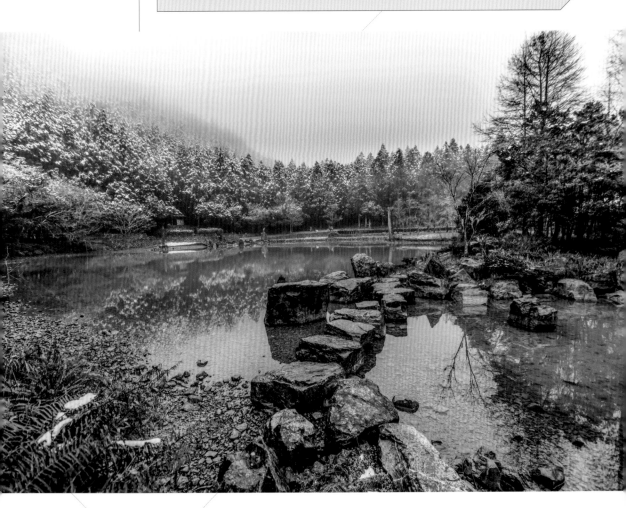

　　這張照片和前一張是同天拍攝的,從樹上不明顯的雪花就可以看出當天天氣真的很差,儘管寒冷又下著毛毛細雨,萬物仍然展現出強韌的生命力,這幕景象使我體會到,無論我人生未來的道路多麼艱辛、難走,都應該打起精神,開心是一天、生氣難過也是一天,我們都應該用最樂觀、積極進取的心過著每一天,即使會跌倒,也要勇敢爬起來。

左:1/60・f/3.5・ISO 160・16mm。
右:1/60・f/3.5・ISO 160・24mm。
均攝於宜蘭縣大同鄉明池森林遊樂區 (24.651020,121.471480)。2018 年冬天。

雪景太美，忍不住合影紀念

　　一直以來都在替別人拍照，拍家人、拍朋友、拍路人，鮮少替自己拍一張照。這天會遇到雪景，其實我覺得都是上天註定好的，因為每月的假通常都在前一個月的二十日左右公布，在沒有事先協調的情況下，竟然能剛好在下雪期間放假，我覺得一定是上天想讓我好好欣賞這場美麗的雪景，所以當然不能辜負這一番美意，乾脆就立腳架替自己拍幾張紀念照，到現在即使已過了幾年了，每每看到這幾張照片仍會想起當年那觸動的心情。

　　我想像的仙境就像照片一樣，一片森林、一個湖泊、一座涼亭，看，是不是感覺裡面真的住著仙人似的？搭配湖面上的倒影，真的是夢幻極了！

左：1/60・f/2.8・ISO 160・54mm。
右：1/60・f/3.2・ISO 100・42mm。
均攝於宜蘭縣大同鄉明池森林遊樂區 (24.651020,121.471480)。

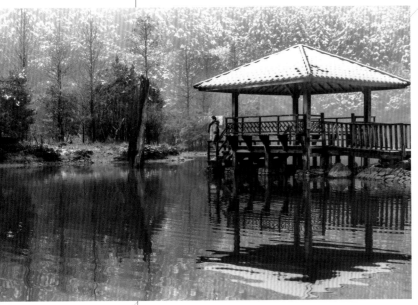

拍攝手法

　　若要自拍，通常我會使用腳架並事先用相機構圖好，確定是我預期的畫面，並且試想人物應該放在畫面中的哪個位置最恰當，既不失風景的美，又能當作一張紀念照。然後，開啟相機內建的倒數計時拍攝，並且設定拍攝 9 張照片，每次拍攝均間隔 3 秒鐘，方便我自己換姿勢自拍。

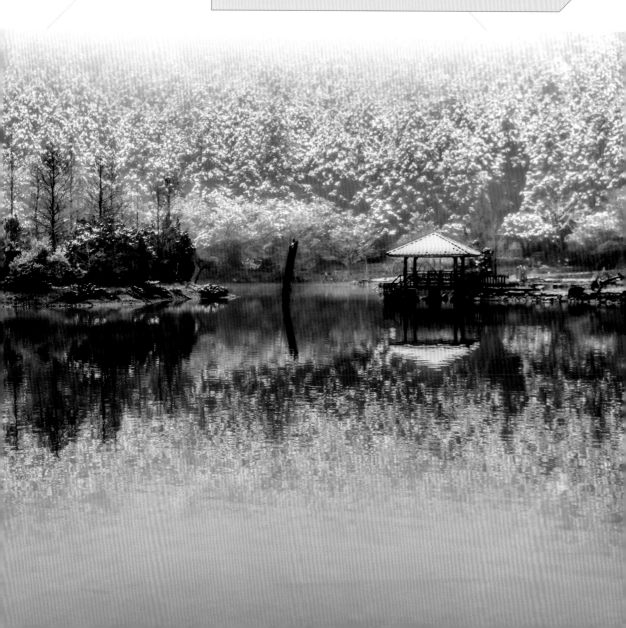

成為祕境拍攝的常勝軍

　　山林祕境的攝影主題範圍很廣，本篇主要會說明拍攝溪水和瀑布長曝、在雪地中拍照的注意事項、以及移動中火車的拍攝技巧。

溪曝拍攝的準備

　　拍攝裝備：設備其實很簡單，一台相機、一支穩固的腳架、一片ND減光鏡。白天的時候因為光線很亮，即使將ISO調到最低，光圈開到最小，想要僅僅曝光一秒來拍攝溪水瀑布也還是會過亮，此時有一塊ND減光鏡相當重要，只要是ND64～ND1000之間的減光級數的減光鏡都可以。

　　快門的速度：快門速度的掌握是溪曝最關鍵的因素，當快門速度越快時，溪水瀑布的狀態越能在畫面中瞬間凍結；反之，當快門速度越慢時，溪水瀑布則可產生涓涓細流的線條動態感。通常視瀑布水量的大小快慢，一般我會從1/4秒、1/2秒、1秒、2秒慢慢嘗試，直到拍出我想要的感覺。

　　相機參數設定：雖然依照當地的溪水環境及光線的影響會有不同，但是設定的手法很固定。通常在加裝減光鏡之後，我會將感光度(ISO)設定在最低並且固定住，依據水流的大小及快慢來決定快門速度(通常我會設定為1～3秒)，最後視拍攝出來的照片亮度來調整光圈(F)，若是照片太亮則縮小光圈，照片太暗則放大光圈。

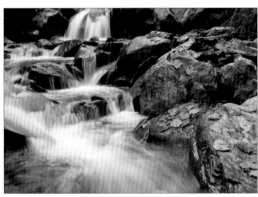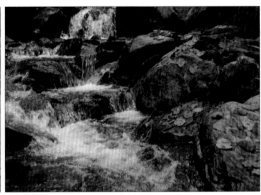

◆以這張比較圖為例，左邊的小瀑布快門速度為0.4秒，有涓涓細流的線條動態感；右邊的小瀑布快門速度為1/100秒，拍出來就如同肉眼所見，反而快門速度還嫌略慢，不足以凍結捕捉溪水瞬間的動作。

雪地拍攝的準備

　　安全守則：台灣位處亞熱帶地區，一年當中有機會下雪的莫過於冬天寒流的高山地區，例如合歡山。一旦合歡山下雪，就要注意自己的車是否有加裝雪鏈，並且盡量開有四輪傳動的車上山。這裡要給大家一個觀念，不要以為有雪鍊就萬無一失、保證安

全，就算有雪鏈，下過雪結冰的路還是很滑，切記一個字，慢。無論上山或下山，車速都要盡量放慢，以免為了追雪而產生不必要的交通事故。

穿著：上山進行雪地攝影時，上半身的穿著要以洋蔥式的穿法，內要穿一件能夠排汗的衣服，外套必須足夠保暖。因為無論是在雪地進行靜態拍攝或是正在融雪時，身體都會覺得特別冷，所以一件足夠保暖的外套非常重要。另外，建議穿中高筒的防水防滑鞋，可以的話，套上簡易的冰爪來增加抓地力會更好，不建議穿著低筒、不防水的鞋，因為行走的時後，雪水可能會滲入鞋子內，一旦腳濕了，身體就會漸漸寒冷，最後甚至可能失溫而發生危險。

拍攝裝備：攝影的設備建議輕量化，非必要的輔助裝備不要帶，另外要帶腳架、CPL偏光鏡、ND減光鏡、兩顆相機備用電池。在雪地中長時間進行拍攝，無論是手機、相機都會比平常更耗電，有時候甚至會拍攝到一半就忽然沒電關機，多帶幾顆備

用電池，會派上用場的。替換電池後，可將溫度過低的電池放入溫暖的衣物或是貼身，使之回溫，回溫後理論上就能繼續使用。另外若是在飄雪的環境中，要慎換鏡頭，避免在更換鏡頭的過程中，讓雪花飄進相機的感光元件中，造成相機受損。

拍攝要領：下雪過後的環境往往是一片雪白，若是大晴天、太陽很大的情況下，雪地因為反光會顯得更亮。光線充足的情況下，會用到ND減光鏡來調整進光量；同時，可以裝上一片CPL偏光鏡來消除反光，也會使原本的拍攝色彩變得更加鮮豔。

◆這張照片是我目前正在使用的圓形濾鏡，左邊較黑的是ND 64的減光鏡、右邊則是CPL濾鏡。

如何拍攝移動中的火車

做好拍攝準備：既然要拍攝移動中的火車，請先查好台鐵的時刻表，務必在火車抵達至少前半小時，先到達攝影點，這樣才能提早將器材準備並設定好，以免手忙腳亂錯過最棒的畫面。建議一定要帶腳架，無論火車移動快或慢，若是相機有上腳架，就可以確保構圖好的畫面不會因為拍火車而跑掉。

注意快門速度：因為要拍攝移動中的火車，所以要特別注意快門速度，若是火車移動很快而快門速度太慢，會導致火車畫面糊掉而造成拍攝失敗。簡單說明什麼是「安全快門」，就是能保持手持拍照，不會因為手

震而導致畫面模糊的最慢快門速度。一般安全快門速度都是鏡頭焦距的倒數，例如使用焦距200mm端的鏡頭拍，那麼最慢的快門速度得在1/200秒甚或更快，以免拍攝出模糊的照片。

相機參數設定：拍攝火車時，我會設定相機為自動對焦(AF)和高速連拍模式(CH)，通常快門速度會設定在1/500～1/1000，並且配合當下環境的光線亮度來調整光圈和感光度，事後再挑選出最滿意的照片。

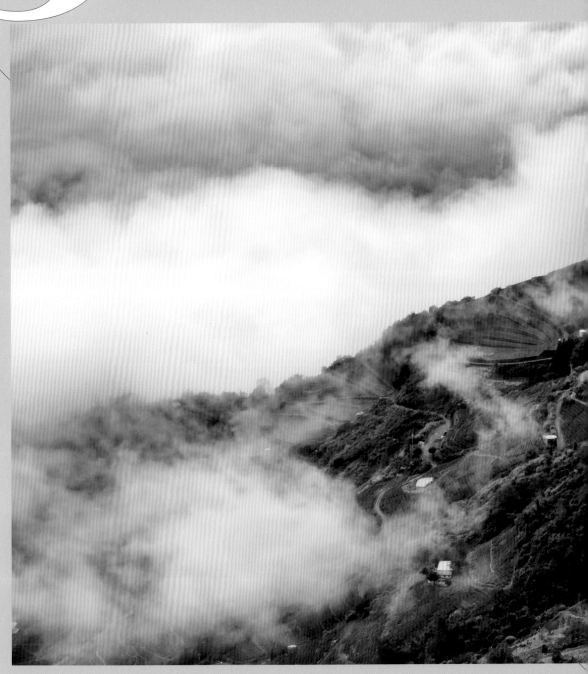

5

這張是我第一次上合歡山追雲海所拍攝的照片，雖不是火燒雲海之類的大景照，但我非常喜歡，大景固然令人著迷，但是我更愛這種雲層波濤洶湧、自近至遠、層次分明的拍攝。那天我原本是想拍日出雲海，看了天氣預報後知道很可能會失敗，但人已經在埔里了，不上去合歡山看一看還真不甘心，於是從山頂慢慢地往山下移動，結果讓我拍到了生平第一張雲海照！

1/2500．f/5．ISO 800．50mm。攝於南投縣仁愛鄉台 14 甲公路 (24.1078337,121.2004507)。2017 年冬天。

Above Sea of Clouds

雲與海的波濤

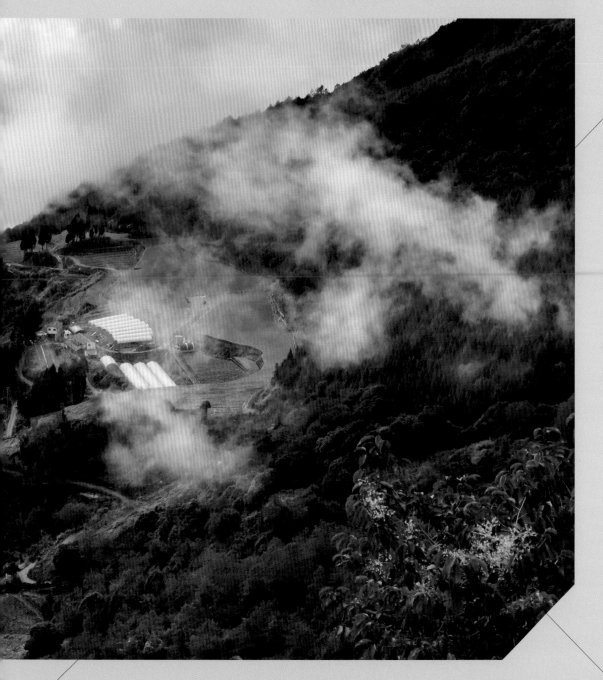

雲海又被稱為平流霧，好發於每年的秋冬兩季，因為氣溫下降、水氣增多，水氣由地表蒸散作用後，隨氣流沿山坡上升，至高空遇到冷空氣而凝結成雲，聚集在山谷中，進而形成壯闊的雲海景觀。

雲海是我最喜歡的拍攝題材，即使是同一個拍攝地點，每一個小時所看到的雲海形狀都不會一樣，有的時候雲海很高，會讓我們身處伸手不見五指的白色迷霧中；有的時候高度恰恰好，隨著日出或夕陽，形成一幅美麗的畫。

每年的雲海季，我總會上山在同一個攝影點待上一整個下午直到天黑，就是為了一睹那似雲似海、似海似雲的變化過程。

TIP

老一輩的攝影人對於雲海有一個口號：「北二格、中五城、南二寮」，指的是新北市石碇區二格山、南投縣魚池鄉金龍山、台南市左鎮區二寮這三個地方，因為海拔都不高，對於雲海的生成相當容易，所以是雲海人的聖地。但是我最喜歡拍攝雲海的地方還是合歡山，雖然在合歡山要看到令人非常滿意的雲海，與前述三個地方相比是更為困難，但是合歡山的地理樣貌和生態卻更多樣化，一旦雲海生成，將更加耀眼。

1/120．f/2.2．ISO 400．26.3mm。
空拍於南投縣仁愛鄉老英格蘭莊園 (24.0376708,121.1580034)。
2019 年 5 月。

藉用「上帝的視角」

　　這是要離開合歡山之前，在台 14 甲公路上的老英格蘭莊園附近空拍的，當雲海的高度太高，或是因地理位置而拍攝困難時，我就會使用空拍機輔助，藉由「上帝的視角」來凸顯這個地方的壯闊、美麗。

　　這次上山是為了拍攝合歡山的高山杜鵑搭配銀河美景，但我因為感冒，在合歡山東峰等景的時候忽然呼吸急促、頭痛劇烈，疑似高山症發作，於是趕緊從東峰稜線下來，在車上休息了一整晚，早上七點下山時看到這片雲海，頓覺精神恢復，因為當時已經五月接近夏天，不利雲海生成。

　　那一年的高山杜鵑是五年內開得最茂盛的一次，我真的不想錯過，原本認為自己對於合歡山的海拔、稀薄空氣都習以為常，應該撐一下就過了。由衷提醒，上山之前還是要審慎評估自己的身心狀態，以免發生不可挽回的悲劇。

在山頂蔓延的雲海動態

　　這次是帶著女朋友的家人去爬山踏青，天氣非常好，我們一路從武嶺停車場走到合歡山主峰並登頂！後來打開手機用 Windy 查詢雲的高度，發現到夕陽前雲的高度太高，應該無法拍攝到夕陽雲海，我隨即拿出空拍機，直接飛到雲層上方空拍整座山與雲海。有時候藉由空拍的視角，可以把相機無法取景的部分一網打盡，好比這張照片，除了美麗的大雲海，更因為空拍而看到了壯闊的群山。

1/200・f/2.2・ISO100・26.3mm。
空拍於南投縣仁愛鄉合歡山主峰 (24.1355092,121.2719151)。2019 年 11 月初。

構圖

構圖是將山脈與四面環雲海的壯闊感帶出來，同時保留一點步道，在若有似無的雲海步道中，更可以顯出當時雲海是多麼地波濤洶湧。

TIP

合歡山隸屬於太魯閣國家公園管理，所以如果要在合歡山進行航拍，必須提前 7 天～ 3 個月向太魯閣國家公園管理處申請空拍，並且將批准的文件帶在身上以隨時備查。

如何讓雲海更靠近

　　這張照片和前一張的空拍雲海照是同一天所拍攝，在我踏上主峰步道的過程中，不時回頭望向昆陽和松雪樓的方向。以往常常會執著於拍攝某個主題，卻忘了也應該用我們的靈魂之窗好好欣賞、放鬆身心，讓自己與這片大自然風景融合。

拍攝手法

　　這張照片的雲海其實距離我很遠，所以我利用鏡頭 70mm 的焦段來進行拍攝，使步道、山脈、雲海之間形成相應的壓縮感，縮短了畫面中雲海的距離。

1/320．f/5．ISO 100．70mm。攝於南投縣仁愛鄉合歡山主峰 (24.1393328,121.2721190)。

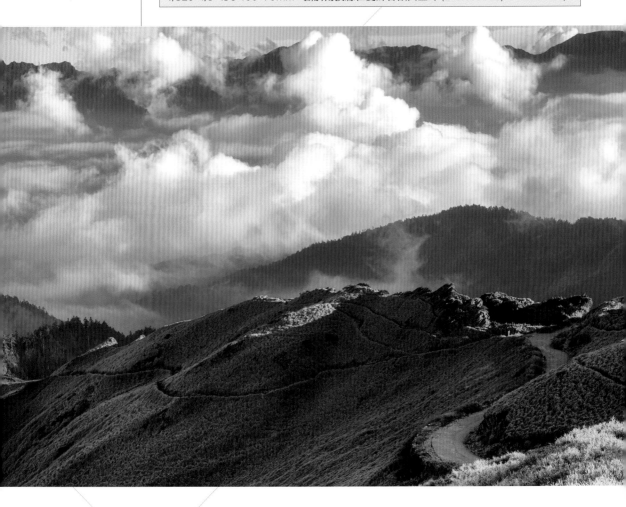

宛如仙境的漸層色溫

　　看到這個天空的顏色，就知道回家的時間近了，十一月初的合歡山，天氣、能見度還能這麼好實屬難得，要締造這樣美麗的漸層色溫，當天的天氣、空氣一定要非常好才有可能，看到這個天空的色溫就讓我想起夏天時在非洲納米比亞的旅行，那裡每天夕陽天空的色溫都是這樣的漸層色，沒想到在台灣的合歡山上也能看到。

1/160・f/2.8・ISO 250・24mm。攝於南投縣仁愛鄉合歡山主峰 (24.1339592,121.2714364)。

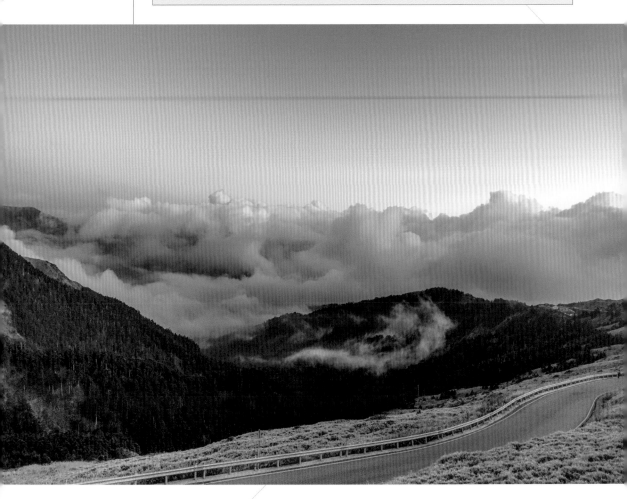

平衡太陽光與地景暗色

　　還記得這是十一月底的傍晚，在福壽山拍攝秋楓之後，便沿著台 14 甲公路回到合歡山，本來想要在昆陽停車場拍攝夕陽與雲海，當天所預測的雲層高度大概跟昆陽停車場的海拔高度一樣，這代表如果在昆陽停車場拍攝就會遇到白花花的一片伸手不見五指，於是我決定前往更高的合歡山主峰步道稜線上拍攝，在風向以及雲海持續下沉的協力合作下，最終在主峰的山谷中形成了美麗的大雲海。

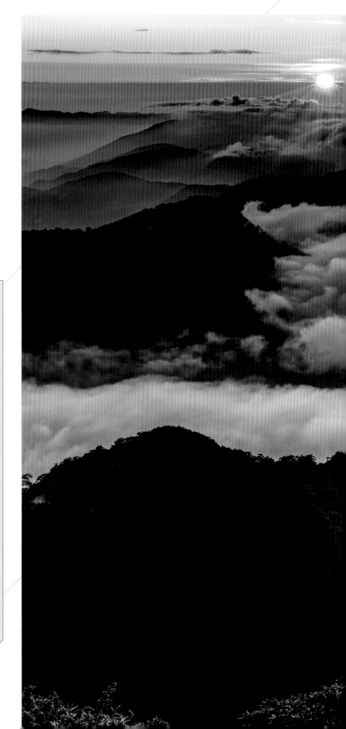

拍攝手法

　　這張照片的天空與地景屬於高反差亮度，若依照相機自動捕捉調整亮度，照片的天空會正常，但是山谷的部分會很黑，所以我加裝一片 ND64 的漸層減光鏡，減低天空的亮度，地景的亮度則保持原樣，相機就能自動調節出該有的亮暗部光線。

　　再舉一個例子，如果一個人站在大太陽下逆光拍照時，人臉會很黑，那是因為相機或手機的感光寬容度比人眼更低，無法正確表現高反差亮度的景物。如果希望人臉維持正常亮度，而將拍攝亮度硬拉亮，就會發現人臉雖然亮了，但背景也跟著過曝了。這時就會建議使用漸層減光鏡，適度降低天空的背景亮度，縮小亮暗部的反差，達到景物正確平衡的亮度，這在相機與手機上都適用。

TIP

　　每當雲海還未出現，眼前只有一面大白牆時，更要冷靜判斷是否繼續等待或者更換攝影點，因為山上的天氣變化稍縱即逝，有時候雖然身處的這一面是大白牆，但相反方位的那一面已經形成美麗的雲海，所以當機立斷決定是否換攝影點非常重要。

10s·f/18·ISO 100·42mm。
攝於南投縣仁愛鄉合歡山主峰 (24.1346996,121.2711604)。

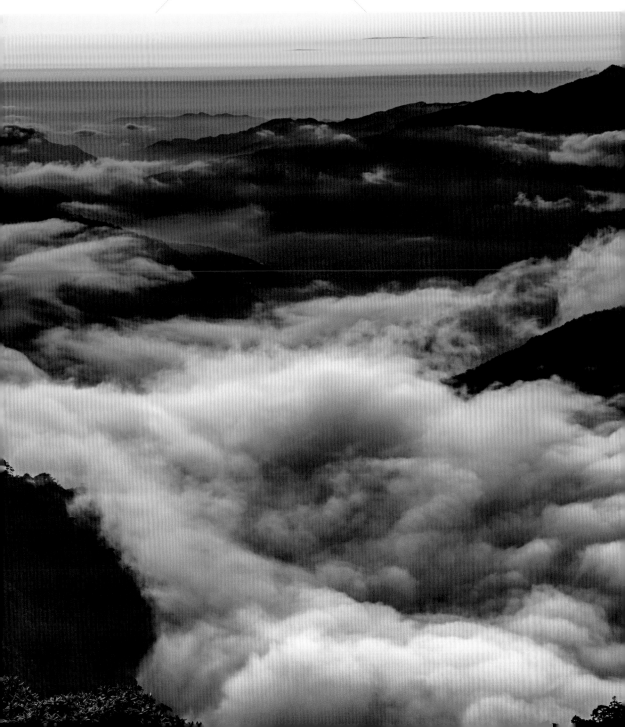

拍攝雲海的熱門景點

　　每年的雲海季，除了合歡山之外，另外推薦幾個我覺得很不錯的賞雲海景點，這些攝影點均有不同的景觀視野，隙頂的二延平步道和頂石棹周圍就具有梯田茶園的景觀；梅山的三十六彎和太平雲梯周圍除了有梯田茶園景觀外，當空氣能見度好的時候甚至可以將嘉南平原以及台灣海峽盡收眼底；大屯山助航台則可以眺望文化大學和大台北的城市美景。

1/10．f/16．ISO 100．31mm。
攝於嘉義縣阿里山鄉隙頂二延平步道 (23.4243298,120.6527044)。

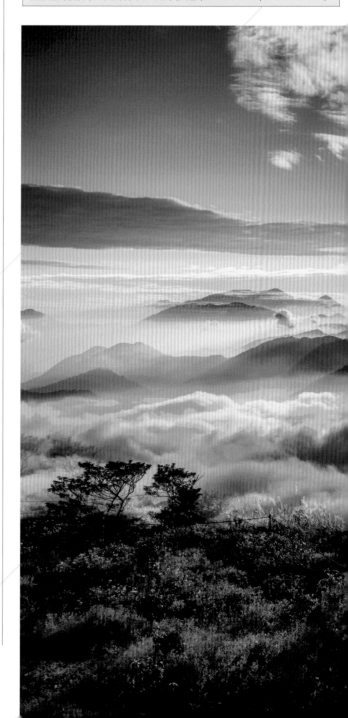

六次攻城終於拿下的大景

　　每年的雲海季，我都會來嘉義阿里山的隙頂二延平步道拍攝雲海，從2017年到現在總共去了六趟，前面五趟都是以抓龜拍攝失敗收場，不是雲海太高導致霧茫茫的一片，不然就是忽然下起大雨。有一次只放了一天假，我當天來回台北與阿里山，最後仍是失敗收場。2019年十二月底終於讓我拍到了，開心得難以言喻，一是覺得路途這麼遠總算有所收穫，二是看到雲海在山中翻騰，像極了海浪產生的泡沫，令人感到放鬆療癒。

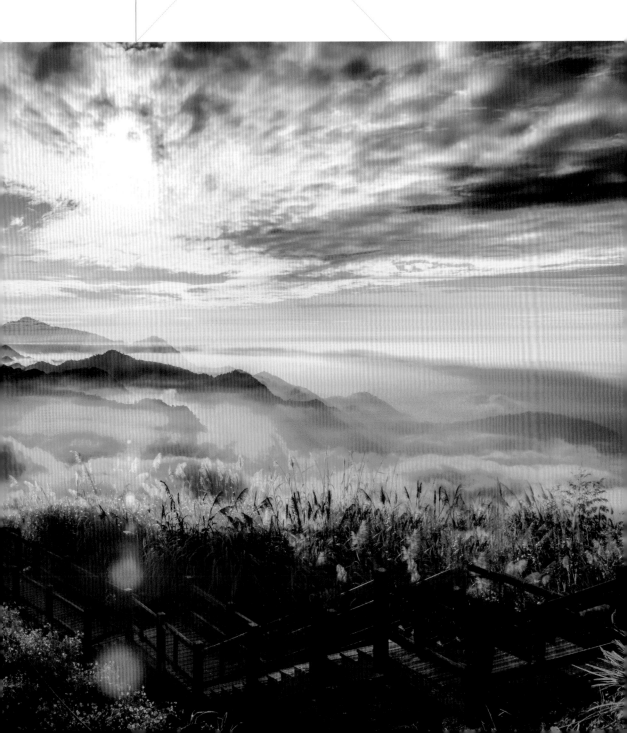

像薄紗一樣的雲海夜琉璃

　　夕陽過後，我選擇繼續待在山上，將相機移向嘉義市區的方向，等候著雲海夜琉璃到來。因為有路燈以及都市五光十色的夜晚光線，所以當雲海沒有太厚的時候，就會透出五顏六色的光芒，稱為「雲海夜琉璃」。

　　看著山下來來往往的車輛所形成的車軌，以及車子一路開往山下，看起來好像開進美麗雲霧中一樣浪漫，車子的光就像顏料一樣，在這幅畫作上扮演著重要的角色。

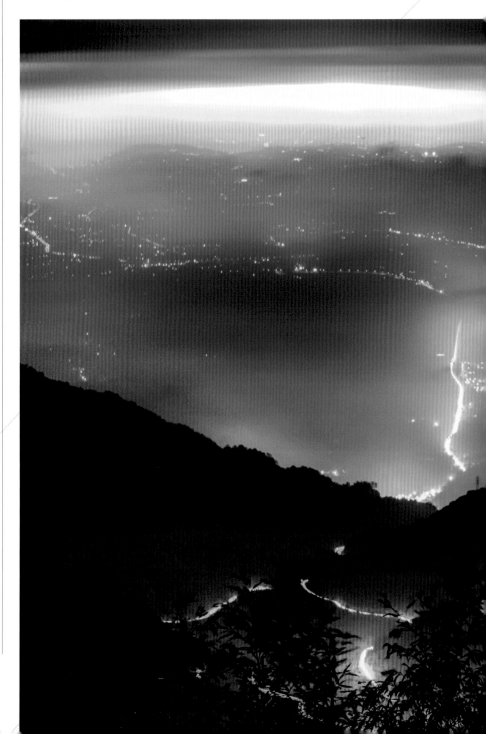

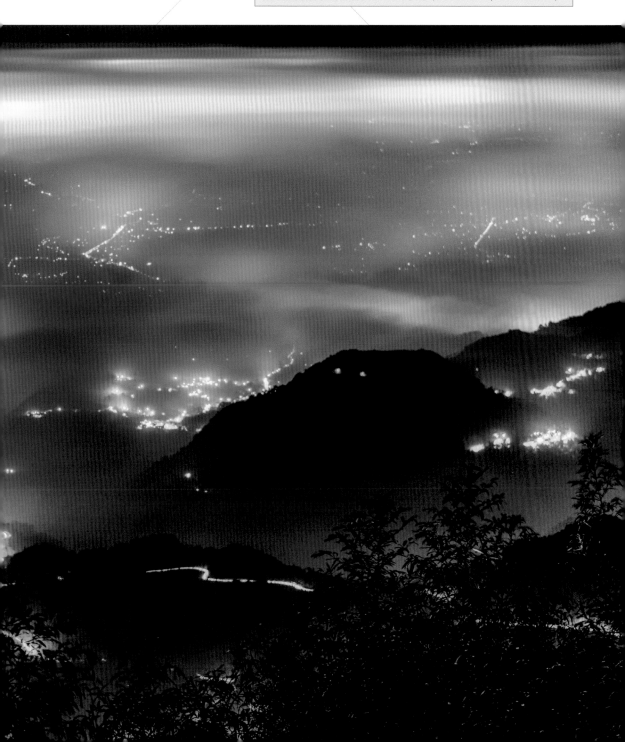

30s．f/3.5．ISO 100．70mm。
攝於嘉義縣阿里山鄉隙頂二延平步道 (23.4243298, 120.6527044)。

注意雲海的流動速度

這次是我第一次也是到目前為止唯一一次去頂石棹拍雲海，還記得那天因為雲的高度太高了，在隙頂二延平步道從下午一點等到四點都是白牆，於是我毅然決然離開隙頂，前往海拔更高的頂石棹，剛到的時候也是霧茫茫的一片，還飄著毛毛細雨，正當灰心之際，陣陣涼風開始將雲吹開，真的在一瞬間峰迴路轉，出了一個很扎實的雲海。我覺得很多事情真的是這樣子，表面上看似走向失敗的結果，但是或許一個轉機、一個貴人的相助就會將這件事導向成功的方向，所以學會不放棄、持之以恆的心態是相當重要的。

當時隔壁一個攝影大哥和我聊天：「你常常來這裡拍照嗎？我在這邊租房子一個月了，只為拍頂石棹各式各樣的雲海，今天所出的雲海與夕陽是這一個月來最漂亮的。」我告訴他：「這是我第一次來，沒想到就能遇到

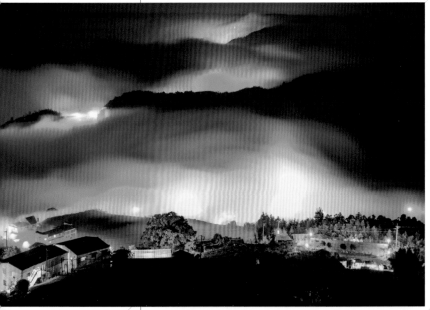

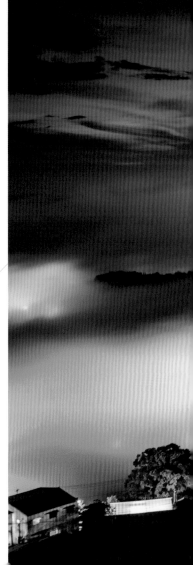

左：30s・f/2.8・ISO 200・36mm。
右：30s・f/2.8・ISO 100・24mm。
均攝於嘉義縣竹崎鄉頂石棹 (23.474767,120.701245)。
2017 年 12 月。

這麼美麗的火燒夕陽雲海,真是太幸運了!」我的內心真的覺得自己很幸運,大老遠來,原本只求有拍到雲海,沒想到竟拍到了火燒大景和夜琉璃,一次就畢業了!

—— 拍攝手法 ——

　　兩張照片的曝光時間均為30秒,我的曝光時間會取決於雲層的流動速度以及雲層的扎實程度,當雲海幾乎沒在流動或者是雲層的結構不扎實,我會選擇將曝光時間拉長至1～2分鐘,才能將雲海的流動感拍出來;當風強烈吹動著雲海或者雲層的結構夠扎實,我的曝光時間就會縮短至10～30秒拍攝,如此一來才不會因為曝光過久而導致雲海畫面都黏在一起。

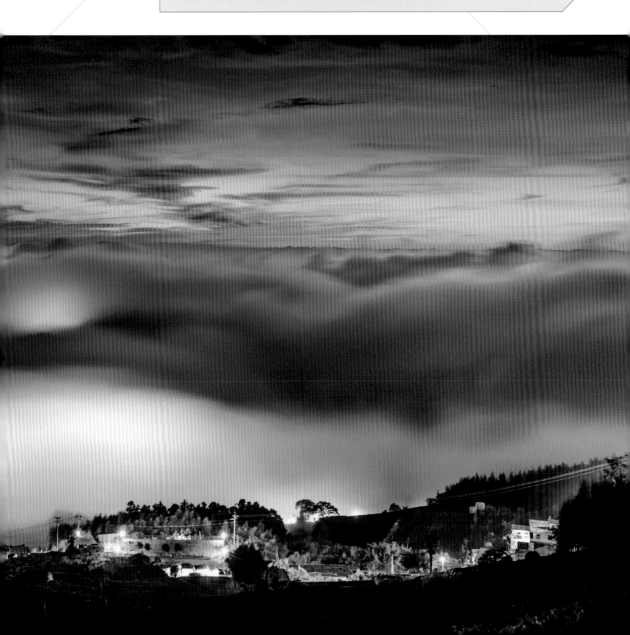

潮退潮進的夢想構圖

　　偶然經過嘉義，看了雲海人以及 Windy 的雲層高度，覺得出景機率很高（現在則參考 YouTube 的太平雲梯即時影像即可），於是決定來太平雲梯賭賭看，車子才開到梅山三十六彎的第二十八個彎就發現了滿滿雲海，於是我走向雲之南茶園步道，試圖尋找可以同時拍攝到雲梯和雲海的攝影點，遇到茶園主人亦是攝影人，看到我拿著相機和腳架，就熱情邀請我進入他的茶園拍照，當下真的很開心。看到夢寐以求的構圖出現在眼前，興奮的

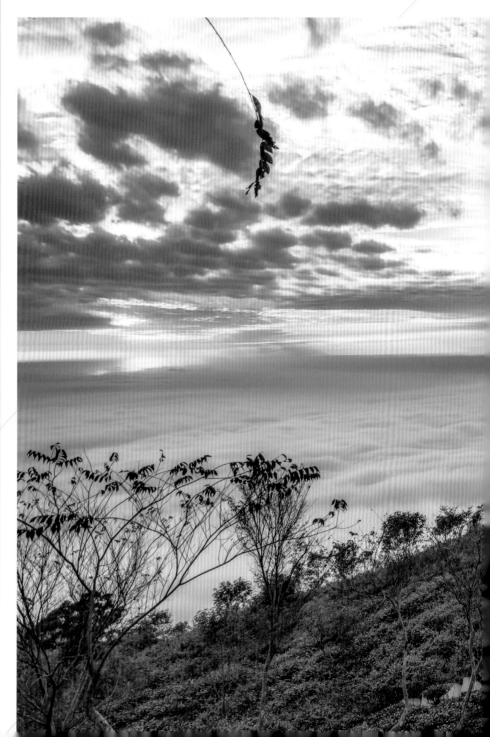

心情就像雲海翻騰般一股一股湧上心頭，過程中雲海就像海水一樣，不時
漲潮淹沒雲梯，又不時退潮讓雲梯顯露，而遠方的涼亭就好像雲端上仙人
的家一樣，真羨慕仙人能夠住在雲端上面哪！

1/500．f/4.5．ISO 100．24mm。
攝於嘉義縣梅山鄉太平雲梯茶園 (23.5577469,120.6000530)。
地點為私人茶園土地，拍攝前請先經過茶園主人同意。2018 年 1 月。

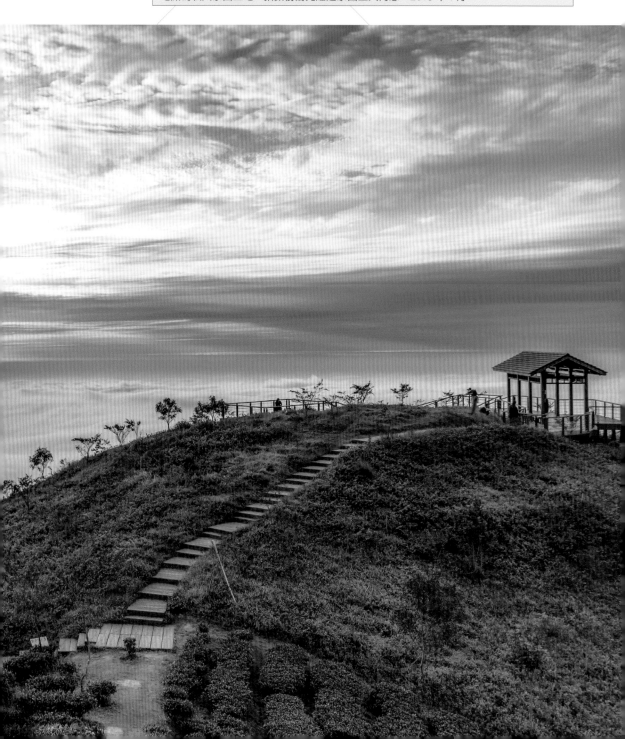

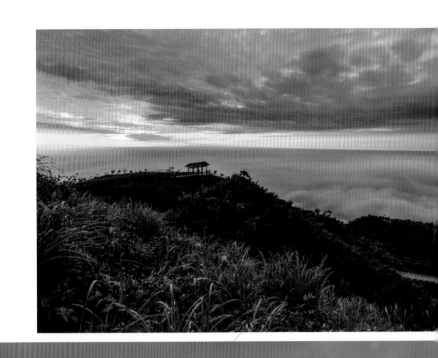

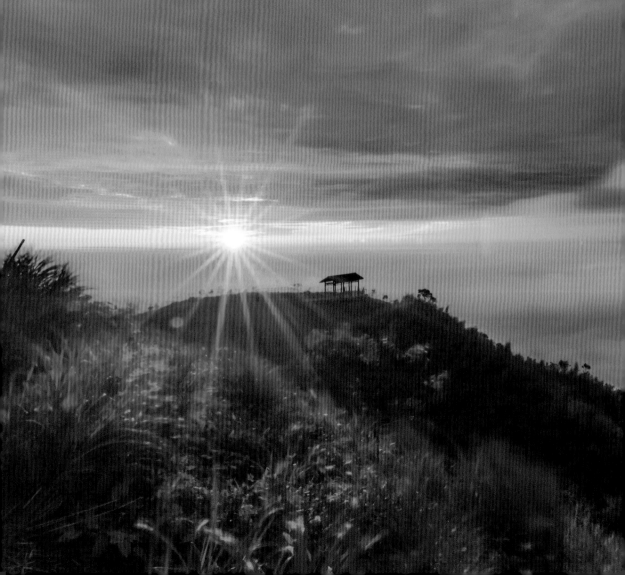

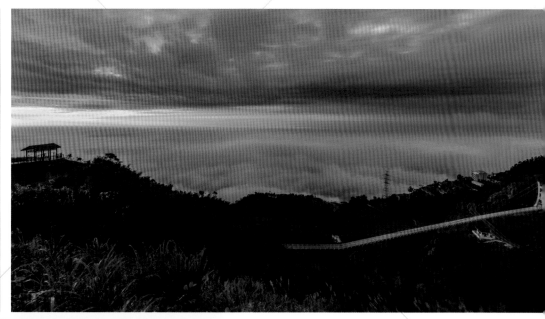

左上：5s・f/11・ISO 100・16mm。
右上：5s・f/11・ISO 100・16mm。
左：5s・f/22・ISO 125・16mm。
均攝於嘉義縣梅山鄉太平雲梯茶園 (23.5577469,
120.6000530)。地點為私人茶園土地，拍攝前請先經
過茶園主人同意。2018 年 1 月。

拍攝手法

　　三張照片是同一天同個地方所拍攝，
均有在鏡頭上加裝 ND64 的減光鏡，將
畫面的亮度壓低以方便調整相機參數。
每張的拍攝時間只差三分鐘，從第一張
太陽還被天空的雲遮住，到第二張因為
太陽即將出現同時色溫正在改變，最後
的第三張太陽出現，將鏡頭移往夕陽處
將刺眼的太陽星芒拍攝下來。

光線

　　要拍出像第三張照片的太陽星芒，除
了鏡頭本身的特性之外，更重要的是要
把光圈縮小，因為太陽本身是一顆很亮
的光球，若是光圈太大則會造成整張照
片過曝，所以我將光圈縮到最小並且在
短曝時配合刷黑卡，以讓天空和地景達
到適合的亮度。

長時間曝光拍攝

　　在太平雲梯拍完夕陽雲海之後，可以選擇繼續在雲梯拍攝雲海夜琉璃，或是來到雲海大飯店的觀景台拍攝梅山三十六彎的車軌和嘉南平原的琉璃光，我選擇後者到了雲海飯店的觀景台，看著手錶顯示是晚上 6 點 43 分，已然是吃飯時間，雖然很餓，但是這片城市夜景與雲海形成的夜琉璃更加吸引我，吃飯任何時候都能吃，大景卻不會天天都有。還記得這天時間越晚，雲海就越退潮，一直退到適合拍攝琉璃光的厚度，我就坐在觀景台上欣賞，直到晚上十點才下山用餐。

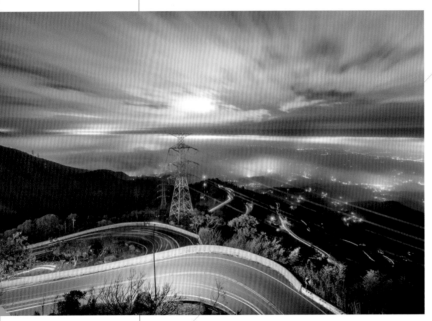

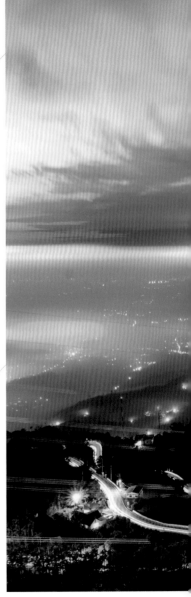

拍攝手法

　　照片曝光時間長達兩分鐘，因為我希望照片中的山路均有車軌，
但當天下山的車流量較少，所以我加裝了 ND 64 的減光鏡來減低整
體的亮度，並且做了兩分鐘的曝光，讓車軌來豐富我畫面中的山路。

左：120s · f/11 · ISO 400 · 16mm。
右：121s · f/11 · ISO 500 · 16mm。
均攝於嘉義縣梅山鄉雲海大飯店觀景台 (23.563356,120.596264)，拍攝過程
請保持肅靜，請勿吵到住宿房客。

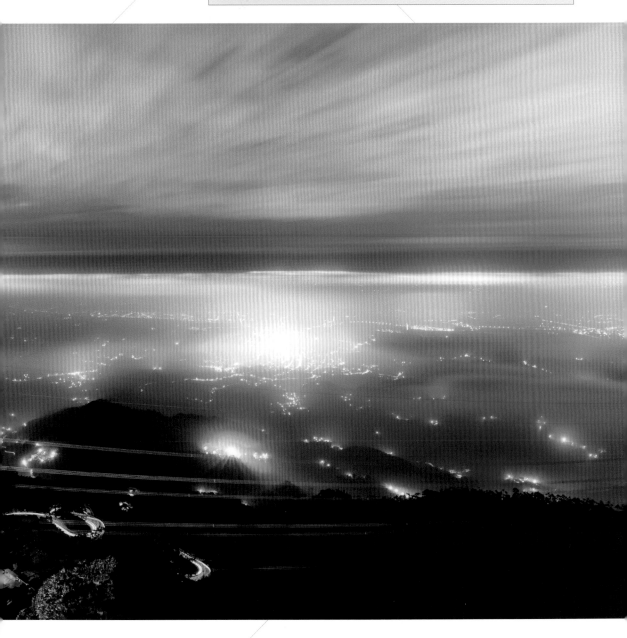

大屯山雲海三部曲

　　我平時就會把一些衝景觀測、當地即時影像的網站存在手機頁面，還記得當時在家中吃著晚餐，只是隨意翻看大屯山的即時影像，卻發現大屯山出景了，且雲海大景可能會持續至隔天早上，這消息真的令人難以繼續安靜地吃飯，巴不得有個任意門能讓我立刻出現在大屯山上，於是我放下吃到一半的晚餐，立刻背著攝影包和腳架衝出家門。

　　抵達大屯山時，恰巧遇到 Instagram 上的攝影朋友，因為較晚上山所以我們錯過了第一波雲海，等了約有一個小時，第二波雲海開始了，這次長達

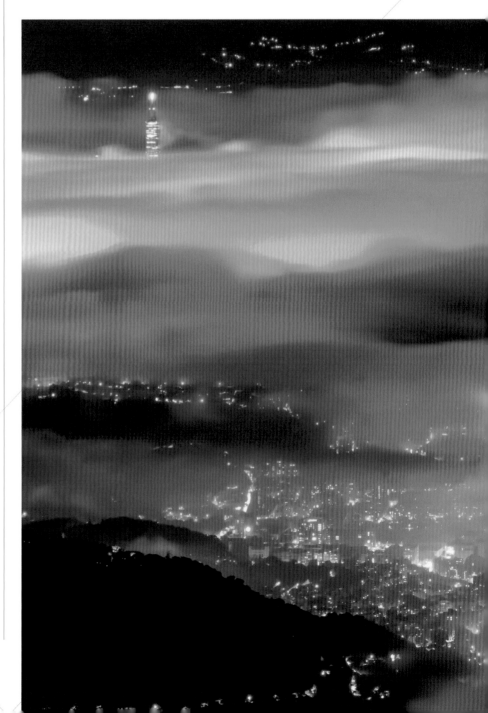

三個小時，雲海就像海水一樣，時而淹沒台北盆地、101 大樓、文化大學，甚至好像大海浪滾滾撲來要將我們吞噬，時而又消退得無影無蹤，讓陽明山公路和夜景漸漸清晰，展露身姿，過程變化令人拍案叫絕，簡直是一齣精彩的舞台劇，且沒有任何中場休息的時間，身為觀眾的我們就這樣一路睜大眼將這驚奇好戲看完。

30s · f/16 · ISO 500 · 70mm。
攝於台北市北投區大屯山觀景台 (25.1746987,121.5226122)。2018 年 2 月。

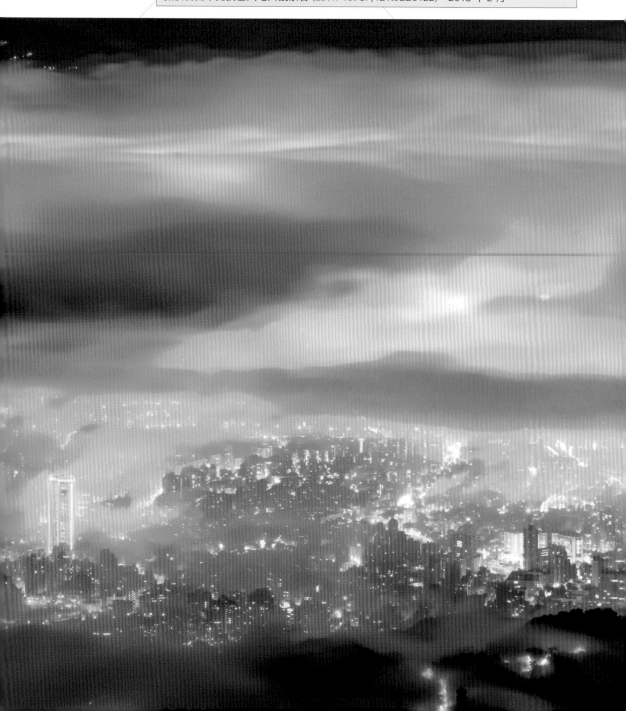

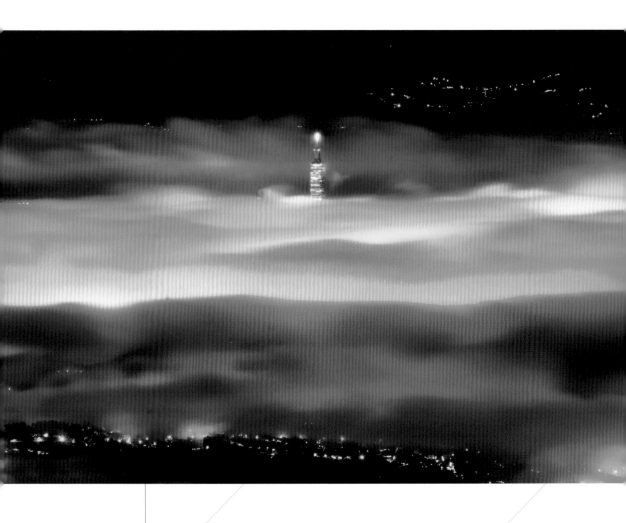

　　將鏡頭的焦段拉長，拍攝重點放在台北 101，看著台北最高的建築物在雲端上，忽然很羨慕在 101 大樓的上班族，是否在覺得累的時候，往外一瞧便是滿滿的大台北雲海呢？不用四處尋找不錯的觀雲點、不用四處衝景，因為自己所處的地方就是最好的景點，有種眾里尋他千百度，驀然回首，那人卻在燈火闌珊處之感。

構圖

　　在大屯山拍攝雲海夜琉璃，我建議攜帶中焦段鏡頭24-70mm與長焦段鏡頭70-200mm即可，超廣角鏡頭14-24mm可以不用帶。超廣角雖然能將整個台北盆地的夜景包下來，但是在這裡會使得畫面中的雲海及城市太廣太小，無法突顯出雲海的壯闊。如果使用中焦段及長焦段鏡頭來特寫某一塊城市夜景，時而帶進101當作陪襯，便可以突顯這是「台北的夜景」，也可以表現出雲海的美。

　　這是在大屯山觀雲海中一個很經典的角度,這個角度其實也考驗著拍攝者的反應,別看雲海移動至文化大學很慢,因為移動腳架需要時間,調整適當的焦段以及設定相機參數需要時間,相機長曝光也需要時間,這些時間加起來便足以讓人錯過這精采的一瞬間。

　　這是我打從心底第一次覺得台北夜景這麼美。出生在台北,因為從小被父母寄予很高的期望,上大學之前,在競爭激烈的求學環境中,我很少有機會可以出門遊玩看夜景,頂多是在家裡附近的烘爐地,我的內心深處一直嚮往著上山下海,而這天的大屯山雲海又讓我重新認識了這塊我所生長的土地。

左:30s.f/16.ISO 500.130mm。
右:30s.f/8.ISO 640.70mm。
均攝於台北市北投區大屯山觀景台 (25.1746987,121.5226122)。2018 年 2 月。

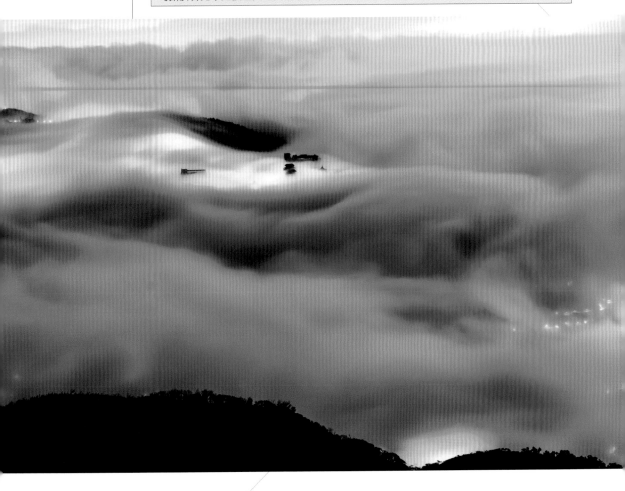

衝雲海大景的萬全準備

需要的拍攝裝備與說明

鏡頭的挑選： 通常我會把超廣角14-24mm、中焦段鏡頭24-70mm、長焦段鏡頭70-200mm都帶上。超廣角鏡頭可以展現出雲海的遼闊、把整個雲海和大範圍的山景或城市都包起來，有一種數大便是美的感覺；中焦段鏡頭和長焦段鏡頭則是可以強調整座山的某一個景，例如右頁上方圖片，我是利用中焦段鏡頭來突顯蜿蜒曲折的台14甲公路，並拉長焦段產生壓縮感，讓遠方的雲海和山路看起來好像就在旁邊一樣。

電子快門線： 往往大景出現是在剎那間，只有幾秒鐘的機會，萬全的前置作業及可以增加成功率，因此使用慢快門來曝光時，一條電子快門線是不可少的。

減光鏡&黑卡： 雲海出現的時間通常是日出時刻或接近夕陽的午後，此刻天空與地景是屬於高反差的狀態，亦即天空很亮但地景卻因為背光而很暗，若對天空測光則地景會曝光不足，反之對地景測光則天空會過曝，這時就需要一塊漸層減光鏡或是ND減光鏡。漸層減光鏡

◆這是我目前使用的電子快門線，功能分為：

DELAY： 延遲拍攝。用於希望過多少時間後才開始曝光。

LONG： 希望曝光的秒數。

INTVL： 每張照片之間間隔幾秒拍攝。

N： 拍攝張數。

圓形按鈕： 手動拍攝。靠手動自由控制曝光時間，常用於拍攝煙火。

可減少天空的進光量，如此一來地景不會過暗，解決高反差的現象；ND減光鏡則可以將整體亮暗部的光線都降低，然後調慢相機的快門，使之進行曝光，再搭配搖黑卡。黑卡必須依據曝光時間來遮住亮部，天空才不會過曝，功能有點類似漸層減光鏡。後者是我較常使用的方式，因為我喜歡藉由慢快門來使得雲海顯現出流動的感覺。

◆這是我目前正在使用的方形ND減光鏡與漸層鏡。漸層鏡就是一塊大約一半黑一半正常的鏡片，能夠遮住亮部，避免過多光線進入。

相機參數設定

光線、風速與雲海的結構都會影響相機參數。例如白天通常我會降低ISO、縮光圈(F)，然後評估是否使用減光鏡來調整快門的速度；夜晚通常我會調高ISO、光圈(F)根據當時環境調整，且通常會使用慢快門曝光。當風很大或者雲海結構完整時，意味著雲海的流動速度比較快，此時我會加快快門的速度，避免雲海黏在一起；反之風較小以及雲海結構較鬆散時，我會使用慢快門且拉長曝光時間，以這種方式拍攝出的雲海會有正在流動的效果。

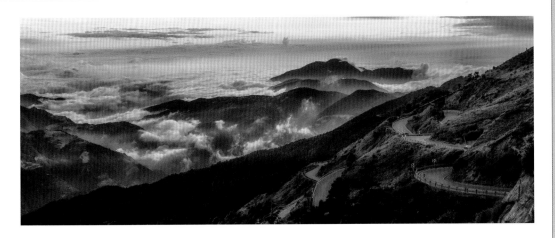

雲海的預測

在我的認知中,沒有一個網站及APP能夠百分之百準確預知雲海,雲海的生成千變萬化,也可能一小時內出了大景又通通退光。所以事前的綜合性參考資料就顯得非常重要,可以盡量避免上山後撲空。

雲海人APP:橫軸代表的是日期與每個時間點,縱軸則是代表出景的機率百分比,且會顯示所預測的雲海高度。日期越近預估會越準確,所以通常我只會看近兩日的預測,超過三天的預測我就不太會參考了。

◆這是8/16合歡山上的雲海預估,預測顯示約在傍晚至晚上有很高的機率會有雲海。

中央氣象局衛星雲圖:中央氣象局網站上的衛星雲圖有五個類型,通常我會選用真實色雲圖來查看台灣上空的雲是屬於高雲、低雲,甚或只是霧,以此初步判斷。

Windy APP:Windy具有詳細的氣象資料,而且每天的清晨四點及下午四點左右會更新一次,分為歐洲中期天氣預報中心(ECWMF)和美國的全球預報系統(GFS),兩個天氣系統我會綜合參考,通常只參考近兩天的雲層高度及風速,再根據拍攝地點的海拔高度來判斷。

◆這是8月16日合歡山的天氣,下方紅框內的灰色即是雲,顯示這天傍晚至晚上的雲層高度接近海拔3,000公尺,所以很有機會看得到雲海。

拍攝地的即時影像:如果什麼功課都不想做,資料也不想查,那麼看這個就對了!國家在很多風景區都有設立監視錄影器,並在YouTube和網路上直播目前的風景區情況,例如大屯山可以參考行政院環保署的空氣品質監測網的即時影像,或YouTube上的陽明書屋即時影像;合歡山可以參考數個監視器的即時影像;梅山太平雲梯和阿里山隙頂二延平步道也都可參考YouTube上的即時影像。

◆這是YouTube上交通部觀光局的景點狀態直播。

從我有第一支手機拍照開始直到現在，我就鍾情於夜景，可以算是
我的攝影起點。這張在象山拍攝的夜景照是我最喜歡的一張，無論
其他地方的夜景再絢爛，我還是最喜歡台北的夜景，因為台北是我
的家鄉，有關乎我的一切。每次拍攝雖是為了拍景，但同時也包含
了我對於那地方的情感。

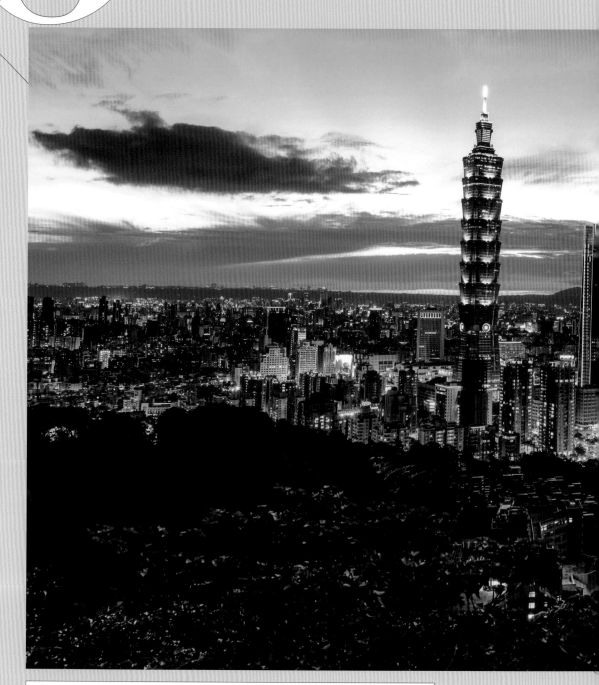

3s・f/5.6・ISO 125・24mm。攝於台北市信義區象山超然亭 (25.027570,121.576171)。

Back to the Starting Point
回到最初的起點

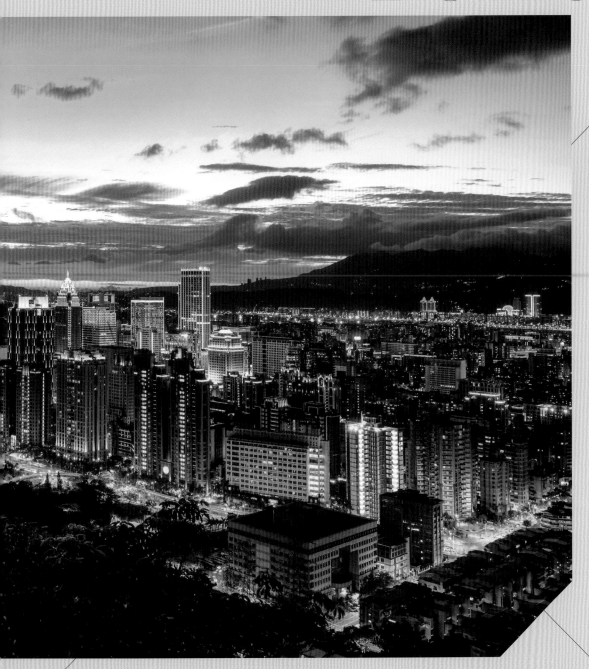

從高處眺望華麗的城市夜景

為了一探城市夜景華麗的面貌，通常需要先爬一點山、流一點汗，抵達高處眺望，過程中或許會有一點累，但是為了萬家燈火的明麗景致，一切都是值得的。

我尤其偏愛太陽升起或落下的前後三十分鐘，也就是攝影人口中的藍調時刻 (Magic hour)，對我來說這是上天送給辛苦了一天的人們最棒的禮物，慢慢看著夕陽西下，城市燈火燃起，彷彿一整天的疲憊都消失了。

5s‧f/22‧ISO 100‧56mm。
攝於台北市中山區劍南山夜景 (25.090142,121.549859)。
2019 年聖誕節。

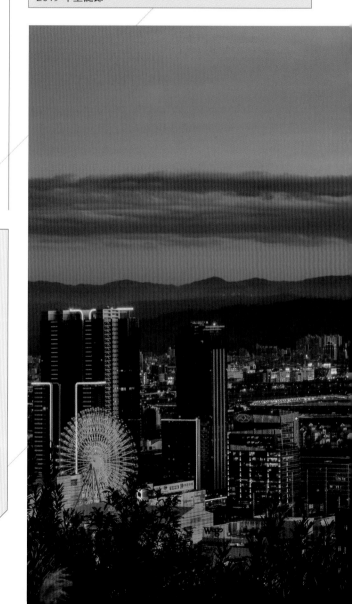

拍攝手法

前一頁的照片拍攝時間是在夕陽西下、城市燈光初現時，此時太陽雖已下山，但殘餘的光線讓雲彩還保有夕陽的餘溫。正因為天空還有一定的光線可以照亮城市大樓，所以相機的快門時間不用很長，如此大樓的夜景亮度就不會過於刺眼。

光圈縮小成 5.6，快門時間拉長為 3 秒，這個設定是希望在低 ISO 的原則下，讓夜景保有原本的精緻度。理論上天空原本就很亮，這樣應該會過曝，但是我配合搖黑卡，讓光線減少進入天空亮部的部分，維持天空原本視覺上的亮度，同時突顯城市夜景的絢麗效果。

試著在藍調時刻拍照

這是一個鄰近美麗華且容易抵達的夜景聖地，可以近距離拍攝到美麗華摩天輪和台北 101。這張照片的拍攝時間是在藍調時刻，看著天空中美麗的晚霞和城市大樓的燈光慢慢亮起，辛苦的上班族也準備下班回家，而我是如此悠閒地在山上獨賞著台北夜景，與街道上繁忙的交通成了強烈的對比。不過，若要來這裡拍照，建議攜帶高腳架，以免因為前方的樹木太高而擋住夜景的視角。

TIP

藍調時刻的光線有很多好處，以這張照片為例，雖然摩天輪運轉得很緩慢，但若是為了拍攝精緻的夜景而拉長快門時間，拍攝出來的摩天輪仍舊只會是一團旋轉的光圈，看不出來是一座摩天輪。這張照片的快門時間設定為5秒，既可以拍出在夕陽餘溫下的夜景，同時又把摩天輪拍得很清楚。

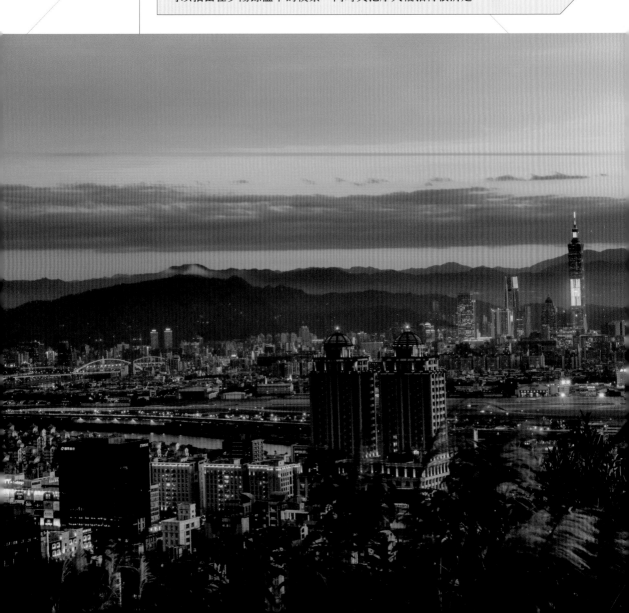

用不同焦段鏡頭練習

　　內湖碧山巖的夜景是我很愛的夜景之一，除了可以眺望整個台北夜景，不時還可以看到往返松山機場的飛機在台北 101 的上空飛過，這裡也是外國人來台灣必訪的夜景聖地。小時候我就很喜歡飛機，每每看到飛機都會很興奮，還記得媽媽總是說，飛機是可以實現傳遞思念的交通工具。小時候我不明白媽媽所謂傳遞思念是什麼，只是覺得竟然可以看到除了小鳥以外的物體飛在空中，覺得很酷，長大後才細細品嘗這句話，原來飛機縮短了人之間的距離。

　　這裡是拍攝練功的好地方，具備可以呈現多種夜景的角度，無論是用中焦段鏡頭拍攝整個大台北城市夜景，或是用長焦段鏡頭來特寫部分的城市大樓，都很值得練習；大樓很多，會構圖出怎樣的照片，考驗著拍攝者的攝影眼。

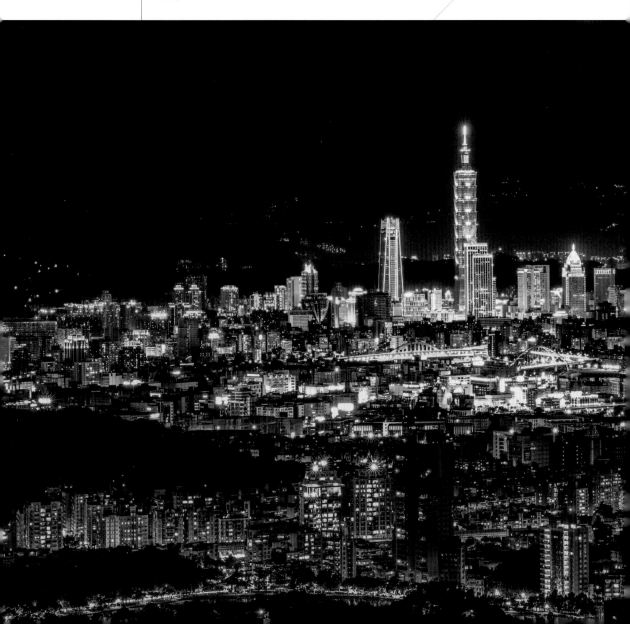

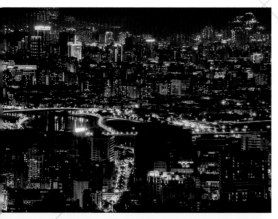

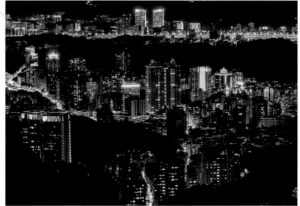

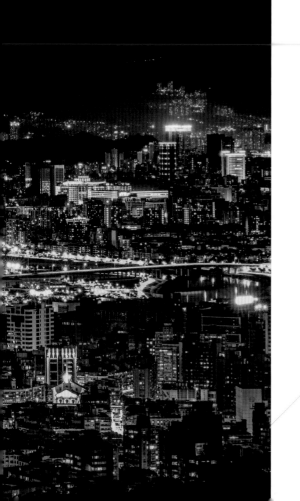

左上：30s · f/22 · ISO 400 · 200mm。
右上：25s · f/13 · ISO 320 · 102mm。
左頁：25s · f/16 · ISO 320 · 102mm。
均攝於台北市內湖區碧山巖 (25.097069,121.587681)。
2019 年夏天。

拍攝手法

這三張照片我的拍攝參數都選擇將光圈縮小，目的是讓照片表現出星芒的感覺，這也是我拍攝夜景時常用的手法，詳細的說明請參見 P.173。

TIP

強烈建議一定要帶長焦段 70-200mm 鏡頭，因為這裡有很多很棒的視角必須用長焦段鏡頭才能表現出來，好比我特寫局部的大樓夜景照，除了可以強調拍攝重點之外，也可以利用長焦鏡頭能使畫面具有空間壓縮感的特性，讓事實上明明距離很遠的兩棟大樓，在照片中看起來間距彷彿很近，進而增加畫面的豐富性。

算好時間抵達山頂

趁著端午連假，北部人都往外縣市跑之際，來到汐止大尖山健行，並算好時間抵達山頂，是夕陽藍調時刻！夏天的平地非常悶熱，沒想到這大尖山步道中是那麼地涼爽，山中充滿著樹木的味道，蟲鳴鳥叫聲不絕於耳，享受著這森林浴，連健行的疲累都消失了。

在這裡進行夜景拍攝時，建議攜帶長焦鏡頭即可。這天雲層太厚，我沒有看到夕陽，但藍調夜景依舊很美，用長焦鏡頭從相機中看到了內湖的環東大道、信義區的 101 大樓，以及各個高樓大廈的夜景，真的好迷人呀！

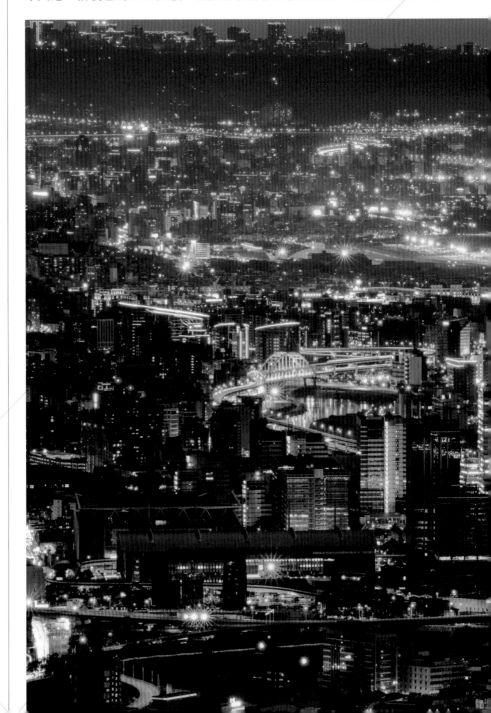

TIP

　　汐止的大尖山步道全長約 2.6 公里，屬難度低的健行步道，若不想走這麼長的步道，單純想看夜景的話，可以直接導航(25.048111, 121.670124)，距離山頂約650公尺，是離山頂最近的公路停車點。

30s‧f/22‧ISO 100‧200mm。
攝於新北市汐止區大尖山。(25.0512040,121.6680851)。

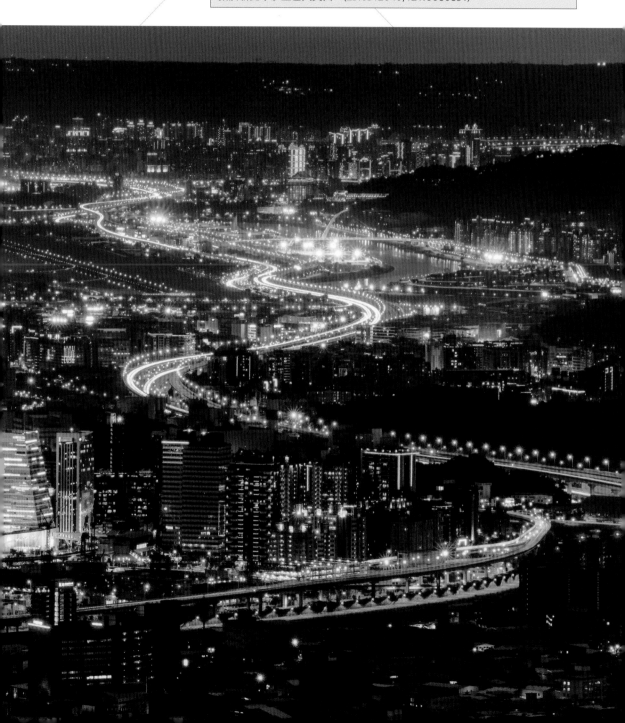

拉近距離感的視覺效果

　　除了大台北之外，蘭陽平原也是我喜歡的夜景點之一，雖然這裡不像台北夜景那般五光十色，但有一望無際的水田和田中央的樸實農舍，還有冬山河畔與龜山島陪襯，與大都市的風景有著截然不同的寧靜氛圍。

　　這張照片是在 2020 年初所拍攝，為了完成這張夢想中的清單，我在宜蘭拍完落羽松之後，特地來到這裡等待藍調時刻。當天空漸漸暗下來，路燈與房子內的燈亮起來之後，海上的龜山島彷彿擔任起這片平原的守護神，與蘭陽平原對望著。

　　宜蘭冬天經常下著毛毛細雨且海上的能見度很差，龜山島常是看不見的，但拍攝當天的能見度超級好，以致我在這個攝影點可以一次就畢業。

拍攝手法

在這裡拍攝，長焦段的鏡頭是必備的，我在前面的單元提過，長焦段鏡頭可以使得畫面具有壓縮感，就如同這張照片一樣，其實龜山島距離宜蘭很遠，但利用長鏡頭可以拉近視覺距離，增加畫面的豐富性。

30s．f/22．ISO 100．98mm。
攝於宜蘭縣冬山鄉安平村 (24.628417,121.778778)，位於安平村旁山中的第二公墓中，建議結伴前往。

蜿蜒的國道拍攝與人生

　　對我來說，這蜿蜒的道路就好比人生，令我想到自己因大學考得不甚理想而決定重考的時候。我白天念大學一年級的課程，晚上準備重考，過程中充滿煎熬，所幸大學和高中的同學都勉勵我堅持下去。然而，就在大學學測前兩週，我發生重大車禍導致左手粉碎性骨折，在救護車上，周圍的空氣像是被抽乾了一樣，令人窒息，我根本忘了疼痛，心中只想著，怎麼辦？難道我的夢想要落空了嗎？後來經過開刀住院治療，五天後出院。

　　沒想到我竟因為這次遭遇，決心成為一名醫療人員，回饋社會，並且如願成為了藥師。人生道路並非一帆風順，雖偶有曲折，卻依然能活得精采，不枉此生。

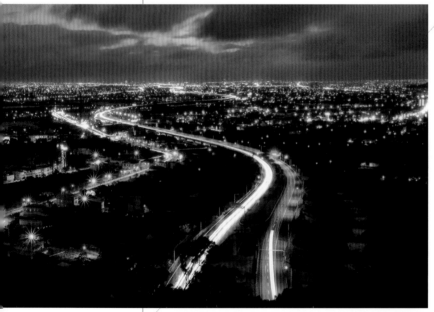

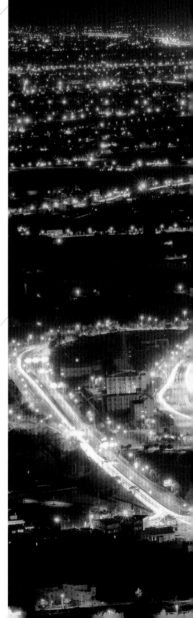

左：30s．f/22．ISO 320．45mm。攝於宜蘭縣頭城鎮
北宜公路 66.5k (24.849484,121.791909)。
右：30s．f/22．ISO 800．120mm。攝於宜蘭縣頭城鎮
北宜公路 61k 飛行場 (24.856526,121.790876)。

均是在北宜公路上望向國道五號的視角所拍攝，第二張
照片的攝影點比第一張還高，更可以把國道的 S 型展現
出來，也顯得更壯觀。

TIP

兩張照片分別在 2018 年和 2020 年拍攝。自從 2018 年拍攝過
蘭陽平原國道五號的車軌夜景之後，兩年來我不斷地尋找其他可以
欣賞蘭陽平原夜景的角度，北宜公路上每一個可以看到宜蘭髮夾彎
之處我都去了，最後我在北宜公路 61k 附近的一個上坡路走進去，
發現可以眺望到完整國道五號的攝影點，這是憑著自己愛探險的心
找到的不同視角的攝影點，內心因此充滿成就感。

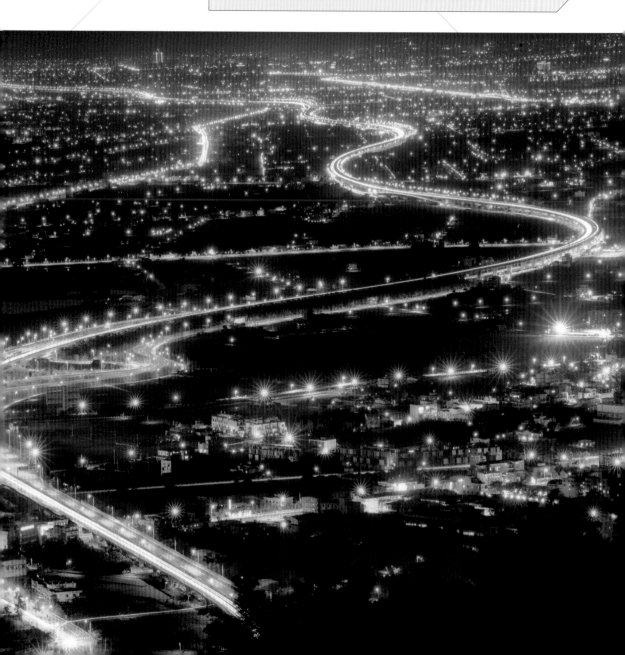

藍色公路的光之考題

　　大學在台中念書時，三不五時就會和朋友一起騎車來這吹吹風聊天，我常用手機拍這裡的夜景與藍色車燈，但總覺得沒有肉眼所見那麼漂亮，這成了我大學畢業前的小小遺憾。

　　2018 年，我回來補考這個藍色公路攝影點，在路邊架好腳架、換上長焦鏡頭使得波浪狀的道路產生壓縮感，縮光圈和曝光，於是一張充滿著回憶的照片完成了，於此同時，我也發現原來遠方山下的路燈全都是藍色的，不失其藍色公路之名。回家後我把照片丟進大學哥兒們的群組，全部人紛紛談論起大學生活的點點滴滴，真是一個令人回味無窮的夜晚。

30s · f/22 · ISO 160 · 200mm。攝於台中市大肚區藍色公路 (24.157363,120.568140)。

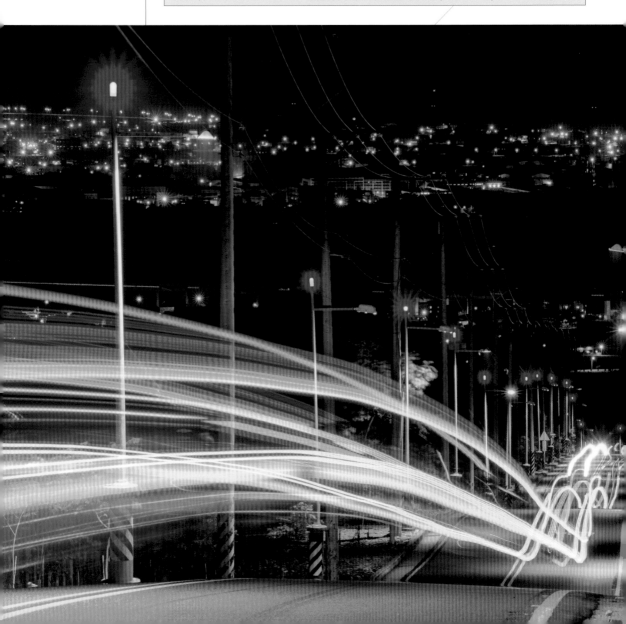

拍攝近景細節

　　這是我最愛的台中夜景觀賞點，一抬頭便能看到台中沙鹿的百萬夜景。相較於台中望高寮的遠觀夜景來說，我更喜歡近距離觀看夜景的細節，還能帶入道路與車軌一起拍攝，是這裡的夜景特色。

---- TIP ----

　　這張照片是用長焦距鏡頭所拍攝，目的是讓道路上的紅色尾燈車軌可以更明顯，並且特寫局部的沙鹿夜景，給予觀者一種寬廣而臨近的感覺。

30s · f/11 · ISO 160 · 105mm。
攝於台中市大雅區大肚山台地 (24.232953,120.600670)。2017 年。

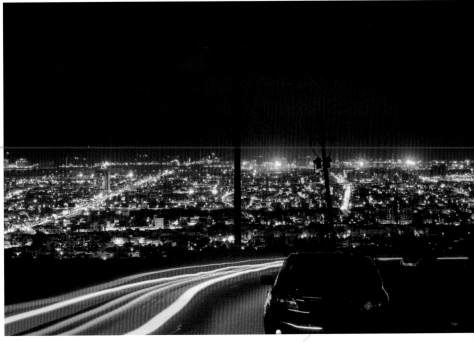

走進山林，回望山城之美

談到山城，許多人腦中第一個聯想到的便是九份周邊與金瓜石，而我心目中的山城卻不設限於何處何地。走過台灣 200 多個鄉鎮市區，去了大大小小的地方，上山下海不在話下，看過許多美麗的山川風景，山城夜景卻是讓我最沉醉的，無論它是喧囂或是靜謐，現在就跟大家介紹一些我曾經去過且覺得不錯的山城夜景。

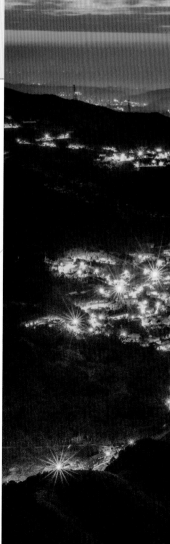

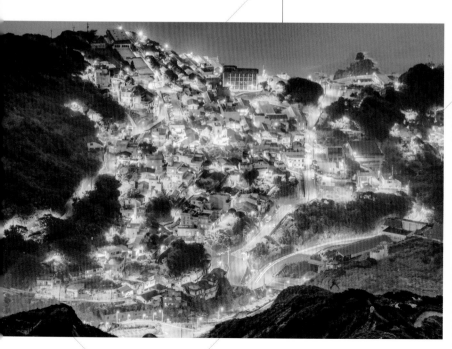

金黃色的山中城堡

　　這兩張照片均是 2019 年一月分所拍攝，右邊的照片是從茶壺山拍向金瓜石，還記得那天是在尋找高點，欲拍攝完整的金瓜石夜景，而且是衝著藍調版的黃金山城而來。

　　打從我高中第一次來九份金瓜石，就深深愛上這裡的點點滴滴，不是因為這裡有多好吃的美食、多好逛的商店、也不是因為有奇特的紀念品，而是因為古色古香的街道、耐人尋味的淘金文化，以及令人著迷的山城美景。每每看到九份金瓜石夜景，我都會想到清代和日本時代，為了謀生、為了致富而冒著危險採金的歷史，曾經輝煌的背後是無數的辛酸血淚，著實令人敬佩。

左：30s．f/18．ISO 640．200mm。
右：30s．f/20．ISO 1000．40mm。
均攝於新北市瑞芳區茶壺山寶獅亭 (25.1073842,121.865124)。

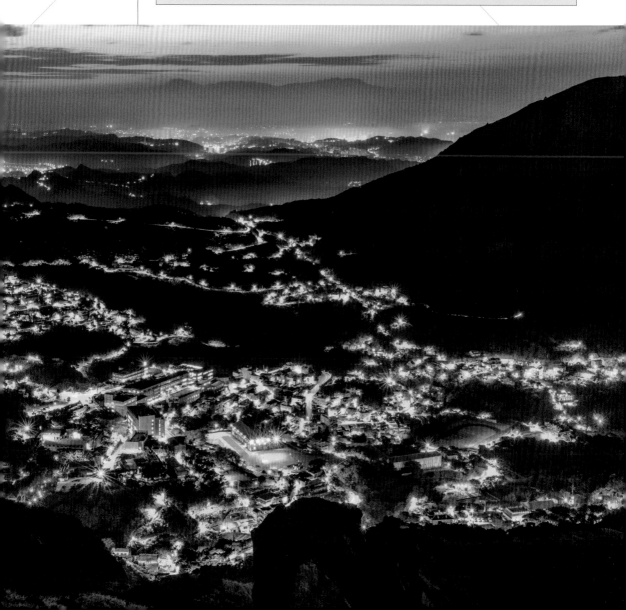

不負盛名的九份黃金城

　　2020年4～6月，我因為疫情關係轉職為兼職藥師，趁著工作比較不忙了，我跑了台灣許多地方，甚至把以前比較沒有興趣的拍攝主題也都拍了，其中特別勤於瑞芳跟九份，前前後後大概來了十五次以上呢！

　　原本想從九份最經典的角度拍攝夕陽加上夜景，雖然有一度夕陽很紅很美，但最終因為低雲太多而導致雲彩紅不起來，正當在場的攝影人都放棄夕陽，準備拍攝藍調夜景時，突然峰迴路轉，天空出現了久違的霞光，可說是最棒的安慰獎了。緊接而來的就是這天最後的目標：九份藍調夜景，由於空氣品質很好，所以海上漁船燈光及基隆嶼都一目了然，看著天色漸暗、山坡上房子金黃色的燈光漸漸亮起，最美的夜景原來就在這——九份黃金山城。

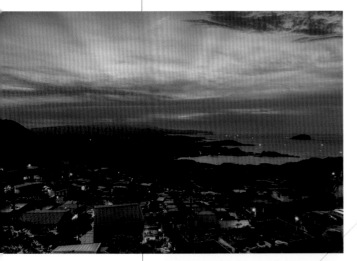

左：8s．f/22．ISO 31．24mm。
下：30s．f/22．ISO 640．24mm。
均攝於新北市瑞芳區九份天公廟
(25.108181,121.846902)。

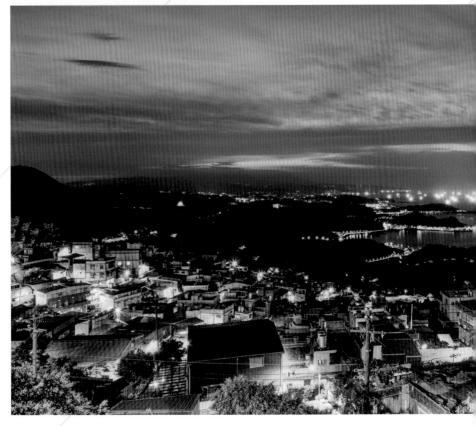

從高點俯角與山城合影

當街燈一盞盞亮起，我趁著天色還未完全黑時，趕緊和這美麗的黃金山城合影一張，而且還是將整個九份山城全部入鏡，這裡真的是最棒的角度呀！

拍攝手法

若是來到這個攝影點，建議攜帶長焦鏡頭 70-200mm，唯有長焦鏡頭才能使得步道和山城夜景產生壓縮感，使之距離好像真的很近，增加畫面的想像及豐富性。

30s·f/16·ISO 800·110mm。攝於新北市瑞芳區雞籠山步道 (25.117383,121.847978)。

TIP

欣賞九份夜景有很多個視角，從雞籠山步道上高點望下去便是其中一個。在寒冷的冬天爬上雞籠山是很特別的體驗，因為空曠的關係，風大到會讓人很想立刻下山，我選擇在下午三點半開始爬，抵達攝影點大約是下午四點多，剛好接上夕陽和藍調時刻，拍攝完就能馬上下山。

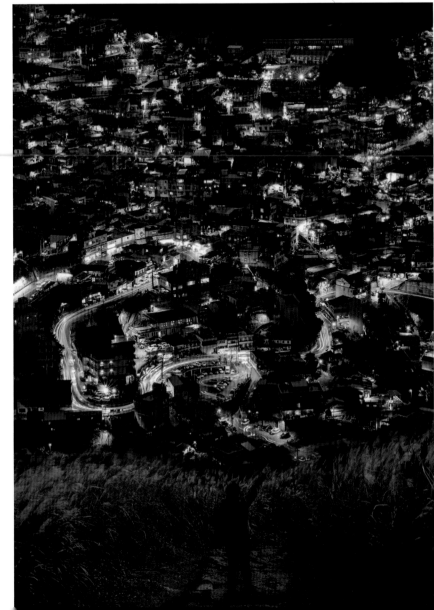

等拍列車務必事先卡位

　　冬天的平溪山區很容易下雨，我拍攝的那天也是如此，但是正合我意，我的構想就是想要拍一張因為雨天而山嵐瀰漫的照片。我在雨中等了三個小時，卡好位等候著藍調時刻，只要火車一來即可進行拍攝。我只有一次機會，因為在藍調時刻，會經過望古車站的火車只有一班，要是失敗了，就得下次再來補考了。因此我也格外緊張，隔壁一位前輩好心指導，告訴我大致要怎麼設定相機的參數，幫助我成功拍到了山嵐中望古車站的火車，非常感謝前輩無私的分享。

1/200．f/1.4．ISO 10000．50mm。
攝於新北市平溪區望古火車站 (25.035611, 121.766361)。2017 年冬天。

TIP

　　在這裡要拍到成功的照片，必須在夕陽前一小時抵達，先卡好位。有兩種拍攝手法：

　　一是用一顆大光圈中焦段的鏡頭，例如我用的是 50mm f1.4 的定焦鏡頭。要在藍調中拍攝會移動的火車，本身場景光線不足，這時往往會為了拍攝而降低快門速度；但同時又因為火車也會移動，快門速度不能太慢，否則火車會因為快門速度不足而模糊掉。此時必須將 ISO 提高，光圈開到最大，以此來彌補快門速度的不足，達到正常的照片亮度。

　　第二種方法是仰賴後製，將地景與火車分開拍攝，再用電腦將純地景與有火車的照片疊在一起，如此一來可以避免高 ISO 讓照片產生的雜訊，影響照片的畫質。

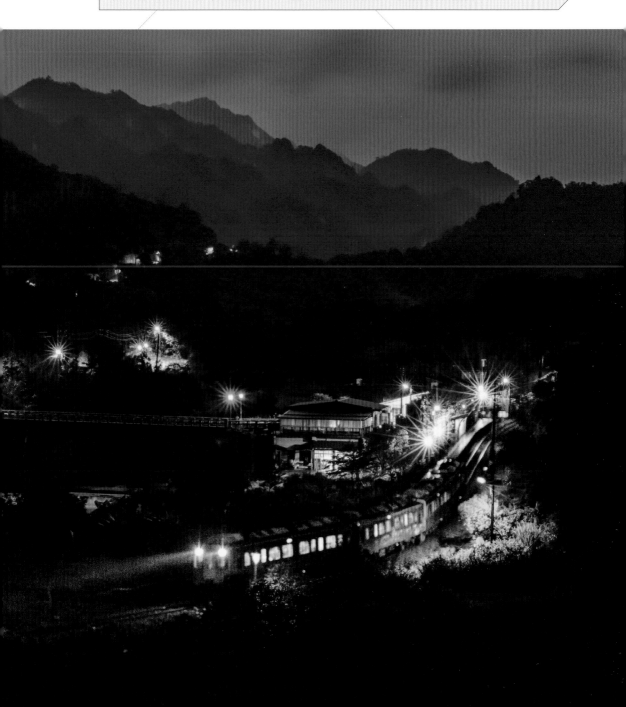

蒼林蓊鬱中拍出童話色彩

　　在合歡山上拍完夕陽後，我還不想回家，開著車穿梭在清境農場附近的山間小路，隨意找著新的攝影點，其實已經累了，但想到當天拍攝的種種，看到了美麗的合歡山容、養眼的一草一木，我又提振了精神，繼續挖掘。

　　我找到了一處可見清境農場以及周邊民宿的夜景點，若仔細看，它實在像一個縮小版的台灣，只有西半邊不是那麼完整，對我來說，這是一個全新且屬於我個人的祕境，累是累，卻很有成就感。

30s・f/20・ISO 500・50mm。
攝於南投縣仁愛鄉清境農場周邊夜景 (24.076073,121.170623)。2019 年 11 月。

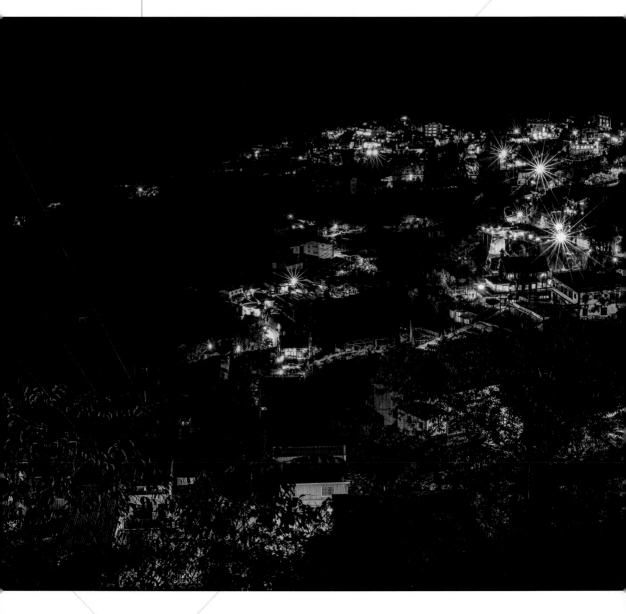

小台灣夜景

　　這張照片是我在 2020 年六月初造訪福壽山農場魯冰花之時，意外拍攝到的景點。曾經在網路上看過這個視角的梨山，但一直沒有機會來尋找拍攝，那天中午拍攝完魯冰花之後，沿著福壽路一路往下山方向開，將車停在梨山文物館附近，然後下車步行，在山路上來來回回往外看是否有形狀像是台灣的地景，中途又回合歡山拍攝夕陽，待天黑之後再從武嶺開車回梨山，皇天不負苦心人，總算找到了這像極了小台灣的梨山夜景。後來我將這份喜悅分享給朋友們，他們都覺得我瘋了，怎麼會有人為了一個夜景同一晚上再度往返合歡山跟梨山？我滿足地答覆：「那個人就是我！」我實在真心喜歡攝影，想用我的熱情愛護這塊土地、欣賞它的美。

30s．f/22．ISO 1600．42mm。
攝於台中市和平區福壽路上之小台灣夜景 (24.252210,121.253661)。

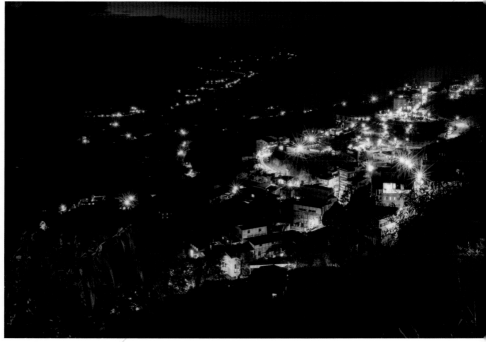

遺世獨立的部落星光

　　還記得當天在中橫公路上的楓之谷拍攝楓葉，拍完以後便猶豫到底要回清境農場休息，還是要繼續前往和平區的環山部落拍攝夜景，因為隔天一早還得從清境農場民宿上合歡山拍攝日出，如果選擇後者，就得多開 75 公里的山路才能回到民宿休息，如此隔天拍日出時大概會累到很想哭，可不知道為何，當下竟然有股聲音：「都來了，就衝一發吧！現在不去，更待何時？」於是我就傻傻衝去環山部落拍夜景了。

　　攝影是如此，萬事具備，往往只欠一股動力衝勁，人生亦然，有些事如果年輕時不做，那麼可能一輩子都不會去做了。拍攝時，我總不會去想事後會多麼累，享受當下與拍攝成果，每次回想起過程中的點滴，都覺得很值得，不會後悔的。

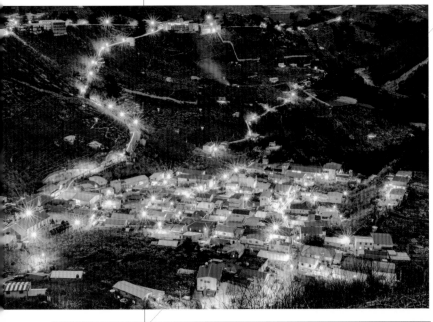

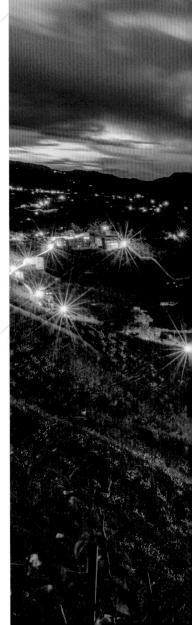

左：30s‧f/22‧ISO 800‧50mm。
右：30s‧f/20‧ISO 1600‧24mm。
均攝於台中市和平區的環山部落 (24.320120,121.297493)。

── TIP ──

　　這個拍攝點早在我還沒有玩相機之前就知道了，也是我夢想中的清單之一。因四周被南湖大山、雪山等環繞而得名。自從 921 地震後，中橫公路的谷關路段中斷，台中和平區的梨山以及幾個鄰近的部落就鮮少人前往，直到近兩年中橫公路的路況稍微穩定些，才開放遊客搭乘中巴前往。

　　環山部落的夜景又被人稱為台中版的九份夜景，仔細一看，還真的有點像，周圍均有山脈屏障，拍攝下來的感覺也極為相似。

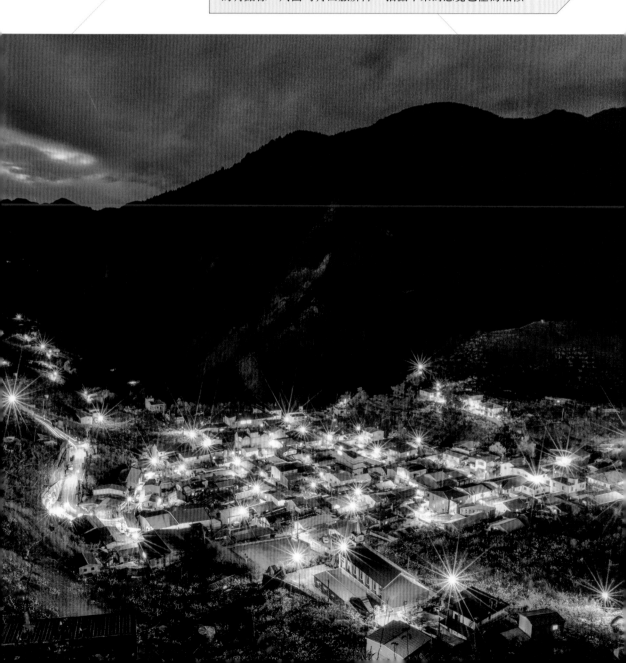

捕捉入夜過程的全部色彩

需要的拍攝裝備與説明

鏡頭的挑選：看完Chapter 6，如果你有仔細讀相機參數與焦段，會發現我偏愛中焦段24-70mm與長焦段70-200mm來拍攝夜景，這是因為使用這兩個焦段的鏡頭，可以特寫夜景，強調我認為最美最精華的部分，同時能拍出夜景的細節，所以相較於14-24mm的超廣角鏡頭，我個人比較推薦使用中長焦段的鏡頭來拍攝。

電子快門線：夜景通常也是需要使用慢快門曝光來拍攝，所以要拍攝一張好的夜景，電子快門線就顯得很重要，減少與相機的直接碰觸、避免因為用手按相機快門造成的任何晃動而使得照片細節模糊。

減光鏡&黑卡：通常我在拍攝夜景時，都會提早在夕陽時刻抵達目的地，為的是一睹光線變化的過程，從太陽剛落地平線、路燈初亮時開始拍，此時天空還是很亮，我會在鏡頭前加裝漸層減光鏡或ND減光鏡，並配合搖黑卡，如此天空就不會過曝。因此減光鏡與黑卡是拍攝夜景不可或缺的兩樣物品。

相機參數設定

從夕陽時刻、夕陽西下、藍調時刻，以致天空全黑，幾個不同階段的光線亮度都不一

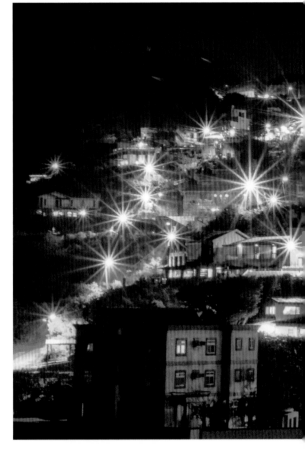

樣，光線亮度最直接影響到的就是相機的設定，特製下方表格，説明我在不同時間段落中，快門、光圈、感光度的設定。白平衡設定為自動，讓相機自動調整最適合當下環境的色彩。

時間	是否裝減光鏡	快門、光圈(F)、感光度(ISO)
夕陽時刻	是	快門較快、光圈最小、感光度最低
夕陽西下	是	快門變慢一點、光圈最小、感光度最低
藍調時刻	依據天空亮度，可裝可不裝	快門比起夕陽西下更慢、光圈可以慢慢放大或維持、感光度可以維持在最低或者提高一點
天空全黑	否	慢快門、光圈可以放大或維持、感光度提高

Nikon D7200 搭配 Sigma 17-50mm 的鏡頭,這顆鏡頭不是一顆星芒很出色的鏡頭,所以要縮小光圈、提高感光度,才能將路燈的星芒刺拍出來。
30s.f/22.ISO 800.60mm。攝於新北市瑞芳區九份夜景 (25.1105504,121.8397157)。

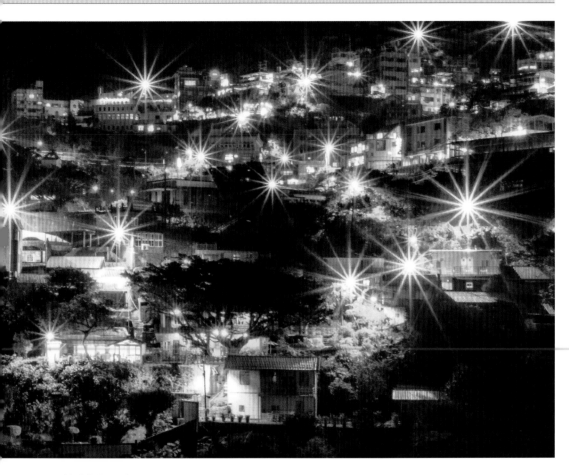

最佳拍攝時間

　　藍調時刻是我最喜愛的魔幻時刻,也算是攝影圈普遍認為最美的時刻。天空在這時候還保留著夕陽西下後的雲彩,也有些微的太陽光線,拍下的夜景裡有著夕陽後的餘溫,畫面的色彩極其豐富。建議提早在夕陽時刻前抵達攝點,你可以捕捉到更多不同光線色彩的夜景照。

如何拍出刺刺的星芒

　　要拍出好看的星芒,除了鏡頭本身的特質以外,相機的設定也是一門重要的學問。主要的設定是光圈越小(F數字越大),路燈星芒的刺就會越長。

　　從我的作品中你會發現,當我拍攝夜景時,光圈幾乎都會縮到最小,這是因為我的三顆主要鏡頭在星芒的表現都不是很出色,所以只有靠著縮光圈、提高感光度來使夜景路燈的星芒刺變長。

台灣絕景 100 攝影課：

雲海、銀河、晨昏、夜景、四季、山中祕境

作　　　者	吳孟韋(taiwan_traveler)	
總 編 輯	張芳玲	
編輯部主任	張焙宜	
企劃編輯	鄧鈺澐	
主責編輯	鄧鈺澐	
封面設計	許志忠	
美術設計	許志忠	
行銷企劃	鄧鈺澐	

太雅出版社
TEL：(02)2368-7911　FAX：(02)2368-1531
E-mail：taiya@morningstar.com.tw
郵政信箱：台北市郵政53-1291號信箱
太雅網址：http://taiya.morningstar.com.tw
購書網址：http://www.morningstar.com.tw
讀者專線：(02)2367-2044、(02)2367-2047

出 版 者	太雅出版有限公司
	106台北市大安區辛亥路1段30號9樓
	行政院新聞局局版台業字第五○○四號
總 經 銷	知己圖書股份有限公司
	106台北市辛亥路一段30號9樓
	TEL：(02)2367-2044 / 2367-2047　FAX：(02)2363-5741
	網路書店 http://www.morningstar.com.tw
	郵政劃撥 15060393(知己圖書股份有限公司)
法律顧問	陳思成律師
印　　刷	上好印刷股份有限公司　TEL：(04)2315-0280
裝　　訂	大和精緻製訂股份有限公司　TEL：(04)2311-0221
初　　版	西元2020年12月01日
定　　價	450元

(本書如有破損或缺頁，退換書請寄至：台中市西屯區工業30路1號　太雅出版倉儲部收)

ISBN　978-986-336-405-4
Published by TAIYA Publishing Co.,Ltd.
Printed in Taiwan

國家圖書館出版品預行編目(CIP)資料

台灣絕景100攝影課 ： 雲海、銀河、晨
昏、夜景、四季、山中祕境／吳孟韋 作．
——初版，——臺北市：太雅，2020．12
面； 公分．——（Taiwan creations；5）
ISBN　978-986-336-405-4 　(平裝)
1.攝影技術 2.風景攝影 3.臺灣
953.1　　　　　　　　　　　　109015372

填線上回函，送 "好禮"

感謝你購買太雅旅遊書籍！填寫線上讀者回函，
好康多多，並可收到太雅電子報、新書及講座資訊。

好康 1

好康 2

每單數月抽10位，送珍藏版 「祝福徽章」

方法：掃QR Code，填寫線上讀者回函，
就有機會獲得珍藏版祝福徽章一份。

填修訂情報，就送精選 「好書一本」

方法：填寫線上讀者回函，及填寫「使用心得」欄，
就送太雅精選好書一本(書單詳見回函網站)。

＊同時享有「好康1」的抽獎機會

台灣絕景100攝影課：
雲海、銀河、晨昏、夜景、
四季、山中祕境

https://reurl.cc/7oKLAD

＊「好康1」及「好康2」的獲獎名單，我們會
　於每單數月的10日公布於太雅部落格與太雅
　愛看書粉絲團。
＊活動內容請依回函網站為準。太雅出版社保
　留活動修改、變更、終止之權利。

太雅部落格 http://taiya.morningstar.com.tw

有行動力的旅行，從太雅出版社開始